LE MVSEE FOL

ÉTUDES D'ART ET D'ARCHÉOLOGIE SUR L'ANTIQUITÉ ET LA RENAISSANCE

CHOIX
D'INTAILLES ET DE CAMÉES
ANTIQUES
GEMMES ET PATES

DÉCRITS PAR WALTHER FOL

ACCOMPAGNÉ DE 100 PLANCHES GRAVÉES SUR CUIVRE

GENÈVE, BALE, LYON
LIBRAIRIE H. GEORG
PARIS, SANDOZ & FISCHBACHER, 33, RUE DE SEINE
MDCCCLXXIII

PUBLIÉ

AUX FRAIS DE LA VILLE DE GENÈVE

GENÈVE. — IMPRIMERIE RAMBOZ ET SCHUCHARDT.

GLYPTIQUE

INTAILLES ET CAMÉES ANTIQUES

PAR

WALTHER FOL

TOME TROISIÈME

ACCOMPAGNÉ DE 24 PLANCHES COMPRENANT 310 SUJETS

CLASSE VI

CYCLES HÉROÏQUES TROYENS

Nous avons réuni sous cette dénomination générale tous les sujets qui se rapportent à l'histoire d'Achille ainsi que ceux qui peuvent servir d'illustration aux poëmes de Stasinus de Chypre, d'Homère, d'Arctinus de Milet, de Leschès de Lesbos, d'Agias de Trézène, d'Eugammon de Cyrène, de Kinæton, etc.

Nous avons consulté plus spécialement, pour la détermination des sujets qui se rapportent à ces cycles divers, les tables iliaques, le Codex de Milan, et les ouvrages d'Inghirami et d'Overbeck. Les notes au-dessous de chaque numéro se rapportent aux divers ouvrages compulsés.

L'importance et la saine critique qui ont guidé Overbeck dans ses études sur les cycles troyens nous engage à en présenter ici aux lecteurs français une analyse aussi complète que possible. Ce traité, quoiqu'ancien (il a été publié en 1857) épuise en quelque sorte le sujet.

CYCLE CYPRIEN

(Overbeck, p. 167). *Sources :* Épopée. — Κύπρια en onze livres, par Stasinus de Chypre. — Trilogie d'Eschyle. — Tragédies de Sophocle, d'Euripide, d'Achaios, de Timésithée, etc. *Auteurs romains :* Livius Andronicus, Nævius, Ennius, Attius. — *Épopée postérieure :* Pisandre et Coluthus Ἑλένης ἁρπαγή. — Tsitzès τὰ πρὸ τοῦ Ὁμήρου.

Ce cycle, qui comprend les faits précédant et préparant le cycle troyen, renferme une quantité incroyable d'œuvres d'art ; il y a là plusieurs groupes où la poésie exerce sur l'art une influence à la fois quantitative et qualitative.

I. LUTTE ET NOCES DE PÉLÉE ET DE THÉTIS

(Overbeck, p. 172.) Un des groupes les plus considérables, surtout en œuvres archaïques ou du moins d'époque ancienne. Deux versions de la légende, l'ancienne et la récente : *a) Version ancienne :* La source en est dans l'épopée de Stasinus et dans celle d'Hésiode, reproduites par Homère, Pindare et les Tragiques. Par la volonté des dieux (et surtout de Zeus qui a lui-même aimé Thétis), Thétis est donnée en mariage à un mortel, parce que Thémis avait prophétisé que le fils qu'elle aurait serait plus fort que son père. Le mortel choisi fut Pélée, fils d'Éaque. Mais la déesse ne se livra pas de bonne grâce et chercha à lui échapper par toutes sortes de ruses et de métamorphoses. Enfin, sur le conseil du sage centaure Chiron (Pindare, nem. III, 54, 60 et IV, 101), Pélée réussit à saisir la fugitive et à briser sa résistance, après quoi elle le suit dans l'antre de Chiron, où les noces se font en présence des dieux, qui apportent leurs dons. *b) Version récente :* Apollonius, Coluthus, Catulle, Ovide, Hygin, Philostrate, Tsitzès, etc., font des additions dont la plus importante est celle qu'on trouve chez Ovide, Métam. XI, 230-235. Pélée surprend Thétis dans son sommeil et lui attache les mains.

1er GROUPE : **La poursuite**. — Peu de monuments. — Un aryballos chez Panofka. Mus. Blacas, pl. XI, 2 ; un stamnos chez Gerhard, Auserlesene Vasenbilder, III, pl. 182 ; un kalpis chez Millingen, Peinture de vases, pl. IV. Pélée, court vêtu, poursuit la Néréide.

2me GROUPE : **Lutte**. — Tantôt les deux personnages seuls, tantôt plusieurs figures. Ce fut un véritable sujet de prédilection pour les peintres de vases, aussi bien archaïques que de style libre. Thétis atteinte par Pélée cherche par huit transformations magiques à lui échapper. — Résistance de Thétis. — Lutte avec Pélée. — Sujet invariable.

Le nombre principal des œuvres retrace les transformations de Thétis.

En tête il faut placer la représentation sur la ciste de Cypselus chez Pausanias, V, 18, 1. Pélée saisit Thétis de la main de laquelle s'élance un serpent contre lui. — Vases archaïques : amphore au Brit. Mus. n° 509 ; un lecythus du Louvre chez R. Rochette, Monuments inédits, I, p. 11, n° 1 ; un scyphos, ibid. n° 2 ; une œnochœ du cab. Pourtalès, R. Rochette, ibid. pl. I ; une amphore de Vulci à Munich, Gerhard, Auserlesene Vasenbilder, III, 227. — Vases à figures rouges : Cylix à Berlin, Gerhard, Trinkschalen, pl. 9, 1 ; Cylix de Canino chez deWitte,Cab. étrusq., 135, 14 ; Cylix de Luynes, Luynes, Description de quelques vases, pl. 34 ; amphore du Vatican, Millingen, Ant. uned. mon. I, pl. 10 ; Cylix de Corneto, Panofka, Recherches sur les véritables noms des vases grecs, p. 40, note 2 ; Cylix à Londres, Gerhard, Auserl. Vasenb. III, 178, 179.

3me GROUPE : **Noces**. — Un stamnos de Chiusi, Inghirami Monumenti Chiusini, I, pl. 44, 47 ; un sarcophage de la villa Albani, Zoega bassirilievi, II, pl. 52 ; un relief du Vatican, Gerhard, ant. Bildwerke, pl. 40 ; le célèbre vase Portland ; un miroir, Gerhard, Etrusk. Spiegel, II, 226.

Ni sur les monnaies, ni sur les pierres gravées on ne voit de représentation de cette légende.

II. JUGEMENT DE PÂRIS

Sans contredit le sujet le plus fréquemment choisi par l'art antique, dans toutes ses manifestations, sauf seulement les cistes étrusques. Il est évident que l'Épopée a dû contenir une brillante exposition de cette légende, mais spirituelle et chaste, tandis que la poésie postérieure changea les motifs et prit un tour plus libre ou moins chaste ; de là deux manières de l'art selon les influences diverses. Les quatre scènes de l'événement sont :

1° **Hermès annonce aux trois déesses la volonté de Zeus.**
2° **Les déesses suivent Hermès vers l'Ida.**
3° **Elles posent devant Pâris.**
4° **Le jugement.**

Les vases à figures rouges individualisent beaucoup plus les représentations que les vases archaïques, étrusques et campaniens. Il y a des pièces nombreuses et fort distinguées.

Sculpture. — Le relief sur le trône d'Amyclée chez Pausanias, III, 18, 7, et sur la ciste de Cypselus, Paus. V, 19, 1 ; relief de la villa Ludovisi, Mon. del Inst. III, 29 ; relief de la villa Pamfili, Annal. XI, pl. H ; relief de la villa Médicis, Zahn, Bericht der Saechsischen Gesellschaft der Wissenschaften, n° 1849, pl. IV, 1, très-intéressant ; relief de la villa Borghese au Louvre, Clarac, Mus. de sculpt., pl. 214, n° 235 ; très-souvent sur les lampes, Passeri Lucernæ, II, 7.

Peintures murales. — Pompéi, Mus. borb. XI, pl. 25 ; tombeau des Nasons, Bartoli, Sep. d. Nas., pl. 34 ; thermes de Titus, Paris 1786, fol. 7.

Caricature. — Mus. borb. cab. secret dans peintures, bronzes et statues érotiques du cabinet secret par Famin, pl. 54.

Pierres taillées. — Ce sujet se rencontre plus rarement sur intailles que sur camées, par la raison que le Jugement de Pâris ne convient pas comme cachet ou moins que bien pour l'ornement direct des personnes à l'époque dont nous parlons.

Intailles. — Trois pâtes de Stosch en tout semblables, dont deux à Berlin, Tœlken, IV, n°s 235, 236. Pâris est assis sur un rocher, sous un arbre à larges branches, près de lui on voit un mouton. Hermès amène les trois déesses et entre en pourparlers avec le berger ; une cornaline Jenkins dans Dolce Raccolta, 16 ; une cornaline Raspe n° 9144 ; une cornaline Lippert, Dact. II, 120. Dans ces trois dernières pierres on voit Hermès, Pâris et les trois déesses : chez Raspe, n°s 9159, 9160, 9161, on voit les trois déesses sans Pâris ; Pâris figure souvent seul et même Hermès se trouve seul avec la pomme. Odelli, Imp. Gem. Cent. IV, 16. Bullet, 1834, p. 124.

Camées. — Ils sont beaucoup plus intéressants. Onyx, camée de la Galerie de Florence, Zanoni, Gall. di. Fir., pl. 22, 1. Hermès, Pâris, les trois déesses, Athéné au premier plan, Éros souffle à Pâris ce qu'il doit faire ; grenat. camée Malborough chez Raspe, n° 9156. Aphrodite couronnée par Éros, représentation sérieuse et très-décente. Les deux suivants visent plutôt à l'indécence : Onyx, camée de Florence, Zanoni, ibid. n° 2, Pâris, armé de sa lance, ordonne aux déesses d'ôter leurs vêtements, ce qu'elles font trop peu décemment ; camées Maffei chez Montfaucon, n° 2, les déesses sont nues, l'ensemble est laid et désagréable.

Monnaies. — Les monnaies impériales seules figurent parfois le jugement de Pâris ; deux Caracalla de Scepsis, Mionnet, II, p. 670, n° 257 ; un Antonin d'Alexandrie, Millin, Gal. myth. 151, 538.

Étrusques. — Aucun bas-relief étrusque, aucune ciste ne représente ce sujet, qui est trop gai. Les Étrusques ne recherchent que des sujets sombres, terribles et tristes. En revanche les miroirs en font d'innombrables représentations. Gori, Mus. Etr. II, 128 ; miroir d'Orvieto, Gerhard, Etr. Spiegel, pl. 184, II, 189, 192.

III. PÂRIS ET ŒNONE

Œnone, la première épouse de Pâris, figure sur un relief de la villa Ludovisi ; un relief du Palazzo Spada chez Braun et les reliefs, pl. 8 ; une lampe en terre à Berlin, chez Millingen, Ant. unedit. mon. II, 18, 2 ; on voit généralement les deux époux paisiblement en présence l'un de l'autre.

IV. RECONNAISSANCE DE PÂRIS.

Pâris enfant avait été exposé par sa mère, à cause des prédictions qu'elle avait eues sur son compte. Plus tard il fut reconnu par Cassandre pour un fils de Priam. Ce sujet ne se trouve représenté que sur des cistes étrusques. Zahn, Beiträge, pl. XIII, 1 et 2.

V. MÉNÉLAS RAMÈNE SA FIANCÉE (HÉLÈNE)

Miroir étrusque à Naples, Gerhard, II, pl. 197; un lecythus d'Armento à Berlin, Millingen, Ant. uned. mon. II, 32.

VI. PÂRIS EN HELLADE

Sa rencontre avec Hélène et sa fuite, une des plus intéressantes et des plus nombreuses séries. Revers d'une coupe, Gerhard, Ant. Bildw., pl. 34; relief du Mus. borb. III, 40. Peinture murale, Pitt. d'Erc. II, 25; miroir Gerhard, II, 198, 199.

VII. ENGAGEMENTS DES CHEFS POUR L'EXPÉDITION DE TROIE. SCÈNES D'ADIEUX.

Ménélas averti par Iris, consulte Agamemnon et Nestor. Les adieux des chefs se séparant de leurs pères, leurs femmes, leurs enfants, forment un des groupes des plus nombreux de monuments. Mais les représentations sont si peu caractérisées et individualisées, qu'il est le plus souvent difficile de les attribuer avec certitude à tel ou tel personnage déterminé.

1° **Ajax et Teucer quittant Télamon.** Amphore chez R. Rochette, Mon. inéd., pl. 71, 2.

2° **Achille et Patrocle se séparant de Pélée et de Ménœtius.** — Grand cratère au Louvre, Millingen, Anc. uned. mon. I, pl. 21.

3° **Adieux d'Achille et de Nérée (son grand-père maternel).** — Cratère de Girgenti, Welcker, alte Denkmäler, pl. 25; canthare de Luynes, Annal. XXII, pl. H. J.

4° **Ulysse démasqué par Palamède.** — Il est difficile de dire jusqu'à quel point chaque événement en particulier avait reçu des développements dans l'Épopée. Ce n'est qu'au sujet de quelques-uns qu'il nous est parvenu des notices et parmi ces derniers figure en première ligne le consentement d'Ulysse de suivre l'expédition, consentement obtenu par Palamède, grâce à une ruse (Voyez Hygin. fable 93). Ulysse feint la folie, en labourant avec un attelage formé d'un bœuf et d'un cheval, Palamède le démasque en menaçant de jeter le petit Télémaque sous le soc de la charrue.—Un tableau de Parrhasius chez Plutarque, de aud. poet. 3. Un tableau d'Euphranor à Éphèse, chez Pline, H. N. XXXV, 40 et 25. Lucien de dom., vol. III, p. 203.—Trois pierres gravées, Annal. del. Inst. VII, pl. H, 4. Télémaque est jeté sous les pieds des bœufs, Ulysse élève les bras au ciel.

VIII. JEUNESSE D'ACHILLE

L'éducation d'Achille par Chiron figure comme épisode dans l'Épopée. Il n'en existe aucune mention chez les lyriques anciens, mais les poëtes postérieurs se sont beaucoup occupés de l'histoire de son enfance

et de sa jeunesse. Sa mère le plonge dans le Styx, Chiron l'instruit dans la musique, la chasse, etc. — Vases : Cylix chez Micali, Ant. mon., Firenze 1833, pl. 86, 1 ; hydria chez Gerhard, Auserlesene Vasenbilder, III, 183, d'une époque postérieure.— Sculpture : la bouche de fontaine du Capitole, Mus. Capitol. II, pl. 17, retrace toute la suite des destinées d'Achille ; une face latérale du sarcophage de Baril, Annal. IV, pl. D et E, Chiron apprend à Achille à jouer de la lyre.— Pierres gravées : Gori, Dact. II, 516, Achille à cheval sur le dos de Chiron ; Gori, Mus. flor. II, 25, 2, Achille tenant la lyre regarde Chiron avec attention, pièce très-connue et célèbre ; sardonyx. Stosch à Berlin, Tœlken, II, 146 ; pâte antique ibid., Tœlk. IV, 247, sur le côté une Hermé barbue, indique le voisinage du Gymnasion ; achatonyx, ibid., Tœlken, IV, 248, Hermès appuyé sur une lance. — Peinture murale de Pomp. Zahn, III, 32, et Mus. borb. I, 7.

IX. ACHILLE EMMENÉ DE SCYROS

Thétis avertie par un oracle amène le jeune Achille à Scyros chez Lycomède, avec les filles duquel il est élevé. Il se prend d'amour pour Déidamia, la plus âgée ; mais Kalchas ayant déclaré que Troie ne pouvait être prise qu'avec l'aide d'Achille, Diomède et Ulysse sont chargés de le découvrir. Ils soupçonnent sa présence à Scyros. Lycomède nie, mais grâce à la ruse qui consiste à mêler des armes aux présents pour les filles du roi, Achille ne peut plus longtemps se dissimuler. Ce sujet est le plus souvent rencontré sur des sarcophages.—Nous connaissons par Pausan. I, 22, 6, l'existence d'un tableau de Polygnote et par Pline, XXXV, II, 3, 40, celui d'Athénion de Maronea.—Zoega, p. 24, 5, sarcophage de la villa Carpegna ; Pio Clem. V, 27, sarcophage au Vatican ; R. Rochette, Mon. inéd., pl. 12, sarcophage de la villa Pamfili et pl. 10, B, de la villa Albani ; mosaïque de Pomp. Mazois, ruines de Pomp. II, 43.

X. TÉLÈPHE

Après leur départ, les Grecs, se figurant à tort avoir atteint la Troade, ravagent la Teuthranie, c'est-à-dire le territoire de Télèphe. Celui-ci se défend, tue Thersandre, fils de Polynice et, quoique blessé par Achille, repousse les Grecs. La blessure de Télèphe ne guérit pas, l'oracle dit qu'il sera guéri par celui qui l'a blessé ; que s'il s'engage à servir de guide aux Grecs vers la Troade, il sera guéri par la rouille de la lance d'Achille.

1° Combat sur le Kaïque. — Célèbre tableau de Scopas dans le temple d'Athéné Aléa à Tégée, Pausan. VIII, 45, 4.

2° Télèphe au camp des Grecs. — La plupart des représentations sont sur des cistes étrusques. Mais il y a aussi quelques vases grecs.—Cornaline Mertens, Schaffhausen, Jahrb. des Vereins der Alterthumsfreunde im Rheinland, III, tab. 3, 1. — Très-nombreuses cistes étrusques : Louvre Clarac, mus. de sculpt., pl. 214, n° 793. Gori, Mus. étr. 3, VIII, 1. Raoul Rochette, Mon. inéd., pl. 67, 1.

3° Guérison de Télèphe. — Tableau de Parrhasius, selon Pline, XXXV, 10. — Pâte antique à Berlin. Winkelm. Mon. inéd., 122. D'autres pierres gravées, chez Inghirami Gallor. omer., 65, 122, sont faussement rapportées à Télèphe. — Ciste étrusque à Volterra, et superbe miroir. Gerh. II, 229.

XI. CAMP D'AULIDE

Joueurs de dés. — Repos forcé de l'armée grecque à Aulis ; Palamède invente pour distraire les guerriers, le damier et le jeu de dés (dans l'Iphigénie d'Euripide, Palamède et Protésilas jouent aux dés). —

Cornaline scarabée étrusque. Revue archéol. 1847, 1, pl. 68, 3, pierre ayant appartenu à Dubois; archaïque et naïf. Palamède devant un rocher, appuyé sur sa lance et le corps courbé en avant, joue aux dés. — Nombreuses représentations sur vases. Les joueurs seuls devant un rocher ou une table, ou entourés de spectateurs.

XII. SACRIFICE D'IPHIGÉNIE

N'a pas précisément fourni un grand nombre de représentations, mais dans le nombre il y en a de fort distinguées, où le lieu et le moment de la scène et la conception varient. — Célèbre peinture de Timanthe de Sicyone, contemporain de Zeuxis et de Parrhasius, 96e Olymp. Au plus haut degré admirée dans l'antiquité à cause de l'indication spirituelle et profonde des caractères. Pline, XXXV, 10, 36; Val. Max. VIII, 11. — Grande amphore à anse, masquée. R. Rochette, Mon. inéd., pl. 26, 6. — Autel de Cléomène de la galerie de Florence. R. Rochette, Mon. inéd., pl. 26, représentant les préparatifs pour le sacrifice.— Peinture de Pomp. Mus. borb. IV, 3. Le moment même du sacrifice. — Ciste au Vatican. Mus. Gregor. I, 94, 5. Deux porteurs placent Iphigénie sur l'autel, et le prêtre officiant verse la libation sur sa tête.

XIII. BLESSURE DE PHILOCTÈTE

Philoctète, sacrifiant à l'autel d'Athéné Chrysé dans Ténédos, est mordu par un serpent; à cause de l'odeur insupportable exhalée par sa blessure, il est exposé à Lemnos.— Cratère chez Millingen, Peinture de vases, pl. 50, la déesse sur une stèle, le serpent, un prêtre. — Pierres gravées : Cornaline Stosch à Berlin, chez Winkelm. Mon. inéd. n° 118, Philoctète, nu jusqu'à la chlamyde, tient son arc, le serpent s'élance sur sa jambe ; onyx de Gœthe, Philoctète couvert du manteau et ayant son épée, cherche à saisir des deux mains le serpent. Voyez Gœthe's Kunstsammlungen, II, p. 6, n° 29; cornaline scarabée étrusque, très-importante, Revue Archéol. 1847, IV, 1, pl. 68, 1, autel rustique, le serpent rampe à terre, Philoctète se baisse pour le lancer au loin, il tient le célèbre arc d'Hercule, un compagnon l'arrête dans son mouvement.

XIV. PROTÉSILAS ET LAODAMIE

Protésilas tombé le premier devant Troie par la main d'Hector, son épouse Laodamie demande aux dieux de revoir son mari, et Hermès le lui amène ; mais après quelques moments il meurt de nouveau et Laodamie se tue. Représentation surtout sur des sarcophages. Relief du Pio Clément, V, pl. 18, 19, trop surchargé à la façon des œuvres postérieures. — Cistes : Inghirami, M. étr. II, 19. Mus. Gregor. I, 94, 1; Mon. de l'Inst. III, 40, B.

XV. HÉLÈNE EST RÉCLAMÉE AUX TROYENS

Deux vases. Fischbein, vases d'Hamilton, I, 15. Inghir. Gall. omer. I, 57.

XVI. COMBAT SINGULIER ENTRE ACHILLE ET HECTOR
DANS LE PREMIER COMMENCEMENT DE LA LUTTE

Mon. del. Inst. I, 35, 36. Amphore de Vulci. Phœnix conduit Achille, et Priam conduit Hector au champ du combat, exactement comme Iliade VII, 303 sq. C'est un vrai duel, un combat pour l'honneur. Sur l'épée d'Achille une tête d'Éthiopien, figure proleptique de Memnon, qu'il tuera plus tard. Cette épée, et la ceinture ornée d'Hector, sont les prix réciproques du combat.

XVII. ACHILLE ET HÉLÈNE MIS EN PRÉSENCE PAR THÉTIS ET APHRODITE

Représentation mentionnée dans les extraits de Proclus. Welcker, Cycl., Ep. 105.

XVIII. TROÏLUS TUÉ PAR ACHILLE

Indications en général rares sur les premiers temps de la lutte devant Troie. Au sujet de Troïlus, quelques allusions dans la pièce de Sophocle. Achille est infatigable en escarmouches, stratagèmes, embuscades. Troïlus, le plus jeune fils de Priam, est assez imprudent pour sortir des portes de la ville et caracoler avec ses chevaux. Au moment où il va les abreuver à la fontaine, Achille en embuscade le tue.—Hydria de Vulci, Annal. 1830, pl. E, 1 ; amphore chez Gerhard, Etr. Vasenb. pl. 11. — Plusieurs autres vases retracent aussi l'embuscade. La poursuite est indiquée sur une foule de monuments.

2° La poursuite de Troïlus par Achille. — Cette deuxième scène de l'événement est plus richement représentée sur les monuments. — Achille sort précipitamment de sa cachette ; la fuite seule peut sauver Troïlus et Polyxène sa sœur. Nous les voyons donc fuir en toute hâte ; Polyxène, la première, et qui laisse tomber sa hydria. Troïlus la suit au galop de ses chevaux. — Le col du vase de Klitios et d'Ergotimos (le célèbre vase François). Mon. del. Inst. IV, tab. 55-1. La figuration extérieure du Cylix de Xenoklès. R. Rochette, Mon. inéd., pl. 49, 1 B. Œnochœ de Campanari. Annali VII, tab. d'agg. D. 2, et Gerhard, Etrusk. u. Camp. Vasenbilder, Tab. E, 7. Amphore du Musée Gregoriano, II, 22, 1. A., figures rouges Troïlus à deux chevaux. On voit l'hydria de Polyxène. Hydria à Berlin, n° 1640, chez Gerhard, Etr. u. Camp. Vasenb. Tab. 14. On voit la fontaine, la colonne contre laquelle sont appuyés le bouclier et la lance d'Achille. Troïlus a une lance. Hermès et Athéné spectateurs. Amphore à Berlin, n° 1642. Gerhard Etr. u. Camp. Vas. Tab. 20. Achille avec un chien à la poursuite de Troïlus. L'hydria de Polyxène sous les chevaux. Thétis voilée. Hydria de Vulci du prince Canino, chez Gerhard, Etr. u. Camp. Vas. V, p. 19, note 2. Une deuxième jeune fille à côté de Polyxène, un deuxième guerrier à côté d'Achille. Œnochœ de Munich, Braun, Bullet 1844, p. 73; amphore de Canino, Gerhard, Auserles. Vasenb. III, pl. 185 ; cylix de Vulci, autrefois cabinet Durand, actuellement au Brit. Mus., n° 835. Gerh. Auserl. Vas. III, pl. 186.—Marbres : Relief à Mantoue Museo di Mantova, III, pl. 9.—Pierres gravées : Camée onyx de Mantoue dans le Musée Worsleyan, pl. 30, 14. Achille vient d'atteindre Troïlus et le tire en bas de son cheval par les cheveux, charmant travail.— Cistes étrusques : série considérable (voyez Zahn, Telephus und Troïlus, p. 74) voyez Caredoni Indicazione Antiquaria, Inghirami Etrusco Mus. Chiusino, II, 147. Gori Mus. étrusc. II, 134.

3° Mort de Troïlus. — Représentations moins nombreuses mais tout aussi intéressantes.—Vases représentant la mort de Troïlus à différents moments et de diverses manières : Cylix d'Euphrosinus, Gerhard, Auserl. Vas. III, pl. 224, 225. Hydria de Candelori à Munich, Mon. del Instit. X, 34.

4° Combat pour le corps de Troïlus. — Amphore de Vulci (col. Canino), Mus. étrusque, 529; Réserve n° 57, à Munich, Gerhard, Auserl. Vas. III, 213. Hydria Canino, de Witte, cab. étrusque (1837), n° 113. groupe marbre à Naples, R. Rochette, Mon. inéd., pl. 79.

CYCLE DE L'ILIADE

Sources : Épopée. — Trilogie d'Eschyle. — Tragédies de Sophocle. — Euripide, Aristarque de Tégée Denys de Syracuse. — *Auteurs romains* : Nævius, Ennius, Attius, etc.

A. MONUMENTS QUI CONTIENNENT PLUSIEURS ÉVÉNEMENTS A LA FOIS OU TOUTE L'ILIADE

Comme le relief Pamfili le fait pour le Cycle de Thèbes. — Le plancher en mosaïque du vaisseau d'Hiéron II de Syracuse retraçait le contenu tout entier de l'Iliade selon Athénée, V, 206. — Un bellum trojanum pluribus tabulis in Philippi porticibus, chez Pline H. N., XXV, 40. — *La célèbre table Iliaque* dans le mus. Cap. IV, 68 (du 3me ou 4me siècle après J.-C. Voyez Welcker, Annali, I, p. 227). — Relief en stuc à Vérone, chez Choiseul Gouffier, Voyage pittoresque de la Grèce, II, p. 346. — Relief en stuc de Vérone, chez Montfaucon, Ant. expl. suppl., IV, pl. 38.

B. MONUMENTS RETRAÇANT DES FAITS ISOLÉS

Fait à remarquer, que les monuments du cycle de l'Iliade n'atteignent ni par le nombre, ni par l'intérêt ni par la valeur artistique, la masse des œuvres du cycle Cyprien et d'autres cycles. Ceci s'explique quand on considère que la plus grande partie du poëme est remplie par des descriptions de combats qui donnent peu lieu, dans leur uniformité, à des œuvres d'art bien caractérisées.

Il faut observer cependant que nous pourrions compter au moins le double d'œuvres inspirées par l'Iliade, s'il était possible de rapporter à des faits déterminés de ce poëme, la quantité énorme de scènes de combats et de préparatifs pour les combats qui se rencontrent sur les monuments figurés. Il est vrai qu'il ne manque pas non plus de figurations indéterminées se rapportant à d'autres cycles, mais on pourra toujours reconnaître pour ce qu'elle veut dire, même la plus insignifiante, la moins caractérisée des représentations du Jugement de Pâris, tandis qu'il n'en est pas de même quand on a devant soi des scènes de combat entre deux, trois ou plusieurs héros, sans la moindre indication de noms ou de marques caractéristiques. On peut admettre néanmoins qu'en tenant compte de l'immense influence qu'a dû exercer l'Iliade sur l'art, surtout sur l'art archaïque, la très-grande majorité des représentations dont nous parlons se rapportent à ce poëme, sans qu'il soit jamais possible de les identifier avec des faits précis racontés dans tel chant, à tel vers.

CHANT I. **1° Agamemnon et Thrysès**, vers 25-34. — Relief en marbre de Paros du Museum Disneianum en Angleterre, pl. 39. Thrysès, après l'apostrophe irritée d'Agamemnon, s'en va tristement vers les navires.

2° Dispute d'Agamemnon et d'Achille, vers 187, etc. — Peinture murale du temple de Vénus à Pompéi. — Steinbüchel Antiquarischer Atlas, pl. VIII, B 1. Achille tire l'épée contre Agamemnon. — Fragment de bas-relief à Capri, chez Tischbein, Homer nach Antiken et Gall. omerica, I, 25. Achille repousse l'épée dans le fourreau, quand Athéné a calmé sa colère. — La bande correspondante de la table Iliaque. Mus. Capitol., IV, 68. — Fragment de bas-relief de Samothrace, Gall. omer., I, 20, très-curieux et archaïque; Agamemnon assis, derrière lui Talthybius et Epeus.

3° Embarquement de Thrysès, vers 310. — Peinture murale pomp. Mus. borb., II, 57. Rochette, Mon. inéd., 15. et Gall. omer., I, 21 et II, 246.

4° Achille et Briséis. — Amphore du Brit. Mus., n° 803. Gerh. Auserl. Vasenb., III, 187. Amphore du Mus. Gregor. du Vatican, II, 58, 3. Gerhard, ibid. III, 184.

5° Enlèvement de Briséis. — Cylix du Mus. brit., n° 831. Gerhard, Trinkschalen (de Berlin), I. pl. E, n° 7. — Peinture murale de Pomp. Mus. borb., II, 58. — Gall. omer., I, 38. — Rochette, Mon. inéd., I, 19 Achille tenant un sceptron, assis devant sa tente, demi-nu, fait signe à Patrocle de remettre Briséis tout en pleurs à l'héraut d'Agamemnon.

CLASSE VI. 277

Pierres gravées. Pâte bleue antique à Berlin, Tœlken, IV, 253. Tœlken y voit Briséis, Overbeck croit plutôt voir Aithra entre ses fils Akamas et Démophon lors de la ruine de Troie. — P. grav. de Florence, Gori, Mus. flor., II, 25, et Gall. omer., I, 34. Achille triste et mécontent, assis dans la solitude, l'épée et le bouclier suspendus à un rocher. L'artiste vise-t-il le vers 360, c'est douteux.

6° Thétis implorant Zeus, vers 550. — Petit groupe de la table Iliaque. Gall. omer., I, 37. — Bas-relief de Diadumenos à Paris, Bouillon, Mus. d. ant., I, 75. — Fragment de bas-relief de la rotonde du Vatican. Visconti Pio. Clem., IV, 11. Ingherami, Gall. omer., I, t. 40, p. 83. Faut-il le rapporter au vers 578 ? C'est assez douteux.

CHANT II. Sans représentations, à l'exception de la bande correspondante de la (table Iliaque) tabula veronensis. Voyez chez Choiseul Gouffier, v. pittor.

CHANT III. **1° Les vieillards sur la porte Scée,** vers 145. — Fragment de bas-relief, chez Winkelm., Mon. inéd. 162, aujourd'hui à la Glyptothèque de Munich, VI, n° 138. Très-bonne explication de Thiersch, Jahresbericht der k. bair. Acad. von 1829-31, p. 60. Il représentait probablement tous les démogérontes nommés dans Homère, ainsi qu'Hélène en face avec ses suivantes.

2° Le sacrifice, vers 270. — Seulement sur la bande, la tabula veronensis afférente au 4me chant.

3° Combat singulier de Ménélas et de Pâris. — Tischbein, Vases d'Hamilton, IV, 9, et Gall. omer., I, tab. 60. — Sur la tabula veronensis : au moment où Aphrodite fait disparaître Pâris, lorsque Ménélas le saisit déjà par le casque.

CHANT IV. **Dispute entre Jupiter et Junon,** vers 25 et suivants. — Bas-relief marbre, chez Darbault, Mon. ant., pl. 40. Gall. omer., I, 61. Semble moderne à Overbeck. — Tabula veronensis : flèche lancée par Pandarus sur Ménélas, vers 125. — Inghirami, Gall. omer., I, tab. 65 rapporte ici fort à tort deux pierres gravées. On y voit un homme blessé à la cuisse.

CHANT V. Très-peu de monuments indubitablement applicables à ce chant. Car, sans parler du manuscrit de l'Iliade de la bibliothèque ambrosienne dont Inghirami donne ici, comme partout, les figurations mêlées aux monuments vraiment antiques, la plupart de ces derniers mêmes qu'il cite sont fort arbitrairement rapportés au 5me chant. Ainsi, Gall. omer., I, tab. 68, il nous donne une pierre gravée (où l'on voit un guerrier qui en abat un autre qui lui tourne le dos) pour une représentation de la mort d'Hypsenor par Eurypile, vers 80. L'action pourrait bien, en elle-même, s'interpréter ainsi. Mais le guerrier abattu est évidemment un Éthiopien, comme on le voit par son bouclier en forme de croissant et par les traits de sa figure.

Autre exemple. Gall. omer., tab. 69 (vase tiré de Tischbein, vases d'Hamilton, IV, 31). Inghirami veut y voir, selon le vers 303, Diomède poursuivant Énée à coup de pierres (?) en présence de Pallas, (?) et à la table 70, il croit voir le même fait sur une pierre gravée, ces identifications paraissent arbitraires à l'auteur.

Énée enlevé par Aphrodite, vers 312. — Deux pierres gravées chez Inghirami, Gal., om., I, pl. 71. Une cornaline Scarab. très-archaïque, travail grossier ; le héros marchant avec peine et regardant en arrière, à côté ou devant la déesse qui a les cheveux retenus par la sphendoné, et qui est entièrement enveloppée dans un manteau d'une grandeur démesurée. Pierre gravée de Poniatowsky. Énée s'affaisse épuisé, la déesse à ses côtés (la tabula veronensis pour le chant V donne aussi un enlèvement d'Énée par sa mère ; Diomède, excité par Pallas, attaque la déesse). Pâte antique bleue, Stosch à Berlin, Tœlken, IV, 348 ; chez Inghirami, G. omer., pl. 73. Se rapporte plutôt à Patrocle repoussé des murs de Troie qu'à la poursuite d'Énée par Diomède (vers 440), car la représentation des murs et de la porte n'est pas caractéristique de cette dernière. — Pierre gravée, fragment de Jenkins, Gall. omer., I, pl. 78. Athénée sur le char de Diomède et une autre pierre gravée dans Impronte Gemm., VI, 39, avec le même sujet, sont quelque peu douteuses.

CHANT VI. La grande et intéressante série de monuments qui ont pour sujet les actions et les destinées de Bellérophon, d'après Iliade, VI, vers 155, etc., a été exclue par Overbeck de sa revue présente, parce que le plus grand nombre ont leur source dans une autre œuvre poétique, dans la tragédie d'Euripide fondée sur le mythe local de Corinthe, sans nier, du reste, que quelques figurations ne puissent être rapportées à l'Iliade.

1° Diomède et Glaucus échangent leurs armes, vers 215. — Le cythus attique du consul Fauvel à Athènes dans Stakelberg, Græber der Ellenen, tab. XI, 1. — Pierre gravée de Florence. Gor. Mus. flor. II, 29, 1, et d'après lui Inghir., Gall. omer., 1, 85. Mellin, Gall. mythol, 151, 569. Les deux héros s'embrassent, l'un a déposé son bouclier et sa lance. Cornaline, à Berlin, Tœlken, II, 152. Deux guerriers armés s'embrassent. Moins théâtrale que la précédente. L'artiste s'est souvenu que Glaucus aveuglé par Zeus a donné son armure précieusement ornée en échange d'une beaucoup moins belle. Diomède à droite n'a pas de cuirasse.

2° Hector dans Troie, vers 258. — Très-poétique récit de la visite d'Hector dans la ville, quand Diomède pressait terriblement les Troyens. — Son entrevue avec sa mère et son épouse, ses adieux. Tout ce la n'est pas resté sans représentations artistiques. — Amphore à anses tordues. Mus. Gregor. du Vatic., II 60, 2. Gerhard, auserl. Vasenb. III, 189. Hector avec Hécube et Priam. — Amphore Cyrrhénienne (Canino) à Munich, Gerh., auserl. Vasenb., III, 188, même ordonnance que la précédente ; grand nombre de représentations très-peu caractérisées qu'il est bien difficile d'attribuer.

3° Adieux d'Hector et d'Andromaque, vers 323-93. — D'après Plutarque (Brutus), il y avait à Velia en Lucanie un monument représentant ce sujet et qui toucha Porcia jusqu'aux larmes, mais nous manquons de détails. Amphore de Vulci à figures rouges, brit. Mus., n° 810, autrefois Canino. Mus. étrusque, 1002, Hector équipé à la façon grecque, la droite appuyée sur sa lance ; Andromaque tient sur le bras gauche Astyanax qui tend les mains à son père. Bas-relief de la villa Mattei, Rome, mon. Matteiana, vol. II, omer. I, 90. Les deux époux en attitude très-calme semblent converser ; Astyanax manque. — Sardonyx à Berlin, Tœlken, IV, 284 ; Scène naïve et charmante, Hector a déposé son bouclier ; il étend les bras pour recevoir Astyanax des mains d'Andromaque, mais l'enfant, effrayé par la chevelure ondoyante du casque, a peur et se cache dans le sein de sa mère. — Pâte brune antique à Berlin, Tœlken, IV, 285. Hector se retourne en partant ; Astyanax porté par sa mère tend les bras vers lui.— Cornaline, Stosch à Berlin, Tœlken, IV, 188. Winkelm., III, n° 264, Gall. omer., II, 205. Au fond les murs de Troie et la porte Scée devant laquelle Andromaque avec l'enfant ; Hector, de taille gigantesque, s'en va, mais l'un et l'autre voient sur le mur la représentation proleptique du corps d'Hector traîné par Achille.

CHANT VII. **Combat d'Ajax et d'Hector,** vers 162. — Les vases fournissent toute une série de combats singuliers qui peuvent se rapporter à celui que nous nommons ici, avec autant de raison qu'à n'importe quel autre.—Fameux groupe statuaire d'*Onatas*, à Olympie, don offert au temple d'Olympie par les Achéens de la 70ᵐᵉ olympiade. Œuvre grandiose en bronze. Pausan., V, 25, 5. (Sa description n'est pas suffisante.) L'artiste représente le moment où, après le défi d'Hector, neuf héros grecs se présentent pour le relever. Nestor fait tirer au sort dans son casque. Des neuf statues disposées en demi-cercle et posées sur la même base, Pausanias n'en vit que huit. (On prétend que Néron emporta à Rome celle qui représentait Ulysse.) Voyez pour plus de détails Brunn, griechische Künstlergeschichte, 1852.

La ciste de Cypselus représente aussi ce combat. Paus., V, 19, 1.

CHANT VIII. Ne contient guère que des récits de combats. Il n'y a pas de représentations qu'on puisse y rapporter avec certitude, sauf quelques *pierres gravées*, elles-mêmes fort douteuses. Inghir. Gall. omer., I, 97, 98.

CHANT IX. **1° Députation vers Achille,** vers 173. — Les Grecs, conseillés par Nestor, envoient

une députation à Achille pour lui proposer de se réconcilier avec Agamemnon. — Vases: Deux vases remarquables nous montrent Achille jouant de la lyre dans sa tente au moment où les députés arrivent. — Peinture murale de Pompéi, même représentation et un certain nombre de pierres gravées. Ces dernières ne montrent pas toujours une tente, mais indiquent souvent, comme lieu de la rencontre, une solitude caractérisée par un rocher. Pierre gravée de Vivenzio dans Gall. omer., I, pl. 100. Achille nu, sauf un chlamydion qui retombe derrière son dos; la tête est ornée d'une couronne; le héros, assis sur un siège en pierre taillée devant une colonne où sont appuyés le bouclier et la lance, joue de la lyre; certaines indications peuvent faire croire à la présence d'une tente. — Pierre gravée de Pamphilus au Cab. des méd. à Paris, Gall. omer., I, 99. Achille, assis sur un rocher, joue de la lyre et chante; le bouclier (orné de la tête de Méduse autour de laquelle une course de chars) est appuyé contre un tronc desséché; l'épée y est suspendue, le casque sur un rocher. — Pierre gravée: Impronte Gemm., I, 78, semblable à la précédente. Viennent ensuite les représentations où Achille ne joue pas de la lyre; plongé dans la tristesse, il est assis dans sa solitude. — Pierre gravée : Mus. flor. II, Gemm. ant., pl. 25, n° 3. Inghirami (Gall. omer., I, pl. 34) la rapporte, à tort, au vers 360 du 1er chant à la scène où Achille, sur le bord de la mer, invoque sa mère. Il est assis sur un rocher. Ses armes sont appuyées contre un tronc d'arbre ou suspendues. Par un geste très-significatif de tristesse, il plie les deux mains sur son genou gauche, tout à fait comme *Polygnote* avait représenté Hector aux enfers dans la Lesché de Delphes. Voyez R. Rochette, Mon. inéd., p. 62. — Plusieurs pierres gravées analogues, chez Welker, Annotations à la Gall. omer. d'Inghir., p. 613. — On peut comparer aussi à ces représentations d'Achille, la célèbre statue assise du Mars Ludovisi (Gall. omer., II, 179, et Rochette, Mon. inéd., pl. 11) que R. Rochette avait pris pour Achille lui-même livré à la tristesse.— Peinture murale : Mus. Borb., XIII, 37, très-originale. Achille assis sur un siège luxueux, décoré de Sphinx, joue de la lyre et chante. Sur le dossier du siège s'appuie Patrocle, écoutant attentivement ; à droite, au premier plan, deux jeunes filles esclaves, dont l'une, assise sur une pierre, semble accompagner le chant, l'autre fait un signe de la main levée. Au fond, un parapetasma indique la tente.

La députation elle-même ne figure que sur deux vases: Cratère à Naples. Rochette, M. inéd. 13 et 14. Achille Citharède reçoit sept députés. — Amphore du Vatican chez Millin. peint. de vases, I, 14-16.

CHANT X. 1° **La Dolonia**, vers 330-461.— Exploration nocturne du Camp des Troyens. Le récit le plus ancien, où l'on nous montre la prudence agissant de concert avec la force. — Ulysse avec Diomède. Ce motif a été beaucoup exploité et renouvelé dans la poésie postérieure. Cette expédition nocturne, ainsi que la surprise du camp des Thraces sous Rhésus, comptent parmi les plus richement poétiques, les plus intéressants, les plus variés et les plus émouvants ; il n'est donc pas étonnant que l'art se soit de préférence emparé de ces scènes, et que nous en possédions un certain nombre de représentations. La mort de Rhésus est une des parties de l'Iliade que la tragédie a choisie pour sujet. Ces représentations ont cela de particulier que nous en possédons de toutes les époques de l'art.—Vases, présentant d'excellentes et fort intéressantes peintures; cylix d'Euphranios du duc de Luynes, Mon. del. Inst. II, 10, A., Dolon tout entier enveloppé d'une peau de loup collante, portant casque et baudrier, est saisi dans sa fuite par Ulysse et Diomède et menacé des deux côtés ; tout à fait la situation décrite au vers 376. L'artiste ajoute deux divinités, Athéné et Hermès, vers 460, comme témoins. Vase archaïque chez Tischbein, Homer nach Antiken et Inghir., Gall. om., I, 105. Situation décrite au vers 343, etc.... Amphore de Lamberg chez Laborde, t. I, 88, semblable. Cylix de Vulci à Munich, Gerhard, Trinkschalen, I, pl. C. — Pierres gravées: Les deux pierres gravées chez Inghir., G. om. I, 111, se rapportent plutôt, au jugement de Welcker, à l'enlèvement du Palladium. — Célèbre pierre gravée : Blacas, Gall. om., I, 107. Œuvre excellente; Dolon couvert de la peau de loup, à genou entre les deux héros, élève suppliant la main gauche et de la droite saisit le genou, non pas de Diomède comme dans Homère, mais d'Ulysse coiffé du pileus. Diomède saisit le malheureux par les cheveux et, le pied appuyé vigoureusement sur les jambes de Dolon, s'apprête à lui couper la tête; l'artiste a très-spirituellement donné un rôle à chacun des deux héros (ce que n'indique pas Homère).— Scarabée : Impronte gem., III, 35. — Pâte antique, ibid., I, 80. Pâte antique, Stosch à Berlin, Tœlken, IV, 34 ; les trois offrent une conception analogue à la précédente, mais elles

sont moins nettes. — Sardonyx rubané, Tœlken, IV, 350, est douteux, car Ulysse manque. Pierre gravée, Gall. omer., I, 109, pure invention de l'artiste. Diomède tenant dans sa main la tête coupée de Dolon, est en conversation tranquille avec Ulysse.

2° Mort de Rhésus et capture de ses chevaux, vers 469-525. Un seul monument tout à fait certain retrace cette scène. — Sceau apulique de Ruvo du Mus. Borb., Gerhard (Auserl. Vas.), Trinkschalen, II, tab. K. — Pierres gravées qui montrent un guerrier avec deux chevaux. Gall. omer., 1, 114. (Millin Gal. Mythol. 133, 564). D'après Tischbein, Homer., III, 6, ont été rapportées à Ulysse avec les chevaux de Rhésus, mais peuvent se rapporter à n'importe quel autre héros dans une situation semblable.

CHANT XI. Tout entier rempli de scènes de combats, où les principaux des Grecs sont tour à tour blessés : Diomède, Ulysse, Machaon, Eurypile. — Toute une série de pierres gravées représentent des héros diversement blessés, ou pansés de leurs blessures, ou combattant. — C'est avec *le plus complet arbitraire* qu'on a rapporté ces représentations, toutes indéterminées, à l'un des héros ci-dessus mommés, ou à Ménélas (au troisième chant), ou encore à Diomède (au sixième chant). Comme il est positif que dans la presque totalité des cas, *tout caractère distinctif fait défaut*, il est impossible de les rapporter avec certitude et en bonne conscience à un nom déterminé. Au *surplus* la plupart (on peut dire toutes) de ces pierres sont insignifiantes de composition et de travail, et Overbeck ne juge pas à propos de les passer en revue. — Une seule scène de ce chant nous a été conservée dans deux intéressantes œuvres d'art, pleines de caractère et d'originalité. — Terres cuites : bas-relief du brit. Mus., dans Taylor Combe, Terra cotta of the brit. Mus., n° 20. Nestor présente à Machaon la potion salutaire, vers 624. Fragment de la même composition chez Winkelm., Mon. inéd., 127, dans Gall. omer., II, 119 et dans Millin, Gal. myth , 253, 257.

CHANTS XII-XVI. **Epinausimachie** (combat près de la Flotte).— Le point culminant de la grandeur et des succès d'Hector et des Troyens, c'est le combat autour du camp et des navires des Grecs, jusqu'au moment où le navire de Protésilas est en feu, et où Patrocle revêtu de l'armure d'Achille repousse les Troyens. — Le combat autour de la flotte était un sujet fort aimé des artistes de l'antiquité, à en croire une épigramme de Lucilius (Analekt., II, 341, 115). — Pausanias, X, 25, 2, parle d'une célèbre peinture de Kalliphon de Samos, dans le temple de Diane éphésienne. Stamnos (Candelori) de Vulci à Munich, Gerhard, Auserl. Vasenb., III, 197, le rapporte au vers 718 du chant XV, ou au vers 123 du chant XVI. — La bande corresp. de la table Iliaque dans Gall. omer., II, 135. — Pierres gravées : P. gr., dans Gall. omer., II, 137. Hector avec une torche abaissée près de l'avant d'un navire. — Pierre gravée de la Galerie florent., Mus. flor., II, 27 et Gall. mythol., 157, 576 ; pierre gravée, Gal. mythol., 158, 575 et Gall. omer., II, 138. — Ajax avec une lance et Teucer défendent un navire ; pierres gravées semblables, Tœlken, 18, 325, 326 et une troisième dans Impronte gem., I, 82.

CHANT XVI. **Sortie et mort de Patrocle.** — Une peinture de Kalliphon de Samos montrait l'équipement de Patrocle. Pausan., X, 25, 2.—Même sujet sur un bas-relief chez Bouillon, Mus. des Antiques, III, 23, 1, et dans Gall. omer., II, 253.—La bande corresp. de la table Iliaque, Gall. om., II, 139.—Magnifique pierre gravée, pâte antique à Berlin, Tœlken, IV, 348.—Un très-grand nombre de représentations sur vases et pierres gravées, d'équipement et d'armement de héros, peuvent être rapportées tout aussi bien à n'importe qui, qu'à Patrocle. Pour ce qui est de la sortie et de la mort de Patrocle par Apollon, Euphorbe et Hector, il est possible après tout qu'elle se trouve retracée sur quelques vases et quelques pierres gravées. Mais il faut constater qu'aucune de ces représentations n'est nettement caractérisée. Même le miroir donné par Ingh. Gall. omer., II, 142, comme montrant Patrocle transpercé par la lance d'Hector est douteux.

CHANT XVI et XVII. **Combat pour le corps de Patrocle.** — Ici les représentations sont plus

nombreuses et beaucoup plus *certaines*. Un petit nombre d'entre elles sont même *absolument* certaines; mais quand on considère que de tous les combats livrés pour la possession d'un corps, celui pour le corps de Patrocle compte parmi les plus importants et les plus célèbres, qu'il est celui que les poètes de tout temps mentionnent et chantent de préférence ; on a jusqu'à un certain point le droit de rapporter à ce combat déterminé, une foule de représentations qui ne sont que faiblement caractérisées. Seulement il faut se garder de confondre ces représentations avec celles qui se rapportent au combat *pour le corps d'Achille*, faute mainte fois commise par des interprètes antérieurs. —Vases : Le seul, rendu *entièrement sûr* par l'inscription des noms est le Cylix chez Gerhard, Auserl. Vasemb., III, 190, 191, n° 4. Le corps de Patrocle déjà dépouillé de ses armes est étendu au milieu; des deux côtés du corps Hector et Ajax combattent; plus loin deux autres combattent à la lance, au troisième rang trois cavaliers arrivent au galop. Le Cylix d'Exékias (Canino) dans Gall. omer., II, 259. Amphore de Lucien Bonaparte dans Réserve étrusque, n° 8, représente quatre héros autour d'un corps. Cela peut tout aussi bien être le corps d'Achille. Néanmoins il est bon de noter ici que le combat pour le corps de Patrocle se fait (selon l'Iliade) entre plusieurs combattants des deux côtés, ce qui permet d'exclure ici les nombreuses monomachies (entre deux seuls personnages). Le Cylix de Poltos et d'Euxitheos de Vulci à Berlin, n° 1767, dans les vases du prince de Canino, 4, 5 et Gall. omer., II, 255 ; la bande correspondante de la table Iliaque, Gall. om., II, 158. Outre ces monuments il n'y a plus à nommer que des pierres gravées : Camée Ludovisi, Gall. omer., II, 158. Winkelm., Mon. inéd., 128. Millin, peintures de vases, I, 72. Visconti, Pio Clem., VI, p. 30. Welker, annot. à Inghir., Gall. omer., p. 614. — Cette belle œuvre retrace d'une façon très-vivante et mouvementée, le moment précis où Hector soutenu par Phorkys repousse les Grecs assez loin pour que Hippothoüs ait le loisir d'attacher une corde à l'un des bras (l'Iliade dit à l'une des jambes) du corps de Patrocle et de le tirer à lui ; du côté opposé trois héros Grecs (Ménélas et les deux Ajax) combattent avec moins d'ardeur que les Troyens. Pierre gravée du cab. de Paris, Mariette, p. gr., II, 114, qu'on a fort à tort comparée avec le célèbre groupe statuaire de Florence représentant Ajax avec le corps d'Achille. Mais par la raison même que cette pierre gravée qui représente un corps juvénil et nu soulevé par un personnage barbu et armé ne saurait en aucune façon être identifié avec le groupe statuaire, ni quant aux détails, ni surtout, quant aux parties essentielles de la composition, par cette raison même on est d'autant plus autorisé à la rapporter au corps de Patrocle. En revanche les pierres gravées citées dans Gall. omer., II, 145, 150, 154 et chez Tœlken, IV, n° 259-63 (en tout analogues au groupe de Florence) représentent non pas le corps de Patrocle, mais certainement et indubitablement le corps d'Achille défendu par Ulysse et par Ajax ; ce dernier le soulève, tandis qu'Ulysse repousse les ennemis. — D'autres pierres gravées telles que Gall. omer., II, 144, 146, 147 et Tœlken, IV, 154 ne présentent aucun caractère déterminé. — Monnaie d'Ilion, Monnel, II, 666, 237. Combat pour le corps de Patrocle.—Quant au camée onyx fragmenté, Gall. omer., II, 157 (tiré de Millin, Gal. mythol., 133, 534), et au bas-relief, ibid., 168, dont on a voulu faire la représentation du Message d'Antilochus vers Achille en deuil, Welcker dans ses annotations à Inghir., Gall. omer., page 591, a déjà suffisamment prouvé qu'ils se rapportent à Oreste et Pylade en Tauride.

CHANT XVIII. **1° Achille pleurant Patrocle.** — Ce sujet ne se trouve représenté que sur la bande correspondante de la table Iliaque conjointement avec la forge de Vulcain, Gall. omer., II, 160.

2° Forge de Vulcain, vers 367. — Ce sujet est un certain nombre de fois représenté. — L'énigmatique fragment de bas-relief au Vatican (d'Ostie) que donnent Mon. dell'Inst., I, ta. 12, 3 et Gerhard, Beschreibung Roms, II, 2, p. 223. — Un bas relief sur la Ciste de Cypselus chez Pausan., vers 19, 2. — Vase de Vulci à Berlin, n° 1608, excellent. La célèbre coupe chez Gerhard, coupes grecques et étrusques du Musée de Berlin, IX (figurat. intérieure). Vulcain a fini son travail, il tient le marteau à la main; devant lui Thétis, à laquelle il tend le casque (elle a déjà reçu le bouclier et la lance). Derrière Thétis une enclume et un deuxième marteau. Au lieu des riches ornements que décrit l'Iliade, le bouclier porte un aigle saisissant un serpent, signe bien connu de bon augure. — Bas-relief au Louvre, Ciarac, Mus. de sculpt., II, pl. 181, n° 84. — Bas-relief au Capitole, face latérale de sarcophage. Gall. omer., II, ta. 163. Remise des armes à Achille. La

bande correspondante de la table Iliaque. Gall. omer., II, 160. Vulcain forge le bouclier. Peinture murale de Pompéi. Mus. borb., X, ta. 18. — Pierres gravées : Pierre gravée inédite. Gall. omer., tab. 161. Vulcain forge les armes. Thétis elle-même lui vient en aide. — Traité librement. — Pierre gravée. Ingh., Gall. om., II, 162. Vulcain forge le bouclier, près de lui deux héros casqués (incompréhensible); en face de lui Thétis avec une suivante. — Le mythe est ici travesti en prose comme cela arrive souvent dans les compositions sur les pierres gravées. Voyez Welcker, Annal. à Inghirami, Gall. om., page 614.

Chant XIX. 1° **Thétis apporte les Armes à Achille.** — Toute une série de vases et surtout de bas-reliefs ont reproduit en le variant à l'infini un trait qui n'était pas indiqué dans l'Iliade. — Thétis entourée de Néréides transportant par-dessus la mer les armes d'Achille. — La libre imagination des artistes s'empara de ce sujet qui fournissait un prétexte à représenter de belles figures de femmes chevauchant sur des monstres marins et portant des armes. L'importance mythologique et poétique de ces œuvres est sans doute moindre que celle d'autres groupes, car elles ne sont que les variations d'un seul motif purement artistique. Mais elles ont une valeur au point de vue de l'histoire de l'art. Ainsi, tandis que sur les vases de la première époque les représentations s'en tiennent sévèrement à Thétis seule, ou tout au plus accompagnée d'une ou de deux Néréides, du moins partiellement vêtues, on voit ensuite augmenter le nombre des figures et des motifs distincts de la composition, puis les bas-reliefs, se complaire à faire contraster de beaux corps de femmes nues, avec les monstres marins sur lesquels elles chevauchent sur la surface légèrement agitée des eaux et former dans leurs poses infiniment variées le principal objet de préoccupation des artistes. Enfin le sens mythologique étant relégué tout à fait à l'arrière-plan, toutes sortes de motifs érotiques viennent se mêler à la représentation et la fantaisie libre fait si bien, que sans la présence des armes, le voyage marin de Thétis n'aurait plus rien qui le distinguât de mille autres représentations de divinités et de monstres marins prenant leurs ébats dans leur élément. La série que nous considérons nous offre donc un témoignage des variations que subit la conception artistique selon les époques, témoignage unique en son genre et auquel on ne peut guère comparer que la série du « Jugement de Pâris. » — Les vases à figures noires ne traitent nulle part ce sujet. — Vases à figures rouges : Thétis seule avec bouclier et casque, sur un dauphin. Cabinet Pourtalès, 41, 1. Thétis avec bouclier et lance sur un hippocampe, chez Dubois-Maisonneuve. Introd., 36, 1, Gall. omer., II, 171. Thétis avec casque à la main sur un dauphin; une Néréide avec la lance sur un monstre fantastique. — Thétis avec la cuirasse sur un hippocampe, une Néréide; deux côtés d'un vase chez R. Rochette, Mon. inéd., pl. 6, 1. Grand cortége de Néréides avec armes sur des dauphins, Thétis avec le bouclier sur un hippocampe. Charmante et riche composition sur un vase de Puvo, de la collection Jatta de Naples dans Mon. dell'Inst., III, pl. 20 et Braun, dans Annali, XII, p. 124. Moins exactement conforme au mythe est un vase, Gall. omer., II, 166, Thétis au milieu avec le bouclier sur un hippocampe, en avant un Éros ailé (un des exemples où la peinture confond Thétis avec la fille des flots Aphrodite. Welcker), en arrière une première Néréide sur un dauphin et une seconde sur un monstre fantastique avec la cuirasse. — Bas-reliefs : Cratère en marbre de Rhodes de la Glyptoth. de Munich. Mon. dell'Inst., III, tab. 19. Braun, etc. Annali, XII, p. 122-124. Ici, comme en général sur les reliefs, la fantaisie des artistes se donne plus de liberté. Les Néréides, qui sur les vases sont toutes plus ou moins vêtues, sont ici nues. Bas-relief sur sarcophage de Pio Clém., V, 20 et Gallo. m., II, 164. Bas-relief dans Caussei, Museum rom., II, p. 114. Gall. om., II, 169. A la place des dauphins et des hippocampes, viennent des tritons. Ici les données du Mythe sont à peine encore un prétexte pour la composition. Bas-relief de Pio Clem., IV, 33 et Mus. capit., IV, 62, dans le même esprit. On trouve dans ce dernier recueil tout un nombre de représentations analogues. — Peintures murales de Pompéi. Mus. borb., V, tab. 7. Thétis avec le bouclier chevauche sur un triton barbu qui la regarde amoureusement. Le vaste peplum ne sert qu'à encadrer le corps de la déesse, voluptueux en dehors du mythe. — Pierres gravées : Dans la presque totalité des cas la scène est ici réduite à une seule figure. Il faut distinguer entre les représentations qui se rattachent fidèlement au mythe et celles, les représentations fantastiques, qui en rappellent à peine encore le souvenir. — Deux pierres gravées de la première catégorie : Une pierre gravée de Buonarotti, Medagl., p. 113. Dans Galerie mithol. (Millin), 151, 566, et une pâte antique à Berlin, Tœlk., IV, 269. L'une et l'autre montrent

Thétis ou une Néréide avec le bouclier, sur un hippocampe. — Deuxième catégorie : Pierre gravée dans Gall. omer., II, 165. Thétis avec le bouclier orné du Gorgoneion, sur un jeune et beau Triton, se regardent amoureusement, des Amorini autour d'eux, voluptueusement élégant, le mythe n'est qu'un prétexte. — Monnaies de Lampsaque, de Choiseul-Gouffier, Voyage, II, 67, 33. — Enfin un célèbre groupe de marbre de Skopas, non conservé. Pline, XXXVI, 4, 7.

2° Remise des armes à Achille. — Ici les vases archaïques fournissent des représentations. Amphore Canino, Micali mon. flor. 18, 33, pl. 88, 1, 2. Amphore de Chiusi, ibid., pl. 82, 1, 2. Vase de Naples, Rochette, Mon. inéd., pl. 13. Vase chez Millin, Peintures de vases, I, 39. Amphore de Vulci au brit. Mus., n° 742. Amphore de Corneto, Rochette, mon. ined., pl. 180. La sculpture fournit de très-rares exemples. Un seul bas-relief sarcophage, mus. capit. (Mori), II, 22, et Gall. omer., II, 181. Les pierres gravées traitent fréquemment ce sujet, elles se distinguent : en clairement caractérisées (qui nous montrent Thétis en face de son fils, et le revêtant des armes, exactement comme sur les vases) et en faiblement caractérisées. — Pierres gravées dans Gall. omer., II, 173 : Achille déjà revêtu du casque, appuie le pied sur un amas de pierres pour mettre les cnémides, Thétis en face de son fils tient la lance et l'épée. — Pâte violette antique à Berlin, Tœlken, II, 158. Achille casqué et assis, à côté de lui le bouclier, en face, Thétis qui tient la lance et l'épée. Pâte jaune antique, ibid, Tœlken, IV, 271. Achille a les pieds sur un amas de pierres.

NB. — *Les pierres gravées moins bien caractérisées omettent Thétis*, de sorte que le héros occupé à s'armer, peut être n'importe quel héros autre qu'Achille. Il faut considérer cependant que l'armement d'Achille est de beaucoup le plus célèbre de tous ceux dont la poésie nous a conservé le souvenir ; de plus, le nom d'Achille inscrit sur quelques exemplaires, ne laisse aucun doute et permet de rapporter au même sujet une foule de pierres analogues sans que nous soyons beaucoup enrichis au point de vue artistique et archéologique par cet appoint de monuments médiocres ou indifférents. — Scarabée : Gall. omer. II, 183, avec le nom d'Achille. Le héros tout nu, le bouclier suspendu au bras droit, se tourne du côté gauche pour mettre la cnémide ; à côté de lui l'épée. Gall. omer., II, 184. Autre pierre gravée avec le nom ; même scène, seulement Achille a le pied posé sur le casque. Pierre gravée du même genre, Gall. omer. II, 147, et à Berlin, Tœlken, IV, n°ˢ 272-275. Elles ajoutent une stèle (celle de Patrocle ?) et varient sur le détail des armes. — D'autres pierres gravées montrent Achille occupé à contempler le casque, le bouclier ou l'épée. Gall. omer. II, 148 (tiré du Mus. florent. II, 66, 3), et Tœlken, IV, 277-280.

Un fragment de cornaline. Tœlken, IV, 270, très-beau, représente Thétis seule apportant les armes, sans Achille ; elle est couverte d'un long vêtement, et porte l'épée et le bouclier, sur lequel on voit la tête de Méduse au centre et tout autour une suite de Néréides portant des armes ; charmant travail.

3° Achille armé part pour le combat. — Ce sujet ne peut être constaté d'une façon certaine sur aucun monument, sauf la bande de la table iliaque nommée plus haut, car la pierre gravée de Pétersbourg, Gall. omer. II, 186, et une semblable à Berlin, Tœlken, IV, 252, peuvent avec tout autant de raison être rapportées à Hector montant sur son char, à l'exemple de la monnaie des Iliens, Gall. omer., pl. 250 ; la pierre gravée, Gall. omer. II, 187, ne peut pas non plus avec certitude être rapportée à Achille et Automédon.

4° Briséis est restituée (vers 243). — Sur un seul monument de basse époque romaine, le disque d'argent du cabinet des médailles de Paris (nommé à tort le bouclier de Scipion), dans Millin, Mon. inéd. I, 10, et Gall. omer., II, 176, Montfaucon, Ant., ex. IV, 23. L'explication véritable a été indiquée d'abord par Winkelm., Gesch. der K., VI, ch. 5.

CHANT XXII. **1° Combat d'Hector et d'Achille ; mort d'Hector.** — Une considérable série de vases offre des représentations, la plupart semblables entre elles dans les parties essentielles de la

composition. Derrière Achille qui transperce Hector, soit avec la lance, soit avec l'épée, on voit Athéné excitant, encourageant son protégé d'un geste animé; derrière Hector qui s'affaisse, Apollon forme un pendant presque symétrique avec Athéné. — *NB*. Dans le poëme, Apollon abandonne son protégé avant le moment de la blessure.

On comprend facilement qu'avec cette uniformité de composition, les peintures que nous aurions à citer offrent peu d'intérêt individuellement. Aussi les passons-nous sous silence. Mais nous devons noter que pas un seul vase à figures noires, sauf peut-être Gall. omer. II, 200, ne représentent ce sujet. — La *poursuite* qui précède le combat est l'objet d'une représentation fort importante et intéressante sur un cylix, chez Gerhard, Auserles. Vasenb., III, tab. 203. Le *combat* lui-même. Voy. trois vases chez Gerhard, ibid. tab. 201, et le plus beau, ibid., 205. — Sculptures : Il n'y a que la table iliaque qui représente trois moments de l'action : l'hésitation d'Hector, sa chute, son corps traîné, et un seul autre monument : le bas-relief, le peristomion (bouche de fontaine du Capitole), Mus. Cap., IV, tab. 37. — Peinture murale : Une seule dans le soi-disant temple de Vénus à Pompéi, R. Rochette, Peint. de Pomp., pl. 8, et dans Steinbüchel, Antiquar. Atlas, pl. VIII, B, 2. — Pierres gravées : Aucune pierre gravée connue ne retrace ce sujet.

2° Le corps d'Hector traîné autour de Troie. — A été assez souvent représenté et parfois d'une façon très-originale; il ne faut pas oublier que le corps d'Hector a été traîné trois fois (selon les données de l'Iliade); d'abord chant XXII, 395, aussitôt après qu'il fut tombé, Achille le traîne de la ville vers les navires; ensuite (au commencement du 23me chant) autour du corps de Patrocle; et enfin (commencement du 24me chant) autour du tombeau de Patrocle. — Les vases confondent et mêlent ces trois actions. Lecythus, chez R. Rochette, Mon. inéd., pl. 18, 1. Un autre de la coll. Hope, chez Dubois-Maisonneuve, Introd., pl. 48. Amphore du Mus. borb., [Gerhard, Neap. antike Bildw., p. 329. Ces trois sont archaïques. Parmi ceux d'époque plus moderne, Amphore de Canino, Gerhard, Aus. Vasenb., III, pl. 199. — Les bas-reliefs n'offrent aucune représentation importante. Un fragment du peristomion du Capitole (où sont représentées les diverses destinées d'Achille), Mus. Cap. IV, pl. 37. Sur l'Ara Casati, chez Wieseler, Denkm., pl. 3, 1. — Lampe en terre, Gall. omer. II, 222 (tiré de Billori, Luc, III, 9). Mais l'œuvre la plus importante est le célèbre vase de Bernay, œnochœ en argent, Rochette, Mon. inéd., pl. 53, qui représente à la fois l'insulte faite au corps d'Hector et la mort d'Achille. — Pierres gravées : Ce sujet se rencontre sur de nombreuses pierres gravées, toutes d'époques récentes et d'un travail insignifiant. Il présente deux catégories : 1. Les deux héros seuls. 2. Les héros sous les murs de Troie avec leurs tours, et au fond les toits des temples. — A la *1re catégorie* appartiennent : Cornaline, chez Tœlken, IV, 292, la mieux travaillée de toutes celles dont l'auteur a connaissance. Achille et Automédon sur le char, le premier tient la lance, le deuxième tient les rênes et le fouet; Hector élève encore un de ses bras. Sardonyx, ibid., 291. Achille, complétement armé, est seul sur le char. Sardoine claire, ibid., 290. Semblable, mais les deux bras d'Hector traînent dans la poussière, exactement comme sur les peintures de vases. Cornaline, chez Lepert, Dactyl., II, 145, du même genre. Ainsi qu'un onyx, dans Improut. Gem., I, 85. — *2me catégorie* (montrant, en outre, les murs de Troie). Cornaline Stosch, Tœlken, IV, 188, que nous avons décrite au 6me chant. (La scène est représentée d'une façon proleptique sur les murs de Troie; Hector et Andromaque la voient avec terreur.) — Une pierre gravée de Florence, Gori, Mus. flor., II, Gem., 25, n° 1, et Gall. omer., II, 204. Jaspe rouge, à Berlin, Tœlken, IV, 289. Bige avec Achille et Automédon, Priam et Hécube au désespoir, sur les murs. A droite, la Tyché de Troie fond en larmes. Deux pâtes semblables, Tœlken, IV, 293-294.

Chant XXIV. **Restitution du cadavre d'Hector.** Ce dernier groupe des monuments inspirés par l'Iliade est aussi le plus important et le plus intéressant. Nous distinguons dans le groupe deux sous-divisions : 1° Ceux qui se rapportent aux préparatifs, aux mesures prises par les hommes et les dieux en vue du rachat du cadavre d'Hector (commencement du 24me chant), et 2° le rachat même du corps : *a)* selon la version épique; *b)* selon la version tragique.

1re *division*. Les monuments sont peu nombreux, mais importants : surtout l'amphore (Canino), chez

Gerhard, Aus. Vasenb. pl. 200. Une des plus parfaites peintures de vases que l'on connaisse, ne suit pas tout à fait l'Iliade ; elle s'appuie sur la poésie tragique d'Eschyle et de Sophocle (voyez la Vita Æschyli). Hermès, messager de Jupiter auprès d'Achille. — Un skalpis, Braun (Bulletino, 1873, p. 75). Priam se prépare à aller trouver Achille. Vase chez Millin, Peint. de vases. II, 22.

2me division. (Le rachat lui-même). Plus riche que la précédente. Les vases présentent une grande puissance d'invetionn ; les représentations sont basées en partie seulement sur l'Iliade, mais aussi sur une tragédie dont nous ne possédons plus de traces. — Vases à figures noires, deux seulement : Lecythus de Ruvo, Bulletino, 1836, p. 75, et Amphore de Vulci (Canino), Mus. étrusque, n° 806. — Vases à figures rouges : cylix (Canino), Gall. omer., II, pl. 238, 239 ; le plus important de tous est l'amphore apulique à anses masquées des mon. del. Inst., V, pl. 11, et Annali, XXI, p. 240, explication également fondée sur la tragédie d'Eschyle.

Les Bas-reliefs sont en général plus concordants entre eux que les vases. Le beau groupe que forme Priam agenouillé devant Achille et baisant la main de celui qui lui a tué son fils, le vieux roi par ses paroles évoque chez le héros le souvenir de son vieux père Pélée et lui fait verser des larmes ; tel est en somme le très-simple contenu des bas-reliefs, toujours le même, malgré l'addition d'un plus ou moins grand nombre de personnages secondaires. — Le bas-relief du Capitole (le Peristomion), Mus. Cap., IV, 4. Gall. omer., II, 233, et Millin, Galer. mythol. 154, 589. Achille se détourne ému ; il soutient sa tête de la main gauche. Priam baise sa main droite. Le sarcophage Borghèse au Louvre. Bouillon, Musée des Antiques, III, 52. Même situation des deux principaux personnages. En outre, deux jeunes hommes pleurant et deux jeunes filles. Le char de Priam. Bas-relief au Louvre. Bouillon, ibid., III, 54. — Le Vase de Bernay : R. Rochette, pl. 52, selon la tragédie d'Eschyle. — Peinture murale : Pomp., temple de Vénus, Steinbüchel, Antiq. Atlas, VIII, B, 2. — Pierres gravées : Pâte antique bleu clair, opaque (Stosch) à Berlin. Tœlken, IV, 295 (inédite). Achille sur un siége orné, le bras gauche appuyé sur son bouclier ; Priam lui baise la main droite ; enfin deux compagnons d'Achille. Pâte de verre (Kestner). Impronte gem., VI, 43. Bullet. 1836, p. 110. Priam guidé par Hermès, s'agenouille devant Achille. Pâte de verre (Vescovali) à Rome. Improut. Gem., III, 77. Bullet., 1834, 21. Six numéros du Catal. de Raspe, n°° 9295-9300. Quatre numéros de la Coll. Hertz (autrefois) à Londres, Archæol. Zeit., 1852, n° 34. Cornaline, Fragment de la collection, Nott. Impronte gem., III, 76. Bulletin 1834, p. 121, ajoute un nouveau motif. Briséis s'efforce de relever le vieillard ; même observation pour une cornaline à Pétersbourg, Gall. omer. II, 230.

Chant XXIII. **Les funérailles de Patrocle** (vers 75).—Sacrifice des captifs troyens sur le bûcher de Patrocle. — Une ciste de Préneste, Rochette, Mon. inéd., pl. 20. Gall. omer. 215.

Funérailles d'Hector. — La bande Oméga de la table iliaque. — Une pierre gravée.

NB. Au lieu de nous occuper de suite de l'Odyssée, nous allons passer en revue plusieurs cycles qui complètent plus ou moins le cycle de l'Iliade et les récits épisodiques de l'Odyssée et fournissent ample matière de comparaison à nombre de numéros de notre catalogue. Ces cycles, ainsi que plusieurs des précédents, sont fondés surtout sur des épopées, malheureusement perdues pour nous, mais dont nous possédons du moins des extraits dans la chrestomathie de Proclus, mais ils se basent, en outre, sur des tragédies grecques et romaines et sur des épopées de la décadence.

CYCLE DE L'ÉTHIOPIDE

Sources : L'Éthiopide (Αἰθιοπις) en cinq livres, épopée d'Arctinus de Milet (extraits de Proclus). — Trilogie d'Eschyle. — Tragédie de Sophocle, de Timésithée, de Chérémon. — Auteurs romains : Livius Andronicus. — Épopées de la décadence : Quintus de Smyrne : τα μετα Ὁμηρον, et Tsetzès post homerica.

Les extraits de Proclus ne nous donnent qu'une idée imparfaite de la belle épopée d'Arctinus. Mais de nombreux et charmants motifs poétiques, de beaux récits, continuaient à vivre dans la mémoire du peuple et à inspirer les artistes.

Les œuvres d'art se rangent naturellement, d'après les trois actes principaux de l'épopée, en trois groupes : la mort de Penthésilée, celle d'Hector, celle d'Achille. A ces groupes, nous devrons en joindre deux autres dont l'un doit les précéder : le premier d'entre eux a pour objet le deuil pour Hector et l'arrivée des Amazones, épisodes qui forment la transition naturelle de l'Iliade à l'Éthiopide. Inghirami rattache les œuvres de ce groupe à l'Iliade ; mais tout à fait à tort. Car nous ne saurions concevoir un autre commencement pour l'Éthiopide, que le sujet que traitent ces mêmes œuvres ; au surplus, Quintus de Smyrne commence précisément son poëme de cette façon. Un second groupe additionnel trouvera sa place à la fin : C'est la dispute des armes d'Achille, la colère et la mort d'Ajax.

1ᵉʳ GROUPE (D'INTRODUCTION)

Deuil des Troyens et arrivée des Amazones.

Vases : Amphore archaïque (Canino), chez Gerhard, Aus. Vasenb., III, 199. Amphore (Canino). Mon. étrusques, n° 806. — Bas-reliefs. Frise en marbre de la villa Borghèse. Winkelm., Mon. inéd., n° 137, d'une part, Andromaque, ses frères, de l'autre, les Amazones. —Camée, chez Millin, Pierres gravées inéd., et Gall. omer., II, 241, 1. Andromaque assise devant une porte, en présence de son frère.

2ᵐᵉ GROUPE

Combat de Penthésilée avec Achille. Sa mort.

Les œuvres présentent une belle succession de scènes.— Vases : Canthares brit. Mus., n° 759. Amphore d'Amasis, ibid., n° 554, et Gerhard, Aus. Vas, III, 207. Tischbein, Vases d'Hamilton, IV, 21, et Gall. omer., I, 60. Tischbein, ibid., II, 23. *NB.* Pausan., V, 112, nous parle de la peinture de Panænus sur la galerie autour du trône du Jupiter Olympien.— Bas-reliefs : Le sarcophage de Salonique à Paris. Clarac, Mus. de sculpture, II, pl. 117, A. Bas-relief au Louvre, ibid., II, 212. — Lampe en terre : Bellori, Luc., III, 7. — Pierres gravées : pâte noire antique, Tœlken, IV, 299, reproduit le groupe du sarcophage de Salonique. Achille contemple l'Amazone avec pitié. Même groupe sur une pierre gravée de Mertens, Schaffhausen, pub. des Zeitschrift für Alterth., W., p. 295. Calcédoine à Berlin, Tœlk., n° 301. Penthésilée s'affaisse en avant. Pâte violette antique, ibid., n° 297. Penthésilée sur ses genoux, Achille détourne ses regards, la soutient sous les bras. Pâte violette, ibid., n° 293, même composition. — Miroir étrusque : Gerhard, Etr. Spiegel, II, 233.

3ᵐᵉ GROUPE

Memnon.

Après la mort de Penthésilée, Memnon arrive au secours des Troyens. C'est le plus formidable adversaire d'Achille, le seul qui, sous tous les rapports, soit à sa taille. Comme lui, il est fils de déesse, fils d'*Eos* ; comme lui, il possède une armure fabriquée pour lui par Hephæstos. La défaite d'un tel adversaire constitue *le plus grand triomphe d'Achille.* C'est pourquoi l'épopée a reçu le nom d'*Ethiopide*, car le nom d'Achilléide eût été trop général, trop compréhensif. Ce beau sujet qu'Arctinus a dû certainement orner des plus belles couleurs de sa splendide poésie, a su également inspirer les poètes postérieurs (Voyez Heyne ad Apollod.,

CLASSE VI. 287

111, 214. Jacobs, dans Denkschriften der Münchner-Acad., 1809, et n'a pas été sans influence sur l'art, notamment sur l'art des premières époques, plus immédiatement dépendant de l'épopée d'Arctinus.

Une série assez considérable de monuments, surtout de vases, se groupent en sept scènes principales : 1° Armement et arrivée de Memnon; 2° Son combat avec Achille; 3° La psychostasie; 4° Antilochus blessé, chargé sur le char de Nestor; 5° Deuil pour Antilochus; 6° Enlèvement du corps de Memnon; 7° Deuil pour Memnon, exposition de son corps.

1° Armement et arrivée de Memnon. — Vases: l'Amphore d'Amasis, représente ce sujet conjointement avec la défaite de Penthésilée (voyez plus haut). Memnon, de figure et d'armement semblable à un Grec, entre deux Éthiopiens à face de nègre, portant des boucliers en forme de croissant. Cratère de l'Italie méridionale chez Millingen, Ancient. uned. mon., I, pl. 40. Memnon en costume asiatique; son casque a la forme d'un bonnet phrygien, il porte des anaxyrides brodées de diverses couleurs; il arrive au galop de son cheval entre deux compagnons casqués, à pied, dont l'un porte des anaxyrides et tient, en outre du bouclier et de la lance, une hache d'armes asiatique, le deuxième est revêtu et armé en grec; tous les trois ont des souliers. Kélébé d'un style tirant un peu sur l'égyptien, du Musée de Naples, chez Gerh., Aus. Vasenb., III, 220; on voit d'une part la lutte de deux sphynx sur un cadavre, d'autre part un héros arrivant au galop de ses deux chevaux; un oiseau le suit au vol (?); deux démons, Deimos et Phobos (selon l'excellente explication de Gerhard). — Bas-reliefs : un relief en marbre à Naples, Mus. borb., VI, 23, char de guerre attelé de deux chevaux ardents, sur le char un nègre, un guerrier de figure juvénile et toute grecque, guide les chevaux. — Point d'autres monuments à citer.

2° Combat de Memnon avec Achille. — Le premier Grec que rencontre Memnon est Antilochus, fils de Nestor et ami d'Achille depuis la mort de Patrocle. Ce combat n'a pu être constaté avec certitude sur aucun monument. En revanche un nombre d'autant plus grand d'œuvres d'art nous représente le combat de Memnon avec Achille qui accourt pour sauver le corps de son ami et pour venger sa mort. — Vases archaïques : Très-peu qui soient suffisamment caractérisés, sauf quand les noms sont ajoutés aux figures.

(Avant de parler des monuments conservés, je note ici la représentation sur le trône d'Amyclée, Pausan., III, 18, 7.) — Vases : amphore du Vatican. Mus. grégor., II, 38, 1, a, ne montre que les deux héros seuls, sans autres personnages et sans le corps d'Antilochus; mais les noms sont inscrits. Kélébé du style corinthien à Berlin, Mon. dell'Inst., II, 38, b, les deux héros seuls désignés par des inscriptions archaïques. — La dispute du corps d'Antilochus fournit un plus grand nombre de représentations. — Vases : Amphore, Millingen, Ancient unedited mon., I, 4. Amphores. Gerhard, Aus. Vasenb., III, 205, 2 et III, 220, 1. — Toute une série de monomachies, pour un corps dans Mus. grégor., II, 35, 2, a, et le Brit. Mus. Vase, n°⁸ 428, 492, 543, 556, appartiennent peut-être à notre sujet, plutôt qu'à d'autres, d'abord parce qu'ici plus qu'ailleurs nous avons le témoignage des inscriptions de noms, ensuite parce que la participation de plusieurs personnes à la lutte est plutôt caractéristique, que pour d'autres enlèvements de corps. Mais une autre suite de monuments bien mieux caractérisés et plus certains nous montrent, à côté des deux héros, leurs deux mères. — Sculpture : Bas-relief de la liste de Cypselus, Pausan., V, 19, 1. — Vases : Cylix à Berlin, Gerh., Etr. u. Campan. Vasenb., tab. 13, 4. Deux amphores de la coll. Feoli, voyez Campanari, coll. Feoli, 79 et 112. Amphore, Mus. grégor. II, 45, 1, a, ici l'on voit en outre le cadavre d'Antilochus. Amphores, Gerhard, Auserl. Vasenb., II, 130 et III, 205, 3, 4. Amphore du Brit. Mus. n° 549. Amphore du Vatican, Mus. grégor., II, 49, 1, a. Cylix de Vulci, Brit. Mus., n° 836. Cylix étrusque, ibid., n° 84 et chez Gerh., Trinkschalen, I, pl. D.

3° La psychostasie. — Vases : Millin, Peintures de vases, I, 19 et Galerie mythol., 164, 597; on voit la balance suspendue à un tronc d'arbre; Hermès le messager et représentant de Zeus, regarde attentivement dans les plateaux de la balance les âmes des deux héros (Ψυχαι) sous la forme de petites figures ailées. Le plateau de Memnon baisse, celui d'Achille s'élève. Au-dessous de cette représentation une seconde où l'on voit le cadavre de Memnon affaissé sur les genoux, la lance d'Achille est enfoncée dans son cou; derrière Achille on voit Thétis voilée et enveloppée d'un ample vêtement; derrière Memnon on voit Éos s'éloigner à la hâte,

en faisant des gestes de désespoir. Vases de Luynes. Mon. dell'Inst., II, 10, B. — Sculpture : Le monument le plus grandiose représentant cette scène était le groupe de marbre de Lycius, fils et élève de Myron, exposé comme don votif des Apolloniates, 90ᵐᵉ Olymp., Pausan., V, 22, 2. Pas un seul des monuments conservés ne représente cette scène, car le bas-relief de la villa Albani chez Zœga, Bassir., II, pl. 55, ne saurait y être rapporté. Une composition sans caractère sur la table iliaque.— Miroirs : Un miroir étrusque du Mus. Grégor., I, 31. Un autre miroir, Gerh., Etr. Sp., II, 235 et Winkelm., Mon. inéd., 133, ne représente que la psychostasie seule.

4° Antilochus hissé sur le char de Nestor. — Ciste étrusque dans Tischbein. Homer., I, 6, et Galerie myth., 163, 596.

5° Deuil pour Antilochus. — Peinture décrite par Philostrate l'aîné, II, 7.

6° Enlèvement du corps de Memnon. — Éos demande à Zeus l'immortalité pour son fils, et après l'avoir obtenue elle enlève le corps. Vase archaïque chez Millingen, Ancient unedit. Mon., I, 5. Cornaline scarabée, autrefois du Cabin. Durand, 2202 (de Witte, catal.), Éos avec deux grandes ailes et un long vêtement, porte dans ses bras le corps nu et imberbe de Memnon, dont le bras retient encore le bouclier. — Bas-relief sur une anse en bronze du Mus. Grégor., I, 3, 1, a ; la déesse a la tête entourée d'un nimbe rayonné. — Cylix du Brit. Mus., n° 836.

7° Deuil pour Memnon. — Les relations sont considérablement divergentes. — Peinture décrite par Philostrate l'ancien, I, 7 (Welcker zu Philostr., p. 247), Amphore à figures noires du Vatican. Mus. Grégor., I, 49, 2, a. Le corps nu est étendu sous des arbres, à ses pieds une femme livrée à la plus profonde douleur, derrière les armes suspendues et (chose assez étrange) des oiseaux.

4ᵐᵉ GROUPE

Mort d'Achille.

Aussitôt après la mort de Memnon, c'est la destinée d'Achille de mourir.
Trois scènes : 1° Sa dernière sortie. — 2° Sa mort. — 3° Combat pour son corps.

1° Dernière sortie d'Achille. — Un seul monument et encore peu certain. —Vases : Une Peliké à figures rouges chez Gerh., Auserl. Vasenb., III, tab. 210.

2° Mort d'Achille. — Achille est frappé par Pàris et Apollon, selon Proclus aussi bien que selon l'Iliade, XXII, 359. En ce sens qu'Apollon ralentit les pas d'Achille et guide la flèche de Pàris au moment où Achille victorieux s'apprête à pénétrer par la porte de la ville. Le héros tombe, non pas dans une lutte virile et honorable, mais frappé mortellement au talon, par une flèche que lui décoche Pàris embusqué et à couvert.

Il est un fait curieux à noter à propos de la représentation de la mort d'Achille que l'on a toujours dit être très-rare sur les vases. La vérité c'est que la mort d'Achille, le moment même où il reçoit la blessure mortelle, n'est figurée sur aucune autre œuvre d'art que sur des pierres gravées ; car les vases représentent tous un moment postérieur : le combat pour son corps. — Pierres gravées : Au premier rang sous tous les rapports figure une cornaline de Berlin, Tœlken, IV, 303. Au fond est indiquée la porte Scée, Achille jeune, beau, légèrement armé est atteint par la flèche, il s'affaisse en arrière et s'efforce de retirer la flèche de son pied. Deux pierres gravées tout à fait conformes : Une de Florence, Gall. omer., II, 187 et une de Berlin, Tœlken, IV, 304. Achille casqué tient au bras le grand bouclier, il est tombé sur un genou (première pierre) ou sur les deux genoux (deuxième pierre), il cherche à arracher la flèche. Cornaline à Paris, Millin, Mon. inéd., II, 6 et Gal. mythol., 100, 601 et Gall. omer., 203. Achille armé à la légère est tombé sur le

genou droit et tend en avant le pied blessé; en s'efforçant de retirer le projectile, il s'affaisse épuisé. Cornaline complétée en or, à Berlin, Tœlken, IV, 306. Achille tombé sur le genou gauche et s'affaissant en arrière. Il est complétement armé. Le champ du bouclier est orné d'une représentation de l'enlèvement du Palladium; pour indiquer prophétiquement que, malgré la mort d'Achille, Troie n'est pas moins perdue et devra succomber aux efforts moins grandioses mais plus heureux d'Ulysse. Cette conception du mythe est rare sur les pierres gravées, mais se rencontre d'autant plus souvent sur les vases. Travail admirable de cette pierre, énergie et grande finesse. Deux cornalines, ibid., Tœlken, IV, 305. Achille légèrement armé s'appuie de la main sur un amas de pierres. Autres pierres gravées. Impronte gem., I, 87-91, Bullettino, 1831, p. 109. — Bas-relief : Le seul connu jusqu'ici est la bande de la table Iliaque. Achille tombe près de la porte Scée ; Ajax accourt pour le défendre.

3° Combat pour le corps d'Achille. — Les divers incidents de ce combat, depuis le commencement jusqu'à son issue victorieuse pour les Grecs, a donné lieu à des représentations nombreuses et variées Deux groupes : *a*) Le combat; *b*) Enlèvement du corps.

a) Le combat pour le corps d'Achille. — Vases : Grande amphore de Vulci, Mon. dell' Inst., I, 51. Annali, V, 224, très-belle composition, grande animation, dix personnages, Athéné avec l'Égide. Revers d'une amphore (Canino), Gerh., Aus. Vas., III, 227, 2, très-curieuse et originale. Le plus grandiose et le plus important des monuments est le groupe statuaire ornant le fronton du temple d'Athéné à Égine, dans la Glyptothèque à Munich. Hirt, Müller, Gerhard, Schorn y ont vu le combat pour le corps de Patrocle; mais, selon Thiersch et Welcker, il s'agit du corps d'Achille, et leurs raisons sont évidemment les meilleures. Le combat ne se retrouve plus ailleurs que sur le vase de Bernay déjà cité, où il figure conjointement avec la mort d'Achille et avec le corps d'Hector traîné. On rencontre bien plus souvent la scène représentant : Ajax emportant sur ses épaules le corps d'Achille. Cylix du Vatican, Mus. Gregor., II, 67, 2, a. Cylix de Vulci, à Berlin, n° 1641 et toute une série d'autres vases.— Sculpture : le célèbre groupe statuaire connu sous le nom de *Pasquino*. Ajax soutient le corps d'Achille à demi affaissé. Il en existe trois reproductions antiques : La première à Florence, autrefois au ponte Vecchio, voy. Maffei, Raccolta, 42, et Gall. omer., II, 156. La deuxième, à Florence, au palais Pitti, bien supérieure à la précédente. La troisième, à Rome, le soi-disant Pasquino. Visconti croyait y voir Ménélas avec le corps de Patrocle, selon le 17me chant de l'Iliade, mais il n'y a d'aucune façon concordance (Voyez Welker, Academ. Kunst. Mus. zu Bonn, n° 135, p. 75 de la 2me édition). — Pierres gravées : Pâte d'émeraude à Berlin, Tœlken, IV, 259, seulement ici Ajax ne soutient le corps que d'une main, la droite, tandis que la gauche porte la lance et le bouclier. Une stèle doit peut-être indiquer la proximité de la ville. Quatre autres semblables : pâtes ant., à Berlin, Tœlken, IV, 260-263. Sardoine foncée très-intéressante, Tœlken, IV, 307 ; le corps armé d'Achille s'affaisse soutenu par Ajax (tout à fait comme Penthésilée soutenue par Achille), Ulysse reconnaissable au pileus se retourne pour arrêter les Troyens. Le tout est entièrement conforme aux termes de l'épopée. Une autre pâte ant., Tœlken, IV, 303, représente évidemment le même sujet. C'est à tort qu'on l'avait rapportée à Ménélas et à Patrocle. — Mais les pierres gravées offrent aussi des représentations analogues à celles des *vases*. Et d'abord celles qui montrent Ajax agenouillé sous le corps d'Achille, tout comme sur les vases. Scarabée, à Pétersbourg, dans Galerie Mythol., 171 bis. Les noms sont inscrits ; le corps d'Achille est sans armes; l'Eidolon d'Achille sous forme d'une petite figure nue précède Ajax vers le camp grec. Pâte antique à deux couleurs, Berlin, Tœlken, IV, 309. Achille tient encore le bouclier. Cornaline Poniatowsky, toute semblable, que la Gall. omer., 154, rapporte à tort à Ménélas et à Patrocle ; le travail de gravure est de beaucoup supérieur à la précédente. — Ajax marchant avec le corps, selon les vases. Pâte antique violette du style ancien, Tœlken, II, 259. Cornaline, ibid., IV, 310, de style libre; le corps d'Achille est armé et porte encore le bouclier, la flèche dans le pied. Cornaline semblable de Mertens-Schaffhausen.

NB. Le deuil pour Achille ne peut être constaté que sur la table iliaque, où l'on voit Thétis et une muse debout devant le mnéma d'Achille.

GROUPE ADDITIONNEL DE LA FIN DE L'ÉTHIOPIDE

L'Éthiopide se terminait par la dispute des armes d'Achille, la colère et la mort d'Ajax. Mais les mêmes événements sont aussi racontés au début de la petite Iliade, d'un point de vue tout à fait différent. En effet, tandis que l'Éthiopide raconte les faits au point de vue de la glorification d'Achille, la petite Iliade les fait servir à la glorification d'Ulysse qui est son héros principal. La dispute des armes et la mort d'Ajax se trouvent représentées sur des monuments et il est difficile de distinguer la source qui les a inspirés. Overbeck prend le parti de les ranger avec les monuments inspirés par la petite Iliade.

CYCLE DE LA PETITE ILIADE OU DE L'ILION PERSIS

Sources : Épopée Ἰλιὰς μίκρα, petite Iliade en quatre livres, par Leschès de Lesbos. (Voy. les extraits dans la Chrestom. de Proclus.) Les armes d'Achille sont adjugées à Ulysse. Ajax tombe en folie et se donne la mort. Ulysse embusqué prend Hélénus ; puis, avec Diomède, il va chercher Philoctète à Lemnos ; ce dernier, guéri par Machaon, tue Pâris dont le corps outragé par Ménélas est conquis par les Troyens. Hélène épouse Deiphobus. Ulysse donne à Néoptolème les armes de son père ; Néoptolème s'en sert immédiatement pour tuer Eurypyle, fils de Télèphe, arrivant au secours des Troyens. Ceux-ci bloqués dans la ville. Epeus fabrique le cheval de bois. Ulysse déguisé pénètre dans la ville et se concerte avec Hélène. A son retour, il enlève le Palladium avec Diomède. Les Grecs se retirent à Ténédos ; les Troyens font entrer le cheval de bois dans la ville. — L'épopée avait sa propre *persis*, récit de la ruine ; mais il existait, en outre, une *Ilion persis* à part, en deux livres.

Tragédies : Trilogie d'Eschyle ; tragédie de Sophocle, Euripide, Ion, Achaius, Philoclès, etc. Aristote nomme huit noms de tragédies qu'il dit expressément tirées de la petite Iliade. — *Auteurs romains :* Livius Andronicus, Nævius, Ennius, Pacuvius, Attius, Sénèque. Épopée de Quintus de Smyrne. — Le deuxième livre de l'Énéide nous offre la conception romaine du mythe.

Les œuvres d'art qui se rapportent à ce cycle ne sont pas très-nombreuses, sauf un groupe très-considérable, surtout de pierres gravées, qui représente l'enlèvement du Palladium.

On peut admettre quatre groupes principaux : 1º Dispute des armes d'Achille et mort d'Ajax. — 2º Philoctète à Lemnos. — 3º Enlèvement du Palladium. — 4º Cheval de bois.

L'influence de la tragédie sur l'inspiration des artistes est souvent prépondérante sur celle de l'épopée. La plupart des œuvres sont nettement caractérisées.

I. DISPUTE DES ARMES D'ACHILLE ET MORT D'AJAX

A) **Dispute des armes.** — Des jeux sont célébrés en l'honneur d'Achille. Pour obtenir le plus riche des prix proposés : *les armes d'Achille.* Deux combattants seuls sont admis, les deux sauveurs du corps du héros, Ulysse et Ajax. Ulysse est vainqueur ; Ajax irrité se donne la mort. Nous avons indiqué plus haut le double point de vue duquel les deux épopées (Éthiopide et petite Iliade) ont considéré ces faits. La petite Iliade se propose la glorification d'Ulysse et débute parfaitement par l'avantage qu'il gagne sur Ajax. La dispute elle-même était sans doute racontée comme dans l'Odyssée, LXI, vers 546. — Deux peintures de Timanthe et de Parrhasius qui concoururent pour le prix à Samos, Athénée, XII, 543. Pline, XXXV, 36, § 5, représentent ce sujet. Nous n'en savons autre chose que le fait que Timanthe fut vainqueur et que Parrhasius

se vengea par un bon mot; il regrettait que son héros (Ajax) eût été une seconde fois victime d'un jugement inique. — Parmi les monuments conservés deux seulement représentent la dispute elle-même. Bas-relief d'un sarcophage d'Ostie à Rome. Mon. del. Inst., II, 21, et Annali, VIII, p. 22.— Le fond d'une coupe d'argent (Stroganoff) dans Millin, Magasin encyclop., V, p. 373, et Galerie mythol., 173, 629.

B) **Folie et mort d'Ajax.** — Célèbre peinture de Timomaque formant le pendant d'une Médée méditant le meurtre de ses enfants, autrefois à Cyzique, puis achetée par César au prix de 80 talents et exposée dans le temple de Vénus Génétrix. Ovide, Trist., II, 225, fait allusion au contraste des deux peintures (Ajax et Médée).

Utque sedet vultu fassus Telamonius iram.
Inque oculis facime barbara mater habet.

Arctinus ne savait rien d'un Ajax furieux au milieu des troupeaux. La table iliaque (sujet final de l'Éthiopide) ne le représente pas non plus au milieu d'animaux égorgés, mais seul, assis ou s'enfonçant son épée appuyée contre terre, la main droite portée à la tête, la gauche au cœur.

Mais Ajax au milieu d'animaux tués, tel que nous le montre le début de la tragédie de Sophocle, l'épée à la main, honteux de ce qu'il a fait et méditant de se donner la mort, nous est retracé par un certain nombre de pierres gravées. — Cornaline, Berlin, Tœlken, IV, 331. Ajax, le haut du corps nu, le bas vêtu seulement d'un himation, est assis pensif; la tête couronnée s'appuie sur la main droite qui tient l'épée, on voit autour de lui une tête de taureau et une tête de bélier. Pâte jaune antique semblable, ibid., Tœlken, IV, 330. Ajax tient l'épée tirée, il pose le pied sur une tête de taureau. Cornaline, Blacas Panofka Annali, I, p. 246. Ajax assis, dans la main droite l'épée courte, dans la gauche le fourreau, à ses pieds un bélier égorgé. Pierre gravée très-belle (tirée de Tischbein, Homer), dans Gall. omer., III, 81. Ajax, dans la solitude, assis sur un rocher, tient devant lui l'épée qu'il contemple fixement, la tête est tournée à gauche, son bras gauche est appuyé sur le genou, son pied pose sur une tête de bélier. Un certain nombre de pierres gravées montrent Ulysse après sa victoire, contemplant d'un air pensif les armes d'Achille. Cette disposition d'esprit prépare le bel acte d'abnégation et de modestie par lequel il va faire don de ces armes au fils d'Achille. Millin, Pierres gravées inédites dans Gall. mythol., 172, 630. Sardonyx Impronte Gem., III, 42. Bullettino, 1834, p. 119. Ulysse saisit le casque. (La pierre était chez les marchands de Rome.)

La mort elle-même d'Ajax ne se voit que sur un seul monument purement étrusque. — Vases : Cratère de Beugnot, à Paris. Mon. del. Instit., II, 8, Annali, VI, 264, article de Rochette. — Une seule monnaie, Berlin, Catal. Pembrok, III, 96, 2, retrace le suicide d'Ajax.

II. PHILOCTÈTE A LEMNOS

Sources : La célèbre tragédie de Sophocle.

A la tête des œuvres d'art, il faut ranger : Le bas-relief de la villa Albani, Zoëga, Bassir, I, 54. Le héros est assis près d'un arbre desséché, dans une solitude rocheuse; ses cheveux sont en désordre, il jette un regard douloureux sur sa jambe blessée, sa main droite soutient le genou. On voit derrière le rocher où il est assis, un serpent qui rappelle à ne pas s'y tromper la cause de ses souffrances. Le tout est très-bien exécuté. — Pierres gravées : Le célèbre Camée de Boëthos, reproduit dans Choiseul-Gouffler, Voyage, etc., II, pl. 16, dans Gall. omer., I, 51 et dans Galerie mythol. (Millin) 115, 704. Le héros est couché sur une peau de bête, il s'appuie de gauche sur un rocher, au milieu d'une solitude. Son pied blessé, entouré de bandes, est un peu soulevé ; de la droite il le rafraichit en l'éventant avec une aile d'oiseau. La composition aussi bien que l'exécution sont parfaites; c'est un des chefs-d'œuvre de la Glyptique. Sardonyx de la collection Vanutelli dans Impronte gemm. V, 41, Bulletino, 1839, p. 103. Semblable à la précédente. Philoctète, couché sur une peau de lion, évente son pied avec une aile d'oiseau. Cornaline à Berlin, Tœlken, IV, 345. Peu inférieure au Camée de Boëthos quant à la conception et à l'exécution. Philoctète assis sur un rocher, la tête soutenue dans la main droite se tourne d'un mouvement vif vers la gauche ; c'est le moment où les députés grecs arrivent. C'est encore un chef-d'œuvre de la Glyptique, pâte jaune antique à Berlin, Tœlken, IV, 346, dont la vraie signification

n'est pas tout à fait certaine. — Une seconde série de représentations nous montrent Philoctète, non point couché ou assis, mais debout et boitant. Pline, XXXIV, 8, 19, parle d'un « boiteux » de Pythagore de Rhequium. 80ᵐᵉ Olympiade. Lessing, Thiersch, R. Rochette, Brunn pensent qu'il s'agissait de Philoctète. « *On croyait ressentir sa douleur en le voyant,* » dit Pline. Brunn rapporte à cette œuvre l'épigramme de l'Anthologie où Philoctète se plaint que l'artiste ait éternisé sa souffrance dans le bronze. Annali, III, p. 213, n° 294. — Pierres gravées : Il est très-possible que cette statue de bronze ait servi de modèle à deux pierres gravées excellemment travaillées, où bien des détails semblent en effet rappeler une exécution statuaire. Cornaline à Berlin, Tœlken, IV, 344, insuffisamment reproduite dans Winkelm., Mon. inéd., 119. Philoctète nu, sauf une chlamyde lui couvrant le dos et le bras gauche qui tient l'arc et le carquois, marche avec précaution, le bras droit posté en arrière se soutient sur un bâton. La marche pénible et douloureuse est très-bien rendue. Cornaline de Mad. Mertens Schaffhausen, Verein von Alterthumsfreunden, Heft XV, pl. I, n° 8. La collection Herz renfermait plusieurs pierres gravées, n° 829 et suivantes, voyez Archæol. Zeitung, 1852, n° 34, p. 43. — Peintures : peinture d'Aristophon frère de Polygnote. 80ᵐᵉ Olympiade, voy. Plutarque de aud. poet. 3 ; et Sympos. quæst., V, 1. Un passage de Philostrate, Epist. 22, semble indiquer que le sujet était très-fréquemment reproduit. Peinture de Parhasius d'après une Épigramme de Glaucus, Analectes, II, p. 348. — Monuments qui retracent le rappel de Philoctète : Peinture dans la Pinakothèque des Propylées d'Athènes, décrite par Pausanias, I, 22, 6. — En fait de monuments conservés on ne peut citer ici que des cistes funéraires étrusques, qui, chose à noter, ne reproduisent que les données de la tragédie de Sophocle (rien de l'Épopée) : Ciste chez Gor, Mus. Etr. III, classe 3, t. 8. Ciste chez Gori, Inscript. ant. in Etr. urbibus, III, classe, tab. 39. Ciste de Florence, R. Rochette, Mon. inéd., pl. 55, et une autre ibid., pl. 54, du Musée de Volterra. — La guérison de Philoctète par Machaon nous est conservée sur un miroir étrusque, Ingherami, Gall. omer., II, 50 et Mom. Etr., série II, tab. 39. Les noms y sont inscrits en caractères étrusques.

III. RAPT DU PALLADIUM

A première vue, ce groupe semble nous fournir une série très-considérable de monuments. Mais le nombre se réduit dès qu'on ne veut plus compter individuellement les pierres gravées qui reproduisent avec une uniformité poussée jusque dans les moindres détails, six ou sept situations et scènes différentes, en exemplaires presque innombrables, disséminés dans toutes les collections privées ou publiques. Déjà Levezow dans sa monographie : Ueber den Raub des Palladiums auf geschnittenen Steinen, Braunschweig, 1801, a rangé ces pierres gravées en cinq classes, voyez en outre Millin, pierres gravées représentant l'enlèvement du Palladium, Paris, 1802 et Otto Zahn, Revue complète des monuments représentant ce sujet dans le Philologue, I, p. 46. En effet, ce qui importe c'est le groupement exact, ce n'est pas l'énumération complète. Toutefois, bien que les pierres gravées forment la masse principale, bien que par suite de la grande perfection artistique des principales pièces des groupes, elles aient une grande valeur pour l'histoire de l'art et pour la mythologie artistique, elles ne constituent pas les seuls monuments que nous possédions. Nous avons des peintures de vases et des bas-reliefs qui ont de l'importance parce qu'ils sont exclusivement inspirés par la poésie tragique plutôt que par l'Épopée. Et ici il faut noter ce fait curieux qu'aucun monument trouvé en Étrurie ne représente ce sujet: ils sont tous de la grande Grèce. — Mais avant de passer aux vases, notons les peintures : une peinture de la Pinacothèque des propylées d'Athènes décrite par Pausanias, I, 22, 6. C'est Ulysse qui porte le palladium, exactement comme sur la table Iliaque inspirée par l'Épopée de Lesches (petite Iliade) ; c'est Ulysse et non Diomède (comme on l'a faussement interprété) qui précède, portant le palladium, tandis que Diomède apparaît sortant de la porte de Troie. — Coupe d'argent de Pythéas, de l'époque de Pompée, laquelle selon Pline, XXXIII, 12, 55, représentait l'enlèvement du palladium par Ulysse et Diomède. Mais nous n'en connaissons pas les détails et rien ne nous autorise à la regarder comme le modèle du fameux vase de Bernay.— Vases : Amphore de Cumes, à Berlin, n° 908, dans Annali del Inst., II, tab. d'agg. D. et dans Welcker, alte Denkm., III, 28. Amphore de Ruvo à anses tordues. Mon. del. Inst. II, 36. Vase de Ruvo, Bullet., 1837, p. 83. Prochus d'Armento au Louvre, Millingen. Ancient uned. Mon.,

I, 28. — Sculpture : Les monuments sont encore plus rares. Le plus ancien, le célèbre vase (d'argent) de Bernay. R. Rochette, Mon. inéd., pl. 53 et aussi la représentation au col du deuxième vase de Bernay. — Bas-relief : Gori, Ant. inscr., etc., III, 39, reproduit la représentation de la pierre gravée de Félix dont nous allons parler. — *NB*. Les bas-reliefs reproduisent tous la conception réduite sur les pierres gravées ; le bas-relief à Vérone, Maffei Mus. Vérone, 75, 4 montre Diomède descendant de l'autel comme la pierre gravée de Dioscoride ; bas-relief sur lampe en terre, Passeri Luc, II, 98, comme sur la pierre gravée de Félix ; bas-relief en marbre du palais Spada ; dans Braun, 12 Reliefen 1º V. La situation est la même que sur le premier vase de Bernay, *contraste des caractères de deux héros*, on voit la querelle imminente, c'est une œuvre superbe ; terre cuite, Durand Catal. 1378. Les deux héros s'éloignent avec le Palladium. — Pierres gravées : Levezow les a rangées en cinq classes selon la suite historique des scènes. Nous en ajouterons une sixième et une septième : 1º Arrivée des deux héros à Troie. — 2º Diomède devant le Palladium. — 3º Diomède saisit le Palladium. — 4º Diomède devant l'autel, après le rapt accompli. — 4º Dispute entre les deux héros. — 6º Diomède en possession du Palladium. — 6º Diomède quitte le temple. — 8º Les deux héros reviennent au camp.

1º Arrivée d'Ulysse et de Diomède à Troie. — Scène préparatoire où les deux héros se concertent et où se manifeste la différence de leurs caractères, comme dans le bas-relief Spada et le vase de Bernay. — Pierre gravée tirée de Tischbein, Homer, 40 dans Gal. mythol., 173, 570, et Gall. omer., I, III. Près d'une colonne qui ne peut indiquer qu'un temple ou un autre bâtiment de la ville (ce n'est point une solitude en dehors de la ville comme dans la Doloncia), les deux héros s'arrêtent, épiant l'espace autour d'eux, ce qui est exprimé par le bouclier déposé à terre. D'un signe de la main Ulysse montre le mouvement en avant, Diomède s'avance avec précaution, la lance et le bouclier à la main. Impronte Gem., III, 79. Pierre gravée semblable où il manque la colonne, et au lieu de ramasser hâtivement le bouclier, Diomède pensif porte le doigt à la bouche.

2º Diomède devant le Palladium. — Il est à noter que dans toutes les représentations des pierres gravées (sauf dans celles du septième groupe), c'est Diomède qui est le héros principal, l'exécuteur de l'enlèvement, le possesseur du Palladium qui est figuré sur une stèle ou dans un édicule. Les pierres gravées représentent souvent le héros à son arrivée dans le temple et avant l'acte. — Sardoine à Florence chez Gori, Mus. flor., II, 74. 2, et chez Levezow, pl. I, 1 (pâte chez Stosch, n. 303). Diomède debout, en repos, avec la lance, bouclier et casque ; le Palladium est dans un édicule devant lequel se trouve un autel enguirlandé sur lequel Diomède va monter pour atteindre le Palladium (et dont nous le voyons descendre dans les célèbres planches gravées dont nous aurons à parler). Sardoine, ibid., Gori, ibid., tab. 76, I. Diomède avec la lance, debout en repos devant le Palladium placé sur une stèle. Pierre gravée de Gorlæus, Dact. II, nº 661. Diomède vu de devant, pensif, le bras droit posé sur sa tête ; derrière lui le Palladium sur une stèle. La Pâte Toconley, chez Raspe, nº 9440 est semblable. Les pierres suivantes marquent le premier mouvement de l'acte lui-même. Diomède, l'épée tirée, s'avance vivement quoique avec précaution, vers le Palladium qui est devant lui sur une stèle ; l'explication sinon suffisante du moins vraisemblable de ce mouvement pourrait être l'attaque contre la prêtresse endormie ou le gardien de l'image, personnes qui figurent en effet sur d'autres pierres à l'état de cadavres renversés, mais qui ici ne sont pas figurées. Il faut noter, du reste, que les pierres ont une extrême ressemblance avec celles qui montrent Diomède se glissant hors du temple avec le Palladium. Cornaline, chez Levezow, I, 3 (pâte chez Stosch), 305. Raspe, 9447. Maffei, Gem. ant., fig. II, 79. Montfaucon, Ant., expl. I, pl. 67, 12. Semblable dans Mus. Worsleyamem, 22, 1.

3º Diomède saisit le Palladium. — Ici les exemplaires sont plus nombreux. Ils montrent sans exception Diomède à terre, soit debout, soit à genoux. Dans aucun l'image n'est placée si haut sur la stèle, que Diomède soit obligé de monter sur l'autel ou sur la base de la stèle pour la saisir. Si donc, tout à l'heure, au nº 4, nous aurons à constater que les plus célèbres de nos pierres gravées montrent Diomède se laissant glisser de l'autel après avoir saisi l'image, il ressort de là avec évidence que nous n'avons pas devant nous une série close en elle-même et concordante de représentations ; en d'autres termes, que la représentation du héros se glissant du haut de l'autel sont l'invention originale et libre de l'artiste graveur ou d'un sculpteur

qui lui a servi de modèle, et n'ont aucune attache avec le mythe ; ce que fait présumer du reste la singulière perception du concept et de l'exécution. Pour ce qui est du moment où Diomède saisit le Palladium, voici quelques exemples choisis : pâte de verre de Stosch, n° 306, Levezow, p. 17, 1. Diomède en armure romaine entoure le Palladium du bras droit pour l'enlever d'une ara ornée de deux figures en relief, à côté un arc appuyé. Pâte antique de Stosch (rayée vert, bleu et blanc), n° 317, à Berlin, Tœlken, IV, 357. Toute semblable pour l'essentiel à la précédente. L'ara est ornée de guirlandes et de fruits, à droite de Diomède une stèle élevée ; c'est à tort que Tœlken dit que Diomède est monté sur l'autel. Pâte de verre de Stosch, 308, Levezow, I, 2. Diomède a saisi de la main le Palladium posé sur une stèle à deux degrés, et s'enfuit à grands pas ; l'image, par un mouvement de tête en avant, semble consentir à l'acte. L'éloge que Winkelmann et Levezow font de cette pierre gravée est fort exagéré, bien que l'exécution n'en soit pas précisément mauvaise. Pâte de Toconley et une cornaline, chez Raspe, 9445 et 9469. Nous trouvons une représentation divergente dans une pierre gravée de Millin. Pierres gravées dans la Galer. Mythol., 145, 563. Ici Diomède, armé du casque et de la lance, est à genoux devant l'autel, d'où il s'apprête à enlever des deux bras le Palladium grossièrement travaillé, en détournant la tête d'un air inquiet ; l'autel paraît fait en pierres rapportées et présente une singulière ouverture, une sorte de portière ; pourquoi est-il à genoux ? est-ce peut-être par respect pour l'image sacrée ? Sardonyx, Toconley, Raspe, 9164, et Lippert, Dact. II° mille, n° 195. Levezow, p. 18, 6, montre aussi la figure d'Ulysse protégeant l'action de son ami.

4° Diomède descend du haut de l'autel avec le Palladium. — Ce groupe renferme des pierres gravées plus nombreuses et plus importantes que toutes les autres. La conception que nous avons constatée sur les deux vases de Bernay, sur deux bas-reliefs, sur un bronze (Diomède descendant de l'autel sur lequel il était grimpé), se trouve reproduite avec une suprême perfection sur la célèbre cornaline de Dioscoride de la collection du duc de Devonshire. Levezow, I, 4. Diomède étant monté debout sur l'autel a enlevé avec la main gauche le Palladium de sa stèle ; sa main est enveloppée de son vêtement, pour ne pas profaner l'image sacrée, car cette main est tachée du sang de la prêtresse, qui gît inanimée au pied de l'autel. Il s'agit maintenant d'user de prudence pour ne pas perdre le fruit de l'audacieuse tentative ; le moindre bruit pourrait réveiller le gardien. Il descend ou plutôt se laisse glisser de l'autel avec une précaution admirablement indiquée par l'artiste. Diomède étend lentement la jambe droite en appuyant le corps sur la jambe gauche repliée de manière que la pointe du pied seule repose sur l'autel et soutient le corps en équilibre, car il ne peut s'aider de ses mains, la droite tient l'épée tirée, la gauche le Palladium. Pose hardie, amenée de la façon la plus naturelle, et indiquant (comme dans le Discobole de Myron) le moment précis et décisif où tous les efforts du corps s'équilibrent. La hardiesse, la force, la précaution combinées nous assurent que l'entreprise réussira. Au fond une colonne avec la statue d'Apollon, le protecteur de Troie, sous les yeux duquel l'acte audacieux s'accomplit. Les plus belles pierres gravées après celle-ci sont : Sardoine avec le nom de Polyclite, Levezow, 1, 5, l'exécution est peu inférieure à celle de la précédente. Diomède regarde ici au loin, tandis que Dioscoride lui fait pencher la tête vers le sol, ce qui concentre mieux l'acte en lui-même. Agate à deux couleurs avec le nom de Solon, chez Raspe, tab. 45, 3, et Levezow, p. 41. Cornaline avec le nom de Gneus (Gnaiou) dans Bracci commentar. de Ant. Sculpt., 1, tab. 50, Levezow, p. 41. Sardonyx avec le nom d'Hyllus, Raspe, 9413, Levezow, p. 42. Sans nom de graveur, il y a de nombreux exemplaires dans presque toutes les collections. Voyez encore Levezow, p. 43, 6-15, et la chalcédoine, de Berlin, Tœlken, IV, 360, qui se distingue par la grosseur de la pierre et une bonne exécution. Elle omet, comme un grand nombre d'autres, la colonne avec la statue d'Apollon. Variante peu spirituelle de cette admirable composition, présentée par quelques pierres gravées, où l'on voit Diomède assis sur l'autel. La transition est formée par la chalcédoine de Berlin, Tœlken, IV, 363, où l'un des pieds de Diomède est déjà posé à terre, tandis que l'autre est encore posé sur l'autel. Sur un héliotrope, chez Gorlæus, Dactyl, II, 108. Levezow, p. 49, n° 17. Diomède est assis sur l'autel. De même, une cornaline, Mertens-Schafhausen, Levezow, 48, 13.

4° bis. La même scène en présence d'Ulysse. — La célèbre Sardoine de Félix (καλπουρνιου Στουηρου φηλιξ εποιει inscrit sur l'exergue) de la collection Marlborough. Levezow, tab. II, 7. Diomède dans la même position que nous avons notée au n° 4. Les accessoires aussi sont les mêmes, seulement au fond on voit

une construction, qui en tout cas ne peut être le mur de la ville. En face est Ulysse, coiffé du piléus, dans une position difficile à expliquer, mais qui marque une grande émotion : le corps est penché, la jambe droite portée en avant, la main droite ouverte montre à terre, la gauche enveloppée de la chlamyde tient l'épée. La même figure d'Ulysse sur Sardonyx du Mus. flor., II, 27, 3. Levezow, tab. II, 18, et sur Cornaline dans Maffei, Contempl. Gem. II, tab. 78. Montfaucon, I, 67, 11. Voyez encore Levezow, p. 60. La première idée qui vient, c'est qu'il s'agit de la dispute entre les deux héros; mais le moment est absolument mal choisi pour cela, et l'on ne peut pas non plus songer à la querelle postérieure pendant le retour, dont parle Leschès dans l'épopée, ni encore à la dispute dont parle la tragédie ; car il faut à tout prix qu'avant toute altercation ils soient hors de tout danger et assurés de la possession du Palladium, comme nous le voyons sur les vases. La composition de Félix est reproduite sur pierre gravée avec le nom de Félix, Gerhard, Minerven-Idolen, 5, 3. Sardoine du Mus. flor., 28, 2, qui montre le cadavre tout entier du gardien du temple. Cornaline, chez Levezow, p. 53, n. 3, tiré de Winkelm., P. d. St., III, 314.

5° Diomède en possession du Palladium. — Trois groupes de représentations : 1° celles qui représentent Diomède avec le Palladium dans la main gauche enveloppée du vêtement, et l'épée, dans la droite, tranquillement debout ; 2° celles qui le montrent à genoux sur un autel. Les premières marquent une situation indéfinie, en dehors du récit mythique. Agate, onyx à Berlin. Levezow, pl. II, n° 11. Cornaline ibid., Tœlken, IV, 368 ; deux pierres gravées, Mertens-Schafhausen, où l'on voit Diomède casqué. Celles qui représentent Diomède à genoux sur l'autel, sont mal interprétées par Levezow, p. 50, n° 22, 23, 24. Rien de plus naturel, étant donné l'extrême prudence de Diomède, qu'entendant un léger bruit, il se soit accroupi pour se cacher.—Pâte antique, Levezow, pl. II, 9. Sardoine brute chez Tœlken, IV, 366 et une deuxième ibid., 365. Pâte violette antique, ibid., 364 ; la plus intéressante est Millin, pierres gravées, Galer. Mythol., 163, 564. Enfin pâte antique, Impronte gem., III, 81. Bullet., 1834, p. 121.

6° Diomède quitte le temple. — Caractère général, partout les artistes s'appliquent à exprimer la prudence, les précautions déployées par Diomède. Cornaline (de Strozzi) de Solon, chez Levezow, tab. II, 10. Le moment précis où Diomède quitte le temple avec l'image, l'autel dont il est descendu se voit à droite derrière le héros ; à côté le cadavre de la prêtresse ; à gauche le poteau de la porte du temple et le seuil sur lequel le héros pose le pied avec une légèreté inimitable. Tout le poids de son corps repose sur la jambe gauche repliée et ne touchant le sol que de la pointe du pied ; le bras gauche avec le Palladium est porté en arrière pour faire contre-poids au corps ; la droite avec l'épée, est portée vers la bouche avec un geste significatif du doigt indicateur. Le mouvement est saisi dans son instantanéité comme dans le Discobole et dans l'œuvre de Dioscoride, quoique d'une manière moins hardie, exécution excellente (Levezow, p. 62). — Les œuvres suivantes sont considérablement plus faibles : Émeraude de Lord Percy avec l'inscription Onesi, Raspe, 9455 et Levezow, p, 65 ; Béryl ou Cornaline de Devonshire, Raspe, 9455. Lippert, supplém., 70, Levezow, p. 66, n° 3 ; Sardoine, Mus. flor., II, 27, n° 2. Levezow, p. 77, 4 ; Pâte antique, Tœlken, IV, 367. Levezow, p. 67, n° 5.

NB. Les pierres gravées citées plus haut sous le groupe 3 Diomède saisit le Palladium, peuvent très-bien n'être que des copies mal comprises du motif de Solon.

7° Diomède et Ulysse pendant le retour. — Deux seules pierres gravées, toutes deux de Berlin, nous sont connues ; elles montrent les deux héros fuyant vers le camp. Ici encore le caractère saillant est l'expression de la prudence, de la précaution. Mais, fait curieux à noter : tandis que dans toutes les œuvres précédentes, Diomède apparaît comme le héros principal, ici c'est Ulysse qui porte le Palladium. Sardonyx de Berlin. Levezow, pl. II, n° 12 ; les deux héros marchent légèrement et se retournent. Ulysse le plus petit porte le piléus et le Palladium. Diomède plus grand porte casque, bouclier et lance. Agate onyx semblable, ibid. n° 371. Enfin une bizarre pâte de verre antique (de Kestner). Impronte Gem., III, 82. Ulysse est assis sur un autel enguirlandé sur lequel, derrière lui, est le Palladium. Le héros, portant le bras gauche à son genou et reposant la tête dans la main droite, se retourne. Il est impossible de rapporter cette situation à aucune indication de la légende.

IV. LE CHEVAL DE BOIS

A vrai dire ce n'est que la fabrication du cheval et son introduction dans la ville qui rentrent dans la petite Iliade. Mais comme le nombre de monuments qui se rapportent au cheval en général est peu considérable, nous les réunissons ici. La fabrication ne peut être constatée que sur deux monuments, tous les deux très-différents des conceptions modernes ; car de la véritable façon antique, ils ne font qu'indiquer l'objet, tandis qu'ils font tout pour mettre en relief les personnages. — Vases : Cylix de Vulci (Canino) à figures rouges, Musée étrus. Coupes n° 22 ; aujourd'hui à Munich, Gerhard, auserles. Vasenb., 229 et 230. Au milieu un petit cheval très-vivement dessiné et que rien n'annonce être de bois. Ce qui seul fait deviner qu'il s'agit du fameux δούριος ἵππος c'est l'homme qui se tient à côté avec un marteau et un ciseau. Ce maître ouvrier est Épeus. Athéné, d'après les conseils de laquelle l'œuvre se fait, est présente. Enfin un homme barbu, Agamemnon le représentant de l'armée des Grecs. — Miroir étrusque du cabinet de Paris, Gerhard, étr. Sp. II, tab. 235, 2. Épeus façonnant le cheval avec l'aide d'Hephæstos ; on lit ici les noms (à rebours) au-dessus des personnages.

L'introduction du cheval dans la ville est rarement représentée. On ne la trouve sur aucun vase, et en fait de bas-reliefs il n'y a à citer que la table iliaque, où l'on voit les Troyens, hommes et femmes, tirant le cheval vers la ville au moyen d'un long câble. — Peintures : plafond peint d'un tombeau dans la villa Corsini près de Rome. Bartoli, Gli antichi sepolcri, Roma, 1697, tav. 16. Dans le milieu on voit le cheval posé sur une planche munie de rouleaux. Deux hommes et une femme tirent avec effort sur le câble. Une femme, la bipennis à la main, veut les empêcher ; derrière elle, avec les mêmes intentions, un jeune homme avec un skeptron et revêtu d'un long vêtement. Derrière le cheval, Cassandre dans une attitude grave et solennelle, parle, une autre femme l'écoute. Enfin, un Troyen qui fait à ses compatriotes le *digitus infamis*. Voy. O. Müller, Handbuch, § 335, note 5. — Peinture murale d'Herculanum : mauvaise gravure dans Pitture d'Ercol., III, tab. 4.

Outre ces monuments il n'y a plus rien que des pierres gravées. Une donnée dans les Pitture d'Ercol., p. 200, note 50 et gravée chez Licetus, Ant. schem., etc., p. 310, n° 42 et deux autres : l'une une pâte antique à Berlin, Tœlken, IV, 374. Le cheval, très-grand, posé sur une planche, est traîné au pas de danse le long des murs, par les Troyens. L'autre, une sardoine claire, ibid. n° 375, est d'époque récente et d'exécution mauvaise. Deux Troyens tirent, Priam est près du cheval. La troisième scène où l'on voit sortir du cheval les héros qui s'y étaient renfermés, ne se trouve également que sur deux monuments : fragment de pierre gravée chez Winkelm., Mon. inéd., 140, dans Galerie myth., 167, 606 et Gal. omerica, III, 29. On voit une tour et les murs de l'Acropole de Troie, dans le fond ; du haut de ces murs, une figure (homme ou femme?) étend les bras d'un geste de désespoir, Millin et Winkelmann pensent que c'est Cassandre. Au premier plan un cheval gigantesque, le ventre entr'ouvert ; deux héros sont déjà sortis. — Ciste étrusque mal reproduite dans Gal. omerica, II, 19, mieux dans Rochette, Mon. inéd., pl. 57, 1, représente deux scènes distinctes : le héros sortant du cheval et d'autre part les Troyens en train de banqueter. — Monuments ne marquant aucune situation déterminée, deux bronzes dont parle Pausanias, I, 22, 10 et X. 9, 6 et une cornaline de Berlin, Tœlken, IV, 1873. Le cheval est en avant des murs, tout seul ; du haut des murs deux personnages regardent.

Les autres événements qui précédèrent la ruine proprement dite de Troie, l'*Ilion persis*, ne se trouvent représentés sur aucun monument, sauf d'abord sur la table iliaque où l'on voit la ruse de Sinon ; et le célèbre groupe de Laocoon au Vatican, œuvre des trois Rhodiens Agesandre, Polydore et Athanadore. Malgré l'opinion nettement formulée d'un grand nombre de critiques qui en placent l'époque sous le règne de Titus, Overbeck maintient à outrance que ce monument date du III^me ou II^me siècle avant Jésus-Christ. Toutes les autres représentations de Laocoon et de ses fils, sauf un tout petit nombre de reproductions de la tête du père, notamment sur des pierres gravées qu'A. Müller a notées dans son Manuel, sont des œuvres de nos temps modernes et nous n'avons pas à nous en occuper. Le monument, du reste, a été inspiré non par l'épopée mais par la tragédie de Sophocle.

LA RUINE DE TROIE (ILION PERSIS)

L'Ilion persis, ou la ruine proprement dite de la ville, est un sujet grandiose, qui a inspiré une foule de travaux poétiques et de nombreuses et importantes œuvres d'art. On peut les ranger : 1° Représentations comprenant plusieurs scènes à la fois. — 2° Mort de Priam et d'Astyanax. — 3° Cassandre. — 4° Ménélas et Hélène. — 5° Aithra avec Akamas et Démophon. — 6° Fuite d'Ænée et des siens. — 7° Sacrifice de Polyxène. — 8° Andromaque et Hécube.

1° Représentations comprenant plusieurs scènes. — Pausanias, X, 25, etc., parle de la grandiose peinture murale de Polygnote de Thasos dans la Lesché des Cnidiens à Delphes. Voyez surtout O. Müller, Handbuch, § 134, note 3. Après de nombreux essais plus ou moins heureux tentés par les principaux critiques, la composition de ce tableau a été clairement mise au jour par Welcker : Ueber die Composition der polygnotschen Gemälde in der Lesche der Cnidier zu Delphin, dans les Schriften der Berlin. Academie von 1847. C.-Fr. Hermann l'ayant attaqué dans Critische Betrachtungen über, etc... Göttingen, 1849, Overbeck défendit l'opinion de son maitre dans Neues Thein-Museum, 1850 (VII), p. 419, 19. — Sculpture : Ornement de l'un des frontons de l'Heraïon d'Argos. Pausan., II, 17, 3, Welker, alte Denkm., I, p. 191. Fronton occidental du temple de Zeus à Agrigente, Diodore, XIII, 82. La coupe ornée par Mys d'après le dessin de Parrhasius, Athénée, IX, 782, représente la ruine de Troie. Pétrone, 89, dans des vers imités de Virgile et Libanius dans l'Ekphrasis, vol. IV, p. 1093, personnifie cette ruine (spirituellement, selon Müller) sans goût et sans avec une subtilité sophistique, selon Overbek, dans une femme troyenne en deuil. — Vases : Parmi les monuments conservés, il faut noter en premier lieu le très-célèbre Kulpis de Nola, connu sous le nom de Vase Vivenzio, au Musée de Naples ; le mieux reproduit dans Tischbein, Homer, Heft, 9, pl. V, VI; inexactement dans Galer. mythol., 168, 608 et Galer. omer., I, 92. Le sacrilège religieux s'unit aux horreurs de la destruction. Voyez le texte de Schorn accompagnant le dessin de Tischbein. C'est un tableau admirable : au milieu, Priam avec Astyanax et Polyte égorgés par Néoptolème ; à gauche Cassandre saisie par Ajax fils d'Oïlée, plus loin Anchise sur les épaules d'Ænée et Ascagne ; d'autre part Aithra reconnue et délivrée par Akama et Démophon. ses petits-fils. — Casque au Musée de Naples, Gerh., neap. ant. Bildw., p. 216. Le champ du milieu de la table iliaque représente l'Ilion persis, selon Stésichore, ainsi que l'indique l'inscription. — Passons aux représentations des scènes détachées.

2° Mort de Priam et d'Astyanax. — Les deux actes de Néoptolème sont figurées réunis sur plusieurs vases archaïques ; sur les autres ils sont séparés. Selon l'Épopée, Néoptolème saisit Astyanax par la jambe et, au lieu de le précipiter du haut des murs, lui fracasse la tête contre l'autel de Zeus herkeios. Amphore archaïque de Bonarzo dans coll. Fontana à Trieste, Gerhard, Auserles. Vasenb., 214. Amphore de Vulci, tab. 21, der etrur. und camp. Vasenb.. de Gerhard. Amphore, 607, du Brit. mus. Cylix de Brylos de Vulci, à figures rouges. Bulletino, 1843, p. 71. Müller, Handb., p. 714, tab. 3, donne un vase des Monumenti de' conti Giustiniani di Verona. Micali, Mon. inéd., tab. 109.

3° Ménélas et Hélène. — Petite série très-intéressante. Ménélas retrouve Hélène. Leschès et Arctinus racontent différemment le fait. Selon le dernier, Ménélas conduit Hélène comme prisonnière, vers les navires, après avoir tué Deiphobus ; tandis que chez Leschès dans la petite Iliade, Ménélas ébloui par la beauté d'Hélène, laisse tomber son épée et lui fait grâce, selon ce que nous dit le Scholiaste pour Lysistrata d'Aristophane. Les vases se rangent en deux catégories : le plus grand nombre montre Ménélas irrité et sévère, l'épée tirée, Hélène en captive. Un nombre plus petit fait voir, selon Leschès, le chaugement qui s'opère dans les sentiments de Ménélas. Gerhard, Auserl. Vas., III, 171. Amphore, ibid., I, 2. Amphore au Vatican, Mus. Gregor., II, 19, 2 a. Amphore, Gerhard, auserl. Vas., II, 129. Amphore de Vulci du Brit. Mus., n° 507. La table iliaque (selon Hesichore) semble tenir le milieu entre les deux conceptions

ci-dessus indiquées. Ménélas menace encore Hélène, mais il le fait devant le temple d'Aphrodite, ce qui indique que les dieux changent ses sentiments, tout comme dans l'Énéide, II, vers 590.

4° Aithra avec Démophon et Akamas. — Les deux fils de Thésée retrouvent leur aïeule Aithra. Quand les Dioscures eurent conquis Aphidna et délivré Hélène des mains de Thésée et de Pirithoüs qui l'avaient enlevée, Aithra fut emmenée comme esclave par Hélène et dut plus tard la suivre à Troie; reconnue pendant le sac de la ville, par ses deux petits-fils, elle leur fut rendue libre par Agamemnon. — Point de monuments, sauf deux vases un cratère de Vulci du Brit. Mus. Mon. dell' Intit., II, 25 : vase d'Agrigente chez Raoul Rochette, Mon. inéd., pl. 57 *a* et une pâte antique bleue à Berlin, Tœlken, IV, 352, faussement nommée : l'enlèvement de Briséis.

5° Ajax et Cassandre. — Sujet bien souvent traité par les poëtes et les artistes de toutes les Époques. On possède deux formes du récit que l'on peut distinguer aussi sur les monuments. Le récit le plus ancien est celui des Épopées cycliques, des lyriques et des tragédies, qui ne parle que du sacrilège d'Ajax le Locrien. Ajax poursuit Cassandre jusque dans le temple d'Athénée où elle enlace de ses bras l'image de la déesse; dans sa fureur aveugle il l'arrache de là si violemment qu'il fait tomber l'image de sa base. La tradition et la poésie postérieure seulement parlent du viol de Cassandre devant l'autel de la déesse. — Version ancienne : Bas-relief sur la ciste de Cypselus, Paus., V, 19, 1. Amphore de Vulci à Berlin, 1643, Gerh., Etr. und Camp. Vas., tab. 22. Amphore (Lamberg) dans Laborde Vases Lamberg, II, 24, au mus. de Vienne. Amphore (Pourtalès), Rochette, Mon. inéd., pl. 60, p. 321.—Dans tous les monuments on voit Ajax suivant Cassandre et la saisissant par les cheveux. Amphore (Durand), Rochette, Mon, inéd., p. 166, et Gall. omer., III, 31, très-importante. — Sculpture : un seul monument certain, bas-relief dans le casino du palais Borghèse, Gerhard, Ant. Bildw., I, 27. — Pierres gravées : pâte bleue antique, à Berlin, Tœlken, IV, 339. Cassandre est assise sur l'autel devant la stèle qui porte l'idole; elle tient cette dernière enlacée. Ajax la saisit par les cheveux avec la main droite qui tient aussi l'épée et l'entraîne. Camée du mus. Worsleyan, livraison 5, tab. 3. Impronte gemm., I, 92. Sardoine de Florence, Gori, Mus. flor. gem., II, pl. 31, n° 2, et à la 1re page de l'édition de Rome, de la Cassandre de Lycophron. Cassandre à genoux à terre devant la stèle qui porte le Palladium; Ajax élève la main derrière elle, comme pour montrer quelque chose et s'éloigne; au-dessus des deux, plus haut que le Palladium, plane une figure, probablement Athéné elle-même.

Version de la décadence : Pierre gravée de Montfaucon, Ant. expl. I, pl. 83, 4, et sur le titre de l'édition de la Cassandre de Lycophron, tout à fait analogue et une pâte à Berlin, Tœlken, IV, 340. Ajax, complètement armé, s'avance d'un mouvement violent vers Cassandre presque nue qui, assise sur l'autel, devant la stèle, entoure l'idole de ses bras; il la saisit aussi par les cheveux, mais l'épée tombe de ses mains, et des plis de sa chlamyde ramenée en arrière s'élève un petit Eros, signe manifeste des sentiments qui agitent le cœur du héros. Même idée exprimée dans la cornaline du roi de Naples, Raspe, pl. 53, n° 9507. Ajax emporte dans ses bras Cassandre qui fait des gestes désespérés, tandis que dans le fond on voit le Palladium. — Cisles : Ciste étrusque, Gori, Mus. Étr., II, pl. 123. Le Palladium (que le dessin fait plutôt ressembler à Aphrodite) est placé sur l'autel même où est assise Cassandre. Ajax nu saisit Cassandre par les cheveux, tout comme sur les monuments grecs; vers lui s'avance une figure ailée ? — Miroir, Rochette, Mon. inéd., pl. 20, 3, y voit à tort la mort de Polyxène, c'est bien de Cassandre qu'il s'agit.

6° Fuite d'Énée. — Le récit de la fuite d'Énée (tout d'abord au mont Ida où l'on peut constater l'existence d'une famille d'Énéade, puissante et florissante, ce qui donna peut-être lieu à toute la légende) paraît avoir sa première source de l'Ilion persis d'Arctinus. — Leschès (dans la petite Iliade) donne une autre version qu'aucun poëte après lui n'a suivie : il fait Énée tomber prisonnier de Néoptolème. Stésichore, comme l'insinue clairement l'inscription de la table iliaque (ἀπαιρῶν εἰς τὴν Ἑσπερίαν), met la fuite d'Énée en rapport avec la fondation d'une nouvelle Troie en Hespérie. Le salut et l'expiation d'Énée peut donc être considérée comme une suite donnée aux passages d'Homère qui glorifient sa race. Un assez grand nombre d'œuvres d'art se rapportent à ce sujet.

Il est à noter qu'aucun vase à figures rouges ne retrace la fuite d'Énée, ni aucun bas-relief, sauf la table

iliaque et un bas-relief à Turin, Rochette, Mon. inéd., pl. 76, 4; tandis qu'on la trouve sur de nombreux vases à figures noires et sur des pierres gravées et des monnaies de divers lieux et époques. — Vases à figures noires : ils n'offrent aucune difficulté à l'explication. Ils ont tous pour représentation typique, Anchise sur le dos (non sur l'épaule) d'Ænée et enlaçant son cou de ses bras, tandis qu'Ænée le tient par la jambe ou la cuisse. Le plus souvent Anchise regarde en avant, quelquefois en arrière, comme s'il craignait un danger. — Sur les pierres gravées et les monnaies au contraire, Anchise est assis sur l'épaule d'Ænée. Notons aussi qu'Ascagne est plus souvent absent de ces représentations; on voit quelquefois de petites figures courant soit devant, soit derrière Ænée, soit à ses côtés; à bien examiner, ce sont des compagnons d'Ænée faits en petit et qui figurent, en effet, sur quelques exemplaires avec la taille d'hommes. Créuse est le plus souvent figurée par une femme suivant ou aussi précédant Ænée. Quelquefois on voit une seconde femme, la face opposée au cortége; il faut y voir Aphrodite sous la protection de laquelle Ænée s'expatrie (sur la table iliaque, c'est sous la protection d'Hermès). Partout où l'on ne voit qu'un seul compagnon d'Ænée, il faut entendre le fidèle Achate. — Petite amphore, Gerhard, Auserles. Vas., III, p. 129, note 15 c. Œnochoé, ibid., III, 231, 1. Amphore de Berlin. Gerhard, etr. und camp. Vasenb., pl. 25. Amphore (Candelori) à Munich, Bullettino, 1829, p. 83. Micali, Mus. inéd., pl. 88, 5, 6. Gerhard, Auserles. Vas., III, 216. Prochus (Durand) Rochette, Mon. inéd., I, pl. 68, 2. Amphore de Nola (Candelori), à Munich, Gerhard, Auserles. Vasenb., III, 217. Ænée, la figure juvénile, armé sans le bouclier, la tête couverte d'un bonnet bizarre; son père sur l'épaule s'appuie sur un très-long bâton; Créuse en avant conduit Ascagne à la main; elle porte sur la tête un sac de voyage (exactement comme sur les cistes étrusques et sur le vase grec nommé vase d'Oreste, Rochette, Mon. inéd. pl, 34). — NB. C'est à cette composition (du vase de Nola) que se rattachent les représentations des pierres gravées, assez nombreuses mais peu variées; mais sur toutes Ænée porte Anchise assis sur son épaule, non sur son dos. Cornaline à Berlin, Tœlken, IV, 376. Ænée armé, mais la tête nue porte sur son épaule Anchise qui tient sur ses genoux une ciste renfermant les pénates (hiera) et regarde en arrière. Ascagne avec un bonnet phrygien et un podum dans le bras droit, est plutôt traîné que conduit par son père (voy. Enéide, II, vers 724). Pâte brune antique, Berlin, Tœlken, IV, 377, tout à fait semblable, ainsi qu'une cornaline Mertens-Schafhausen. Pâte violette antique, Tœlken, IV, 378. Conception un peu différente, Anchise regarde en avant, Ænée en arrière; la ciste sur les pénates est tressée; Ascagne ne porte rien. Autres exemplaires semblables chez Raspe, 9575 et suivantes. — Monnaies : Composition toute semblable à celle des pierres gravées; peu de variété. Voyez une série chez Rochette, Mon. inéd., p. 388, note 4. Monnaie de Segeste en Sicile chez Torremuzza, Sic. vet num., tab. 64, n°° 2, 3, 4, 6, 7, et Eckel Doctr. num., I, 136. De Commode, de Patras en Achaïe, Millingen, ancient coins of cities, and Kings. Ænée très-grand, armé, nu-tête, Ascagne avec le bonnet phrygien et un lagobolon (comme sur les pierres gravées). D'Ilion (sur l'avers: Athénée et l'inscription Ἰλιέων), Pellerin, Recueil, II, 52, n° 28. De Dardanus et d'Othrus en Phrygie, de Berytus en Syrie, Eckel Doctr. num. II, 483; III, 169 et 359. De Jules César, Münster, antiquar. Abhandlungen, p. 203, 4. Une semblable, restituée par Antonin le Pieux, Eckel, ibid., VI, 4. — Bas-reliefs : un seul à Turin, Rochette, pl. 76, 8. Même composition que sur les gemmes et la table iliaque. — Peinture murale : caricature de la scène dans Pitture d'Ercol., IV, 368, et Gall. mythol., 173, 607. Le groupe est disposé comme sur les pierres gravées, mais les personnages sont représentés par des chiens.

7° Sacrifice de Polyxène. — Nous ne pouvons nous rendre compte de la manière dont Arctinus dans son récit avait expliqué les causes du sacrifice de Polyxène, dernier enfant de Priam, sur le tombeau d'Achille. Nous ne possédons que des sources très-postérieures : Quintus de Smyrne, XIV, 225. Ovide, Métam., XIII. 448. Servius ad Virg. Æneis, III, 322 et Hygia, fab. 110, partent de l'Amour d'Achille pour Polyxène, et disent que, soit par une voix sortant de son tombeau (Euripide, Hécube, 37), soit en apparaissant en rêve à son fils ou aux chefs, il réclama le sacrifice de la jeune fille. Par les monuments concernant Troïlus (Cycle cyprien) nous savons qu'Achille embusqué derrière la fontaine avait vu Polyxène et l'avait poursuivie en même temps que son frère, qu'il n'avait pu l'atteindre et la ramener captive dans sa tente, ce qui avait dû le mortifier. Si donc Néoptolème à qui la fille fut plus tard adjugée comme part de son butin, la sacrifia sur la tombe de son père, c'est peut-être (d'après les indications de l'Hécube d'Euripide) pour satisfaire un désir de son père, avide de marques

d'honneur, même après sa mort, autant qu'il l'avait été pendant sa vie. Cette hypothèse par laquelle nous cherchons à mettre en relation la poursuite de Polyxène par Achille (au Cycle cyprien) avec son sacrifice sur le tombeau du héros, paraît être confirmée par la double représentation de l'Amphore Canino, déjà citée plus haut, Gerh., aus. Vasenb., III, tab. 185, donnant d'une part la poursuite de Troïlus (sans Polyxène) par Achille et sur l'avers le sacrifice de la jeune fille. — Peinture de Polygnote dans la pinacothèque des Propylées à Athènes, Pausan., I, 22, 6. Monuments conservés ; hydria étrusq., Berlin, 1691. Gerhard, Trinkschalen, II, tab. 16. Écuelle de Nola (Durand), de Witte, Catal., 415. Ciste de Préneste de Townley, Rochette, Mon. inéd., tab. 58. Gerh., etr. Sp., I, 16. Müller, Denkmäler, I, 72. Bas-relief de la table iliaque, on y voit (outre Ulysse, etc.) Kalchas sur le conseil duquel, selon Servius, ad Æn., III, 322, le sacrifice eut lieu. — Pierres gravées : Raspe, 9508-9515, donne huit exemplaires dont trois à Berlin. Cornaline de style ancien, Tœlken, II, 160. Polyxène assise (le vêtement tiré sur la tête, et pleurante) sur une pierre taillée près de la stèle funéraire d'Achille ; sur le chapiteau de la stèle un vase Néoptolème nu, sauf la Chlamyde pendant du dos, est en face d'elle, l'épée tirée. Cornaline un peu endommagée, Tœlken, IV, 319. La stèle funéraire d'Achille n'est pas indiquée. Polyxène est à genoux, en face de Néoptolème qui la tient par les cheveux, soit pour l'égorger, soit plutôt pour couper sa chevelure, afin de la consacrer aux divinités infernales. Pierre gravée chez Caylus, Supplément, 23. 1, semblable, n'a pas non plus la stèle. Mais la palme sur toutes les représentations existantes appartient à : Une sardoine brun clair chez Tœlken, IV, 320 (?), reproduite chez Winkelm., Mon., inéd., n° 144, et mal représentée chez Gravelle, p. gr., II, p. 62. Aussi intéressante qu'admirablement exécutée. Le moment choisi par l'artiste est le moment terrible, critique ; Polyxène, le haut du corps nu, est assise sur un bouclier placé sur des pierres, au pied de la stèle surmontée d'une urne et enguirlandée, une épée sur la stèle ; de l'urne s'élève la *psyché* d'Achille pourvue d'ailes de papillon ; elle semble réclamer la rapide exécution du sacrifice. Néoptolème tout nu, derrière Polyxène la tient par les cheveux, sur le point immédiat de la transpercer d'un couteau court (μαχαίρα). L'imminence de l'acte terrible est excellemment rendue par le mouvement de pression du genou de Néoptolème, dans le dos de la jeune fille, ce qui va la renverser en arrière et la mettre en position pour être égorgée ; Polyxène faisant un effort désespéré cherche de chaque main à retenir une des mains de Néoptolème. L'imminence de l'acte, de l'instant critique est admirablement rendue ; d'autre part il est rare qu'un monument grec montre l'horrible d'aussi près, au lieu de le voiler. On ne peut citer de comparable que la ciste où est représentée l'aveuglement d'Œdipe.

VIII. ANDROMAQUE ET HÉCUBE

Note : Nous passons sur le huitième groupe de l'Ilion persis, concernant Andromaque et Hécube. Overbeck ne trouve à noter pour Andromaque que deux monuments : un fragment de vase du Brit. Mus., 998, h., représentant Andromaque avec Astyanax au moment où ce dernier est saisi pour être tué. Une amphore de Astéas au Vatican, Winkelm., Mon. inéd., 143 et Millin, Peintures de vases, II, 37. Belle femme assise sur un trône avec le cadavre d'un enfant sur les genoux. Ulysse réclame le cadavre. — Pour Hécube un seul monument. Vase de Lucanie, Gal. omer., III, tab. 26, bonne explication par Alfr. Müller, Annali, VII, p. 222, d'après l'Hécube d'Euripide, vers 1056. Overbeck, p. 673, et suivantes.

CYCLE DES NOSTES (DES RETOURS)

Sources : Épopée : Les Nostes (Νοστοι ἢ Ἀτρειδῶν κάθοδοι) en cinq livres d'Agias de Trézène (parties conservées dans les extraits de Proclus). Trilogie d'Eschyle. Tragédies grecques et latines.

Il s'agit des aventures et destinées des héros de la guerre de Troie, pendant et aussitôt après leur retour.

CLASSE VI. 301

Désaccord entre les deux frères Atrides au moment du départ. Agamemnon veut encore faire des sacrifices expiatoires. Ménélas part seul, est dévié vers l'Égypte et revient enfin avec Hélène à Sparte. Diomède et Nestor rentrent heureusement chez eux. Néoptolème regagne son pays à pied à travers la Thrace, fait des funérailles à son ami Phœnix, et est reconnu par son grand-père Pélée. Il tombera ensuite de la main d'Oreste (voyez plus loin). Ajax le locrien est foudroyé pour son impiété. Agamemnon est tué par Clytemnestre et Égisthe. Oreste venge son père, etc.

La plupart des œuvres poétiques aussi bien que des œuvres d'art concentrent leur intérêt sur une partie seulement de la matière contenue dans l'Épopée, sur ce qu'on est convenu d'appeler l'Orestie. Si bien qu'Overbeck ne trouve à citer en dehors de ce cercle restreint qu'un seul monument, un vase chez Millin, Peint. de vases, I, 66. Gal. omer., I, 76, où l'on voit Athénée assister à la dispute des deux Atrides au moment du départ. Ouvrages : Millin, l'Orestéide, Paris, 1817, ne décrit pas beaucoup de monuments; mais distingue déjà six scènes principales. Raoul Rochette, Orestéide dans les troisième et quatrième parties de ses Monuments inédits, ne dit que peu de choses des monuments connus et classés avant lui et ne traite en détail que de ceux qu'il a le premier publiés et fait connaître. Rathgeber dans l'Encyclopédie d'Ersch et Gruber, série III, vol. V, p. 109, veut donner une liste complète des monuments; mais elle est extrêmement confuse et sans méthode. Homère, Odyssée, I, 35, ne connait d'Oreste que le fait, selon lui glorieux, d'avoir vengé la mort de son père. L'épopée des Nostes ne dit pas plus et clôt aussitôt après l'acte de vengeance d'Oreste, par le retour de Ménélas ; c'est donc à la tragédie, postérieure aux épopées, qu'il faut attribuer les larges développements donnés à la légende d'Oreste ; c'est là aussi qu'est la source qui a inspiré les œuvres d'art. Nous devons noter dès maintenant que pas un seul vase à figures noires n'a traité ce sujet si riche. On ne le trouve représenté que sur les vases à figures rouges et à style développé et encore ne peut-on citer comme appartenant avec certitude à la période ancienne que le vase de Berlin, n° 1007 (mort d'Égisthe), tandis que la masse principale, appartient aux époques postérieures et provient presque exclusivement de l'Italie méridionale. Un seul bas-relief en marbre au Vatican (bas-relief d'Aricia : Égisthe tué par Oreste) remonte plus haut que les vases à figures rouges.

Les monuments se rangent en cinq groupes :

I. Meurtre d'Agamemnon : a) Égisthe et Clytemnestre; b) meurtre d'Agamemnon.

II. Vengeance d'Oreste : 1° Préparation et entente préalable. Oreste et Électre. 2° Parricide de Clytemnestre et mort d'Égisthe.

III. Oreste après le parricide : 1° Oreste poursuivi par les Érinyes. 2° Expiation à Delphes. 3° Oreste absous à Athènes.

IV. Expédition au temple d'Artémis en Tauride. Iphigénie. 1° Œuvres représentant toutes les scènes à la fois. 2° Oreste et Pylade prisonniers. 3° Reconnaissance du frère et de la sœur. 4° Fuite avec l'idole d'Artémis.

V. Mort de Néoptolème, tué par Oreste.

I. MORT D'AGAMEMNON

1° Égisthe et Clytemnestre. — Cratère de la Basilicate au Musée de Naples. Gerh., Neapels Ant. Bilder, I, p. 306. Millingen, Vases, pl. 14, 15.

2° Meurtre d'Agamemnon. — Il est surprenant que les représentations en soient extrêmement rares. Elles se rencontrent peut-être sur quelques vases grecs, et avec certitude seulement sur des Cistes étrusques : Ciste étrusque à Paris, Rochette, Mon. inéd., pl. 29. Ciste du Musée public de Volaterra, Rochette, ibid., pl. 29, A, 2. Gal. omer., III, 7.

II. VENGEANCE D'ORESTE

1° Oreste et Électre. Préparation et entente préalable. — Le nombre d'œuvres est déjà plus

considérable. Elles sont fondées sur les Choéphores d'Eschyle, l'Électre de Sophocle ou l'Électre d'Euripide. *a*) Oreste et Pylade seuls; *b*) avec Électre.

a) Oreste et Pylade seuls sont figurés sur un petit nombre de monuments. — Vases : Calpis de la Bibliothèque du Vatican, Winkelm., Mon. inéd., 146. Amphore dans Millingen, Vases de Coghil, pl. 26. — *b*) Avec Électre, les exemples en sont bien plus nombreux.—Vases : Grande Amphore de la Basilicata à Naples, Rochette, Mon. inéd., pl. 31. Vase Hamilton, Tischbein, Vas. hom., II, 15. Vase chez Millin, peint. de vas., II, pl. 51. Vase Inghirami, vasi fittili, II, 142. Le plus important de tous : Calpis de la Basilicata au Mus. de Naples, Rochette, 34, Gerh., Neapels Ant. Bildw., p. 257 (généralement on voit la stèle funéraire, ornée de tœnia noir; Électre en vêtement noir, une urne d'une main, tœnia de l'autre. Oreste en costume de voyage, toujours un piléus conique, une lance. Pylade porte toujours un pétase. Oreste est quelquefois assis, Pylade toujours debout. Au fond il y a souvent un *heroon* avec fronton et acrotères). Ce sont là les monuments certains ; Rochette et Rathgeber (dans Ersch und Gruber) en énumèrent d'autres, non-seulement incertains mais même placés en dehors de la légende héroïque. — Pierres gravées incertaines : Pâte antique de Visconti, Espos. di Gem. Op. varie, II, p. 283, n° 369. Pierre gravée dans Galer. mythol., 163, 616. Pâte antique à Berlin, Tœlken, IV, 395. — Sculpture : Groupe de marbre de la Villa Ludovisi, Maffei, raccolta, pl. 62, et Perrier, Statuæ (1638), fol. 41. Galerie myth., 167, 617, rapporté depuis Winkelm. à Oreste et Électre d'après l'Électre de Sophocle, vers 1217, malgré les réserves d'un grand nombre de critiques. Groupe de marbre, excellent style grec-archaïque au Mus. Borb., IV, 8 et Rochette, Mon. inéd., pl. 33, 1, belle et noble composition ; concert préalable entre Électre et Oreste avant l'action.

2° Oreste tue Clytemnestre et Égisthe. — Commençons par énumérer les monuments anciens non conservés : Peinture dans la Pinacothèque des Propylées à Athènes. Pausan., I, 22, 6. Oreste tue Égisthe. Pylade tue Nauplius fils d'Égisthe. Peinture de Théon de Samos (sous Alexandre le Grand), une « *métroctonie*. » Plutarque, De aud. poet., p. 18. Peinture de Theodoros, 118me olympiade, meurtre de Clytemnestre et d'Égisthe, Pline, XXXV, 10, 40. — Parmi les monuments conservés, les vases sont rares et les bas-reliefs nombreux, mais d'époque postérieure et de provenance étrusque. — Vases : Cylix de Chachrylion, de Vulci à figures rouges, Mus. étrusq. du prince de Canino, n° 1186. Stamnos à Berlin, 1007. Gerh. Etr. Camp., vas., tab. 24. Les noms sont inscrits. Égisthe assis sur le trône d'Agamemnon est transpercé par Oreste complètement armé. Clytemnestre se dispose à frapper Oreste d'une hache, d'autre part, on voit Électre émue de douleur. Sculpture : Bas-relief d'Aricia au Musée Despuig en Majorqua. Bover, Noticia de los Museos Despuig (Majorqua), Palma, 1846, p. 107. Style véritablement archaïque, très-intéressant. Pylade manque. La supposition que l'œuvre se rapporte à Oreste est confirmée par le fait même de sa trouvaille à Aricia. Car, selon Servius, ad Virg. Æn., VII, 188, Oreste doit avoir transplanté dans cette localité le culte d'Artémis taurique, et les cendres d'Oreste, considérées comme une des cinq « *res fatales*, » dont dépendait la conservation de Rome, furent transportées d'Aricia à Rome. Égisthe blessé, retient de la main ses entrailles qui sortent de la plaie (comme Iliade, XX, 418). Quant à Clytemnestre, l'artiste laisse seulement deviner, mais ne montre pas le parricide. Le plus grand nombre des œuvres en bas-reliefs sont analogues à celui-ci et nous portent à admettre un original primitif commun. Les bas-reliefs suivants diffèrent : celui du sarcophage du palais Circi à Rome. Mus. Pio-Clem. V, pl. suppl. A, n° 6. Galer. mythol., 165, 617. Bas-relief du sarcophage du Mus. Pio-Clem. (du palais Barberini), dans Winkelm., Mon. in., 148 et Mus. Pio-Clem. V, 22, Gal. myth., 165, 619, très-complet; l'acte auquel Pylade a participé, est accompli. Sarcophage villa Giustiniani, Galler. Giustin., II, pl. 130. Sarcophage, Villa Pincia, Bœttiger Furienmasken, p. 77, très-complet. — Pierres gravées : Camée, sardonyx à Vienne, Eckhel, Choix de p. gr., pl. 20. Galer. mythol., 172, 620. Overbeck ne le croit pas authentique. — Mosaïque de Porcareccia au Mus. Pio-Clem. Millin, Description d'une mosaïque antique, Paris, 1819, fol. p. 15. — Ciste en albâtre du Musée de Cortone, Rochette, Mon. inéd., p. 182. Une autre, ibid., pl. 29, A, 1. — Miroir, Gerhard, étr. Sp. II, 137 et un autre (à Berlin), ibid., II, 138.

III. ORESTE APRÈS LE PARRICIDE

1° Oreste poursuivi par les Érinyes. — Tous les monuments montrent Oreste fuyant ou cher-

chant sur un autel ou sur l'omphalos de Delphes un refuge contre les Furies. Ces derniers indiquent déjà le lieu où Apollon accorde à Oreste l'expiation religieuse, et d'où il le fait conduire par Hermès à Athènes, pour y être définitivement absous par le jugement d'Athéné et de ses Aréopagites. — Vases : Cratère de l'Italie méridionale, Millingen, Vases, Coghli, pl. 29, 1. Amphore de la Basilicata à Naples, Gerh., Neap. Ant. Heldw., p. 283, n° 968. Vase Hamilton, Tischbein, III, 23, très-beau. — Lampe, Passeri, Luc., II, tab. 101. — Ciste, Gori, Mus. étr., II, tab. 151. Ciste au Musée de Volterra, Inghir., Mon. étr., série I, tab. 25.

2° Oreste à Delphes.—Vases : Voyez de Witte, Annali, XIX, p. 413. Cratère à Copenhague, O. Müller, Denkm., II, 13, 148. Grande Amphore de Naples au Vatican. Rochette, Mon. inéd., pl. 38. Oxybaphon d'Armento. Mon. dell' Inst., vol. IV, tab. 48. Annali, XIX, p. 418. Oreste, triste, est assis sur l'Omphalos recouvert de flocons de laine, derrière lui, Apollon, le laurier à la main gauche. Vase Hamilton, Tischb., II, pl. 10. — Sculpture : Bas-relief, Mus. borbon., IV, 9. Rochette, Mon. inéd., pl. 32, 2, tout à fait dans le genre du Diomède de Dioscoride. Oreste passe avec précaution par-dessus les Furies endormies. — Pierres gravées : une seule à la connaissance d'Overbeck dans Passeri, Mus. étr., III, p. 130. Tout à fait selon le motif des cistes cinéraires. Jeune homme, nu, réfugié sur un autel; l'épée tirée dans une main, le fourreau dans l'autre. C'est Oreste, et non, comme on a voulu, un guerrier mithriaque.

3° Absolution d'Oreste à Athènes. — Ce sujet important n'a été trouvé représenté que sur des monuments d'âge postérieur et jamais sur des vases archaïques. Généralement on voit Athéné déposant dans l'urne (tablette de pierre, le *calculus Minervæ*) le vote libérateur. Le plus ancien monument est probablement le revers de Monnaie de Tégée chez Millingen, Recueil de Méd. grecq., Rome, 1812, pl. III, n° 9 ; Athéné tend à Oreste la tablette libératrice, une petite fille entre les deux tient l'urne. Les autres monuments appartiennent à l'époque romaine. Deux Scyphos de Zopyre (époque de Pompée), Pline, XXXIII, 12, 55, payés un prix énorme (H. S. 12. *Duodecies centena millia sestertium*), jugement de l'Aréopage sur Oreste. Coupe d'argent autrefois Corsini, Winkelm., Mon. inéd., 151, figures tracées à la pointe. Vote d'Athéné entre deux colonnes indiquant le local du tribunal; sur l'une d'elles un cadran solaire. Athéné laisse tomber le calculus dans l'urne; une Furie avec une torche dans une main et un rouleau (l'acte d'accusation) dans l'autre, regarde la déesse; derrière elle Oreste, l'air triste, assis sur la pierre des accusés athéniens (λίθος ἀναιδείας). Une autre femme (à en juger par le Marmor Parium) représente Érigone la fille d'Égisthe, l'accusatrice d'Oreste. En dehors des piliers, Pylade et Électre attendent le résultat avec anxiété. Le cadran solaire indique la destinée fixée par les Parques (comme sur le marbre des Parques au Mus. Capit., cap. IV, 29, où l'on voit Lachesis montrant l'heure sur le cadran). O. Müller, Handbuch, § 398, note 1. Nous nous sommes étendus sur cette notice donnée par Overbeck, parce qu'elle permet d'expliquer facilement d'autres œuvres analogues et aussi les pierres gravées. La composition de la coupe est exactement reproduite sur un fragment de bas-relief, Galler. Giustiniana, II, pl. 132.

IV. EXPÉDITION AU TEMPLE D'ARTÉMIS EN TAURIDE

Cette nouvelle extension du mythe d'Oreste a pour source la tragédie. A partir d'Euripide, qui est le premier connu, les auteurs tragiques ont souvent traité ce sujet. Toutes les branches de l'art l'ont représenté, sauf les vases archaïques qui s'en tiennent aux données de l'Épopée.

1° Monuments comprenant plusieurs scènes des Mythes ou toutes à la fois.— Sculptures : sarcophage (Accorambono) à Munich, Glyptoth., X, 230, p. 192, reproduit insuffisamment dans Winkelmann, Mon. inéd., 149, réunit trois scènes. Sarcophage du palais Grimani Spago à Venise, édité par Millin, Orestéide, pl. 3. Sarcophage d'Ostie à Berlin, Gerh., Berlin. alte Kunstw., p. 101. Fragment de bas-relief, Villa Mattei, avec le faux-titre Achille pleurant Patrocle, dans Gal. omer., II, 157. Oreste tient la tête dans ses mains, Pylade est derrière lui, ainsi que deux jeunes Scythes en longs vêtements. Derrière Oreste deux gardiens armés.— Pierres gravées : camée, onyx, Fragment de Blacas. Winkelm., Mon. inéd., 129, a vu avec raison que la conception est ici la même que dans le fragment de bas-relief ci-dessus. Oreste épuisé de fatigue est assis la tête dans la main gauche. Pylade appuyé contre une stèle, au fond un gardien.

2° Oreste et Pylade prisonniers. — Deux vases seulement. Amphore de la Basilicate au Musée Sant-Angelo à Naples. Rochette, Mon. inéd., pl. 41.— Peinture murale à Herculanum. Pitture d'Ercolano, I, tab. 12. Préparatifs pour le sacrifice des deux amis, dont les mains sont garrottées sur le dos. Un Scythe est occupé à les attacher à une stèle, d'autre part Iphigénie avec des suivantes. Comme ce monument se rapporte d'une façon indubitable au fait indiqué, cette stèle à laquelle on attache les deux amis, est une donnée précieuse pour l'explication des pierres gravées. — Pierres gravées : Pâte de verre antique dans Impronte gem. III, n° 70. Bullet., 1834, p. 120. Oreste et Pylade à genoux, attachés à la stèle. Pâte de verre antique, ibid. I, 96, Bullet., 1831, p. 109. Pâte de verre antique de la Coll. Nott, ibid, III, 71. Bullet., 1834, p.1, vouteuse. Cornaline à Berlin, Tœlken, IV, 296 (faussement nommée sacrifices aux mânes de Patrocle, se rapporte très-certainement à Oreste, à genoux, attaché à la stèle.

3° Rencontre et reconnaissance du frère et de la sœur. — Très-célèbre peinture de Timomaque, Pline, XXXV, 40, 30, dit : Timomachi æque laudantur Orestes, Iphigenia in Tauris. A juger d'après une épigramme de l'Anthologie, Pal., II, p. 664, 128, les deux personnages se faisaient face dans le même tableau.— Dans le même genre : belle amphore de Ruvo dans le Mus. Borb., Mon. dell' Inst., II, pl. 43. Avec l'inscription des noms sur un autel, devant un laurier, Oreste est assis, Pylade en costume de voyage debout à gauche; Iphigénie à droite avec des hiérodules portant les ustensiles du sacrifice. Elle lève la main droite en étendant deux doigts; la gauche tient le couteau du sacrifice. Grande amphore apuliquè (Buckingham). Mon. dell' Inst., IV, 51. Annali, XX, p. 207.—Peinture murale. Herculanum, Pitture d'Ercolano, I, tab. 11 et Mus. Borb., VI, tab. 53. Autre de Pomp. Rochette, Mon. inéd., I, 76, n° 6.

4° Fuite avec l'Idole d'Artémis. — Vase au Louvre. Laborde, Vase Lamberg, I, p. 15, très-curieux.— Peinture Murale à Pompéi. Mus. Borb., IX, 33, et Arch. Zeit., tab. 7, 1847.— Pierres gravées : Camée de Florence. Archéol. Zeit., 1849, tab. 7, 2; Zanoni, Gall. di Firenze, V, 23 et Gori, Mus. flor., II, 31, 1. Devant l'entrée d'un temple (quatre colonnes corinthiennes), Iphigénie revêtue de riches vêtements sacerdotaux, est assise, tenant dans son bras gauche l'idole casquée et munie du bouclier; la main droite abaissée tient une torche. Pylade, derrière elle, appuyé contre une stèle et la tête reposant sur la main droite. Oreste, en face d'Iphigénie, assis sur un rocher. Au milieu, hiérodule, homme ou femme. Le sens de l'ensemble est indiqué par la torche qui ne peut se rapporter qu'à la lustration des prisonniers (selon Eurip. Iphig. taur. vers 1296) qui doit avoir lieu en même temps que la prétendue purification de l'idole. — Deux Cistes étrusques du Musée de Volterra, Gori, Mus. étr., II, 170, lustration des deux captifs. Iphigénie verse sur eux la libation.

L'Orestie complète se termine par la mort que le fils d'Achille reçoit des mains d'Oreste. Le mythe de la mort de Néoptolème à Delphes est diversement raconté. Selon Euripide, Andromaque, vers 51 et le Scholiaste de l'Orestie du même poëte, vers 1649, Néoptolème se rendit à Delphes pour consulter l'oracle au sujet d'Hermione son épouse et de sa stérilité. Oreste agissant sous l'impulsion du dieu, tua Néoptolème parce qu'il avait épousé Hermione qui lui avait été destinée au fils d'Agamemnon. Voy. quant aux autres versions, Jacobi, Myth. Wörterbuch, p. 647 et Rochette, Mon. inéd , p. 206. On a cru trouver la mort de Néoptolème sur deux vases grecs et sur quelques cistes étrusques. Gori, Mus. étr., II, 130. Cantharus du Musée Pourtalès, Rochette, Mon. inéd., pl. 40. Ciste (Cinci), à Volterra, Rochette, Mon. inéd., pl. 93.

Ici se terminent les notices d'Overbeck sur le cycle de l'Orestie. Nous nous sommes appliqués à noter non-seulement les monuments les plus importants et les plus caractéristiques, mais à les noter tous, partout où ils n'existent qu'en très-petit nombre. Grâce à la description détaillée de quelques-uns d'entre eux et au résumé succinct des mythes, nous espérons avoir mis au jour quelques données utiles pour l'explication de nos pierres gravées. Tout en rendant justice aux procédés prudents et méthodiques d'Overbeck, nous reconnaissons que son ouvrage est déjà un peu ancien et puise trop exclusivement ses renseignements dans un nombre restreint de collections et d'ouvrages figurés; pour compléter ces études il faudra avoir recours aux mémoires des sociétés savantes et aux quelques ouvrages spéciaux qui ont paru depuis et que nous indiquerons après avoir passé en revue le cycle de l'Odyssée, dont un assez grand nombre de parties ont déjà été étudiées.

CYCLE DE L'ODYSSÉE

Sources : Épopée, l'Odyssée. *Tragédies :* de Sophocle, d'Euripide, d'Ion, de Philoclès et de Timésithée.

Les aventures d'Ulysse ont eu, sinon toutes, du moins en bonne partie, leur représentation artistique. Les « *errores Ulyxis* » figurent, après les sujets troyens, parmi les plus ordinaires préoccupations de l'art antique. Cependant il faut noter dès l'abord que les parties de l'Odyssée où le héros principal ne figure pas (les voyages de Télémaque à la recherche de son père, chez Nestor, Ménélas, etc.) sont restées à peu près complétement sans représentation. Il existe sans doute des monuments qu'on peut au besoin rapporter aux premiers chants de l'Odyssée et qui peuvent servir d'illustration aux faits qui y sont racontés. Aussi Inghirami n'a-t-il pas manqué de remplir les tables 9, 14, 15, 18, 20, 22 du troisième volume de sa Gal. omerica de représentations de ce genre. Mais quand nous voyons Inghirami avouer lui-même, par exemple, à propos de la table 14 (Visite de Télémaque chez Nestor) qu'il est tout aussi possible qu'il s'agisse d'une scène ordinaire de réception ou d'adieux tout à fait étrangère au monde héroïque, il nous sera permis de ne pas admettre cette représentation dans notre cycle. De même celle des tables 15, 18, 20 et 21 qui représentent soi-disant les métamorphoses de Protée, est positivement mal expliquée. Nous ne connaissons qu'une seule œuvre qui passe pour représenter la visite de Télémaque chez Nestor. C'est une amphore de l'Italie méridionale, à Naples (Gargiuli), dont il est parlé dans la Revue archéol., II, 2, pl. 40. Article d'Ernest Vinet, ibid., page 544. Les noms sont inscrits au-dessus des figures. Nous laissons ici de côté tout ce qui est épisodique et narratif, tout ce qui rentre dans d'autres cycles et ce que nous avons eu l'occasion ailleurs de noter, et, en passant sur les quatre premiers chants, nous commençons par le

CHANT V. **Ulysse solitaire dans l'Ile d'Ogygie.** — La situation est tout à fait semblable à celle de Philoctète abandonné dans l'île de Lemnos. — Belle sardoine de Berlin, Tœlken, IV, 387 ; Ulysse solitaire sur le rocher d'Ogygie est assis sur le rivage, la tête coiffée du piléus, la figure tournée vers le spectateur et élevée comme s'il cherchait dans le lointain infini à découvrir la fumée de son toit paternel ; composition et exécution excellentes ; sur le côté on voit la lettre A.

2° Ulysse construisant un navire (radeau), vers 423. — Ce sujet n'est représenté que sur des pierres gravées. Mais, chose à noter, le plus souvent, au lieu de construire un radeau comme le dit le poète, ce qui n'eût pas donné une représentation claire et compréhensible, on le voit construire un navire. On n'aperçoit même, pour économiser la place, sur les pierres gravées en question, que l'avant du navire auquel Ulysse, coiffé du piléus, travaille le marteau à la main. — Pierre gravée, Gall. omerica, III, 23 ; Ulysse barbu, avec le piléus, tandis qu'ailleurs, par exemple, Gall. omer., III, 22, il a la figure juvénile. Sardonyx (Pourtalès), Impronte gem., III, 64, Bullet. 1834 (où il figure mal à mon avis sous le nom d'Argo). Ulysse est sans le piléus, comme souvent dans les œuvres plus anciennes ; néanmoins la concordance avec les œuvres certaines est telle que nous n'hésitons pas à y voir Ulysse charpentant son navire. Autres : Impronte gem., I, 95. Cornaline à Berlin, Tœlken, IV, 380. Deux cornalines, Mertens-Schafhausen. Deux autres dans Gall. omer., III, 104, dont l'une est de grossière exécution archaïque.

3° Ulysse et Leucothea, vers 333-352. — Vase : Une Cantharus (Blacas), Panofka, Musée Blacas, pl. XII, 1, et Gall. omer., III, 24. — Mosaïque : Parquet de la nouvelle salle du musée Chiaramonti, reproduction moderne d'un travail antique (comprend Leucothée, les Syrènes et Scylla), Gerhard, Beschreib. Roms.

CHANT VI. **1° Ulysse avec Nausikaa,** vers 126. — Vase : Amphore de Vulci (Candelori), à Munich Gerhard, Auserl. Vasenb., III, tab. 218, reproduit très-naïvement le récit de l'Épopée. Vase d'Égine à forme d'Astragale chez Stackelberg, Grœber der Hellenen, tab. 23, basé sur la tragédie de Sophocle. Hydria de Nola,

dans Mon. dell'Inst., I, 6. Gall. omer., III, 25. — *NB.* Aucune représentation à noter concernant les Cinones et les Lotophages du 9ᵐᵉ chant.

Chant IX. **1ʳᵉ Aventure avec le Cyclope,** vers 120, fin. — Vases, statues, groupes statuaires, bas-reliefs grecs et étrusques et pierres gravées.—Très-naïves et intéressantes représentations sur les vases les plus anciens. Cylix de Nola (Durand), Mon. dell'Inst., I, pl. 7, 1. Œnochoë (Durand), à Berlin, n° 1645, chez Rochette, Mon. inéd., pl. n° 1. Amphore (Candelori) à Munich. Nicali, Mon. inéd., pl. 99, n° 10. Vase d'Agrigente (Candelori) à Munich, Rochette, Mon. inéd., p. 348, note 4. — *NB.* Le sujet ne se trouve sur aucun vase de style libre. — Sculpture : La statuaire offre en tout 4 monuments : 1° Le Cyclope lui-même : groupe en marbre du Musée Cap. Statuæ, I, pl. 59, p. 144, et Gargiulo raccolta, II, 23. Par une étrange méprise, les archéologues plus anciens lui ont donné le nom de Pan. Mais avec Rochette, nous n'hésitons pas à y voir Polyphème, soit en dehors d'une situation déterminée, soit probablement au moment où il reçoit la coupe des mains d'Ulysse. 2ᵉ Statuette de bronze (Pourtalès), Rochette, Mon. inéd., pl. 62. Gall. omer., III, 37. le Cyclope nu, taille gigantesque, cheveux en désordre, mais ayant deux yeux, est assis sur un rocher et tient par le bras un des compagnons d'Ulysse qu'il a tué. 3° Statuette de marbre : Ulysse avec le kissybion. Villa Pamfili, Winkelmann, Mon. inéd., 154 ; pour compléter la scène, il faut supposer la présence du Cyclope. 4° Tête de Polyphème chez Tischbein, Homer nach Antiken, 7.— Les bas-reliefs tant gréco-romains qu'étrusques sont nombreux, surtout la scène où Ulysse présente la coupe au Cyclope pour l'enivrer. Bas-relief de la villa Borghèse, sur un chaudron de trépied au Louvre, Clarac, Notice, p. 189, n° 451. Pio Clem., V, tab. A, 4. Tischbein, Gall. omer., III, tab. 38, très-diversement reproduit et expliqué. Bas-relief, Glyptothèque de Munich, n° 137, fragment d'une plus vaste représentation. Ariditi monografia, Illustrazione di un bassoril. del Mus. Borbon., Napoli, 1817, Gall. omer., III, 36. Notons aussi un des vases d'argent de Bernay, Rochette, p. 338. Bas-relief de l'abbaye des Bénédictins à Catania, Rochette, Mon. inéd., pl. 63, 2. — Étrusques très-intéressants : Trois monuments qui représentent trois scènes différentes. Ciste, Mus. Volat., pl. 62, I (Rochette) et Gal. omer., III, 42. Scène double : 1° enivrement du Cyclope, 2° fuite des Grecs. Ciste, ibid., Rochette, ibid., Gal. omer., III, 33. C'est le moment où le Cyclope est aveuglé. Ciste, Gal. omer., III, 48. Fuite des Grecs vers le navire. Manche d'un miroir. Winkelm., Mon. inéd., 156. Inghir., Mon. étr., série II, partie 1, tab. 7. — Pierres gravées : assez nombreuses et en partie inéressantes ; on peut aussi y distinguer plusieurs scènes. Cornaline Hamilton, Tischbein, Homer., XI, et Gal. omer., III, 13, Gal. mythol., 172, trouvée, dit-on, dans le voisinage de Pompéi. Scène de l'enivrement, reproduit presque exactement le bas-relief Borghèse ci-dessus. Pierre gravée de Tischbein, p. 21 ; Gal. omer., III, 32. Le Cyclope assis sur un rocher ne tient aucun compagnon d'Ulysse ; il s'appuie de la gauche et reçoit de la droite une coupe sans anse qu'Ulysse, le pied posé sur une pierre, lui présente des deux mains ; derrière Ulysse un de ses compagnons avec une outre. Autres pierres semblables chez Inghirami, ibid. — Cornaline scarabée chez Vescovali, Impronte gem., III, 44, Polyphème seul avec la coupe, assis sur un rocher ; derrière lui un serpent monte en faisant des replis. (*N.B.* Le serpent figure tantôt comme symbole funéraire, tantôt il symbolise la peine de mort, tantôt le paroxysme de la douleur ; mais jamais dans l'esprit des Grecs il ne symbolise la prudence.) Ici, le serpent est une indication de la douleur qui va frapper Polyphème (l'éborgnement), ainsi l'explique le Bulletin, 1836, p. 119. Plus souvent les pierres gravées montrent Ulysse seul avec la coupe. — Pâte antique, Vescovali, Impronte Gem., III, 84 et Mon. dell'Inst., I, 7, 2 (à comparer avec le Cylix de Nola ci-dessus), composition pleine de noblesse, Ulysse tend d'une main le kissybion vers le Cyclope, de la gauche il tient une lance ou un bâton ; sur la tête un piléus rond. Assez fréquemment les représentations sont comiques : Ulysse tantôt sur une pierre, tantôt sur deux genoux, tend la coupe. Sardoine à Berlin, Tœlken, IV, 383 et Cornaline, ibid. 384. Cornaline et pâte antique de Mertens-Schafhausen. Ulysse avec l'outre et la coupe sur une cornaline (autrefois Thorwaldsen) Gal. omer., III, 41, le héros en attitude noble, coiffé du piléus, tend une coupe à deux anses vers le Cyclope, et de la gauche il tient en arrière une outre. Pierre gravée, Gal. omer., tab. 34. Ulysse à genoux, une outre sur l'épaule gauche, laisse couler du vin dans un scyphos à deux anses en levant les yeux d'un air inquiet sur le Cyclope. Fort distinguée et unique en son genre dans tout l'art antique : Cornaline de Mᵉ Mertens à Bonn.

Cette remarquable pierre de style antique représente l'instant où Polyphême va tuer un des compagnons d'Ulysse qu'il tient par un pied, en lui fracassant la tête contre le rocher; il a pris pour cela un élan considérable tandis que la pauvre petite victime par un effort désespéré, veut se défendre avec l'épée.

CHANT X. Principal contenu : l'Aventure chez Circé. Petite mais intéressante série de monuments. Mais il faut considérer auparavant : Ulysse avec l'outre des vents, d'Éole, vers 19-47. — Lampe : Passeri, Luc, II, 100 et trois pierres gravées de la collection Stosch : Sardoine, Winkelm., p. de Stosch, III, 354. Cornaline, ibid., n° 355 et Sardoine, ibid., 35. Voyez Winkelm., Mon. inéd., 158. Galer. mythol., 167, 834 ; Gal. omer., III, 47. Selon Winkelmann la dernière de ces trois pierres gravées nous montre un des compagnons d'Ulysse ouvrant, par indiscrétion et curiosité, une des outres d'Éole. Toelken est bien plutôt dans le vrai lorsqu'il dit qu'il s'agit d'Ulysse cherchant à refermer l'outre et adressant des reproches à son trop curieux compagnon.

1° Aventure chez les Lestrigons. — (Vers 80.) N'a été jusqu'ici trouvée représentée que sur trois peintures murales découvertes en 1848 à Rome dans la Via Graziosa et décrites par Émile Braun dans l'Archæol. Anzeiger de l'Archæol. Zeitung, 1849, n° 2, p. 27. Nous pensons cependant que ces peintures ne peuvent pas être réellement comptées parmi les représentations héroïques, puisque la représentation de l'événement est au plus haut degré accessoire, et que l'artiste a évidemment et surtout voulu faire un paysage. Au point de vue de la peinture de paysage antique, ces monuments sont très-précieux.

2° Aventure chez Circé. — Bas-relief de l'arche de Cypselus, Paus., V, 19, 2, d'après l'Odyssée, X, 348. — 4 vases : Lecythus de Sicile à figures noires, Braun, Bullet., 1835, p. 30, représentant la scène où Ulysse, que Circé veut métamorphoser, la prévient en la menaçant de sa lance ou de son épée. Lecythus chez Gerhard, Auserl. Vasenb., III, 218. Amphore de Vulci à figures rouges au Musée de Parme, Braun, Bulletin, 1838, p. 27. Annali, 1852, au revers on voit un des compagnons d'Ulysse, au moment où il arrive auprès de Circé ; à côté un chien, qui n'a pas l'air d'être un chien naturel, sur l'avers le désorcellement et la libération des compagnons. Bas-relief du palais Rondanini, Gal. omer., III, 50. Gal. mythol., 174, 635 ; il passe pour un fragment d'une table d'enseignement dans le genre de la table iliaque ; on y voit trois scènes expliquées par des inscriptions : 1° Hermès remet à Ulysse l'herbe Moly ; 2° Ulysse tire l'épée contre Circé ; 3° Désorcellement. Peinture murale dans la casa di Castore e Polluce. Voyez Gall. pompeiana, II, 73. Mus. borbon., X, 57 et Gal. omer., III, 107 est généralement rapportée à Ulysse et à Circé (O. Müller, Handbuch, p. 717). Autre peinture dans Mazois, Ruines de Pompéi, II, 43. Circé cherchant à métamorphoser Ulysse. Ciste étrusque du Musée de Volaterra, Rochette, Mon. inéd., pl. 61, 2. Miroir, Gerhard, Abhandl. über Metallspiegel, note 169 — Pierres gravées. Une seule connue d'Overbeck : Cornaline chez Millin, pierres gravées inédites dans la Galer. mythol., 103, 636. Galer. omer., III, 49. Ulysse avec l'herbe Moly à la main.

CHANT XI. **La Nékyia**, vers 20, fin. (Descente aux enfers). — Il serait facile d'imiter Inghirami et d'énumérer ici un choix varié de scènes représentant le monde des enfers (sans compter les scènes de la vie terrestre des héros et des héroïnes, nommés dans la Nékyia, qui quintupleraient le nombre de celles que nous présente Inghirami dans des tableaux, 82-93). Mais il ne s'agit pas de faire un gros livre d'images pour l'illustration d'Homère et ce que donne Inghirami aux tables 57-58, 80-84, 87-93, n'est qu'une compilation arbitraire et sans critique. Nous exclurons donc toutes les représentations des châtiments infernaux et tout ce qui est fondé sur d'autres sources ; car la plupart des représentations des enfers sont en rapport avec Orphée et le système orphique et le petit nombre qui reste en dehors est de source douteuse et difficile à déterminer, tandis que rien ne prouve qu'il faut les rapporter à la Nékyia de l'Odyssée. Nous ne donnerons donc qu'un petit nombre de monuments, mais certains. La Nékyia de Polygnote à Delphes, Paus., X, 28. En grande partie reposant sur une autre sphère d'idées que celles de l'Odyssée. Le tableau de Nicias le jeune à Athènes (Olymp., 118ᵉ), Nicias ne voulant pas vendre son œuvre à Ptolémée ! qui lui en offrait soixante talents (Plutarque, *suaviter non posse vivi*, Opp., vol. X, p. 469, appelle le tableau Nékyia). Pline dit : *necromantia Homeri*, et au lieu de Ptolémée, dit Attale. Épigramme d'Antipater dans l'Anthologie Palat., IX, 792. — Vases :

308 CLASSE VI.

Cratère de Pisticci, Mon. del. Instit., IV, pl. 19. Welcker, alte Denkmæler, III, pl. 29, excellente représentation. Vase de Nola (Pourtalès). Panofka, Mus. de Pourtalès, pl. 22. — Bas-reliefs au Louvre, Clarac, Mus. de Sculpt., II, 223, Gal. omer., III, 53, Gal. mythol., 175, 637; composition faible et insignifiante; devant une caverne rocheuse qui signifie peut-être l'entrée des enfers, Ulysse est en conversation avec Tiresias; son pied droit posé sur le rocher, le coude appuyé sur le genou et la tête dans la main gauche, la droite tient une épée nue, Tiresias s'appuie sur un sceptre, il est assis sur un siége en forme de trône, sa tête est voilée. Sardonyx (autrefois Dehn), chez Visconti, œuvres diverses, II, p. 285, n° 398. Semblable au bas-relief ci-dessus, Ulysse, l'épée nue tirée contre les ombres; un des pieds posé sur la tête d'un des animaux sacrifiés; travail médiocre, très-semblable: pâte antique jaune de Berlin. Tœlken, IV, 330 (où l'on a vu jusqu'ici Ajax furieux) Ulysse debout un pied posé sur une tête de bélier, l'épée abaissée sur l'ouverture pour chasser l'ombre; attend Tiresias. — Célèbre miroir étrusque, bien des fois reproduit et qui a donné lieu à bien des controverses. Mon. dell' Inst., II, 39. Mus. Gregor., I, 33. Gal. omer., III, 79. Gerhard, etr. Sp., II, 240. Braun, Bullet. 1835, p. 122. Bunsen, ibid., p. 158. Secchi, ibid., 1836, p. 81. Annali, VIII, p. 65. Gerh. et Welcker, ibid. Après tous les débats, aucune explication certaine. — Ulysse (ΥΤΥϹΗΕ Odysseus), l'épée tirée. Hermès infernal (Turms Aitas) amène un jeune homme dormant appuyé sur un bâton, probablement Tiresias (phintial Terasias) bien qu'il soit inexplicable sous cette forme bizarre. Il est possible qu'il s'agisse de la Nekymantie de l'Odyssée mais tout aussi possible qu'il s'agisse de quelque fait mythologique spécialement étrusque. — Pierres gravées qui montrent Ulysse sous la figure que lui attribue Tiresias dans sa prophétie sur ses destinées futures, c'est-à-dire avec une rame. Les pierres gravées ne rendent pas purement les caractères de la scène homérique. — Cornaline chez Tischbein, Hom. nach Anleken, VIII, 1 et Gal. omer., III, 55. Ulysse avec la rame sur l'épaule et un flambeau dans la main, semble s'avancer avec précaution dans l'obscurité. — Onyx, ibid., Ulysse debout contre la rame qu'il a plantée en terre, après avoir rencontré des hommes qui ne connaissent pas la mer et prennent sa rame pour une pelle (selon les prescriptions de Tiresias).

Chant XII. **1° Aventures avec les Sirènes.**—Bien que l'art grec et l'art gréco-romain aient fait d'innombrables représentations de sirènes isolées, soit comme accessoires décoratifs, soit comme symboles et allégories sépulcrales, leur mise en rapport avec l'aventure d'Ulysse est extrêmement rare. On sait que les œuvres du premier âge nous les montrent sous la figure d'oiseaux à tête humaine, plus tard ce sont des jeunes femmes avec des pieds d'oiseaux; dans les monuments étrusques enfin ce sont de vraies femmes couvertes de longs vêtements et jouant des instruments de musique (O. Müller, Handb., § 393, cite les ouvrages qui se rapportent aux sirènes). — Vase, l'unique connu est la célèbre Hydria de Vulci publiée en 1829 (collect. Canino). Mon, dell' Inst., I, pl. 8, Gal. omer., III, 96. De Laglandière, dans Annali, I, 284. Rochette, dans Mon. inéd., p. 378; la représentation est facile à comprendre. Un navire, les voiles carguées; Ulysse attaché au mât et montrant son impatience de l'être; les compagnons font de grands efforts en ramant pour se mettre hors de portée des sirènes figurées en oiseaux à tête de femme. La scène est en général conforme au récit homérique. Mais dans les détails il y a des divergences. Ainsi Homère n'a que deux sirènes; ici il y en a trois, dont l'une est désignée par le nom significatif d'Himeropa (Sehnsuchtsstimme); chez Homère elles sont couchées sur une verte prairie et laissent passer le navire en gardant une attitude indifféremment tranquille. Ici elles sont perchées sur un rocher escarpé et l'une d'elles, désespérée, se précipite dans la mer. L'œil qui figure sur l'avant du navire symbolise une « navigation prudente. » — L'art grec nous fournit une coupe de Vulci (Durand) à bas-reliefs. Musée de Berlin, n° 1646. — Monuments romains. La deuxième des mosaïques au Braccio nuovo du Vatican. Gerhard's Beschreibung Rom's, II, 2, p. 89. Lampe romaine à bas-reliefs. Rochette, Mon. inéd., p. 392, vignette 12. Gal. omer., III, 91. Lampe. Bellori, Luc, III, 11, reproduite dans Tischbein, VIII, 2, et dans Gal. omer., III, 100. Les sirènes elles-mêmes ne sont pas figurées. Ulysse est attaché assis; deux compagnons écoutent (ainsi que lui-même) le chant magique. — Pierre gravée semblable chez Tischbein, VIII, 2. Gal. omer., III, 95. Représentation double: au-dessus trois sirènes, l'une jouant de la cithare, l'autre de la flûte double, la troisième (au milieu) chantant. Au-dessus Ulysse attaché debout au mât; les voiles sont carguées, six rameurs; le pilote sous une sorte de tente. — Cistes nombreuses, où figurent les sirènes, toujours

et sans exception, sous la forme de vraies femmes couvertes de longs vêtements et faisant de la musique; elles sont groupées sur un rocher, tantôt sur la gauche, tantôt sur la droite du tableau. On voit toujours plusieurs compagnons d'Ulysse qui, lui-même, donne des signes d'impatience. Gori, Mus. étr., II, sur la feuille du titre. Tischbein, II, 6; Rochette, pl. 642, de Volterra; Gal. omer., III, 97, 101.

2° **Scylla** (200-259). — Parmi les nombreuses représentations de Scylla que M. Ernest Vinet a réunies (Annali, XV, p. 144-205 et Monumenti dell' Instituto, III, pl. 52, 53) dans un mémoire très-développé sur Glaucus et Scylla, nous devrons faire un choix sévère en nous restreignant à celles qui se rapportent évidemment à la scène décrite par Homère, c'est-à-dire qui nous montrent Scylla ravissant et tuant les compagnons d'Ulysse (Vinet, p. 199-203). —Vases : Jusqu'à ce jour, le sujet tel que nous l'avons restreint n'a été découvert sur aucun vase. On trouve Scylla sur des vases, mais en dehors de toute situation définie; Revue archéol., II, 2, pl. 36. — Sculpture : En fait de sculpture grecque il faut noter le sarcophage que la Gal. omer., III, 102, donne d'après le dessin de Stackelberg, Gräber der Hellenen. La partie inférieure de Scylla se reconnaît à la guirlande de chiens qui l'entourent comme à l'ordinaire, elle tient un des compagnons; plusieurs figures sur le navire, une au gouvernail, Ulysse combattant. — Cyste cinéraire, Gori, Mus. étr., II, tab. 148. Gal. omer., IV, 99. Mon. dell' Inst., 53, n° 5. Le navire est omis. On voit Ulysse combattant Scylla. Celle-ci n'a pas sa ceinture de chiens; en revanche son corps se termine par des serpents repliés enlaçant les compagnons d'Ulysse qu'elle a ravis. Elle assaille Ulysse avec une rame en forme de massue. Ciste dans Dempster Etruria regalis, tab. 80, n° 2. Scylla tient comme arme une torche. — Peinture-Mosaïque, la troisième au Braccio nuovo du Vatican. Gerhard. Beschreibung Roms, II, 2, p. 89. — Peinture murale. Pitture d'Ercolano, III, 21. Mon. dell' Inst., 43, n° 3. Scylla effrayante de sauvagerie; son corps terminé en double queue de poisson, sous laquelle la ceinture de chiens. Les chiens ressemblent moins à de vrais chiens qu'à des chevaux. — Pierres gravées : Cornaline (Nott), dans Impronte gem., I, 93 et Mon. dell' Inst., 52, n° 7. Scylla sous sa forme ordinaire, terminée en queue de serpent et de poisson dont les replis enveloppent un jeune homme que les chiens assaillent; elle-même le frappe avec une rame. Composition et exécution également excellentes. Pierre gravée publiée par Tischbein, fascicule IV, n° 6. On sait que chez Tischbein les pierres gravées sont énormément agrandies et exécutées en manière de bas-reliefs. De là vient que la copie que la Galerie omerica donne ici de la représentation de Tischbein, a tout à fait l'apparence d'une représentation de bas-relief. Du reste la composition correspond très-exactement avec le dessin de Tischbein. — Quelques *Contorniates* offrent d'intéressantes représentations; on sait du reste que le plus grand nombre des représentations de Scylla se trouvent sur des types monétaires. Deux de ces *Contorniates* (de Trajan) conservés au Cabinet des médailles de Paris, sont reproduits dans les monuments de l'Inst., 53, n°s 15 et 16. Ici Scylla a pris des proportions gigantesques : sa double queue de poisson occupe une partie considérable du champ; le corps est comme d'habitude entouré de chiens; dans les flots on voit deux jeunes hommes ravis par le monstre; sur le navire sont trois hommes, le premier est saisi au bras par Scylla, le deuxième combat, le troisième au repos, semble diriger le combat (Ulysse); sur l'un des types Scylla est casquée et a pour arme un trident au lieu d'une rame. Autre, semblable chez Havercamp, de num. contorn., n° 64, reproduit dans la Galer. mythol. (Millin), 172 bis, 638. NB. Sur une pierre gravée publiée d'abord par Buonarotti, Medaglie Antiche (sur la feuille du titre) puis dans Gal omer., III, 103 et Gal. mythol., 172, 639; on a cru reconnaître les adieux d'Ulysse et d'Alcinoüs, mais Overbeck n'admet pas cette interprétation. Comme ses raisons semblent plausibles, il ne nous reste à rapporter aucun monument à cette scène.

CHANT XIII. **Aventures d'Ulysse depuis son retour dans Ithaque.** *Ulysse en mendiant* (vers 395-400 et 425-436). — Nous n'avons à citer que des pierres gravées. On ne peut pas dire qu'elles se rapportent expressément aux vers ci-dessus indiqués du chant treizième, car Ulysse apparaît aussi comme mendiant dans les chants suivants (par exemple, Odyssée, XV, 30). Mais comme aucune des pierres gravées ne donne une situation définie, un détail précis du rôle joué sous son déguisement, il serait hasardé de les rapporter aux passages des chants suivants; il vaut mieux les rapporter aux vers qui racontent comment le héros s'est trouvé transformé en mendiant par la volonté d'Athéné. Il faut noter que dans ces

40

pierres gravées qui d'ailleurs n'ont rien de remarquable, les artistes font deviner sous les haillons du mendiant la statue idéale du héros, tandis que dans le poëme Ulysse devient absolument méconnaissable pour les siens aussi bien que pour les prétendants. — Onyx (possesseur inconnu) dans Gal. omer., III, 109. Ulysse coiffé du piléus, porte sur l'épaule son sac de mendiant qui couvre mal une épée qu'il doit cacher ; il s'appuie sur un bâton, la jambe gauche est repliée sur la droite ; le bras est levé comme pour accompagner du geste la parole. Il est possible qu'on doit se le figurer parlant à Eumée ou aux prétendants. Pierre gravée chez Tischbein, fascicule VIII, n° 6. Ulysse porte le piléus, un chiton avec ceinture, un petit manteau pendant sur le bras gauche. Les deux mains sont appuyées sur son bâton, la tête un peu levée, la bouche ouverte, vraie attitude de mendiant, mais difficile à rattacher à aucune situation déterminée ; le rapport que propose Schorn dans ses annotations à Tischbein, p. 37, est tout à fait impossible.

Chant XVI. 1° **Ulysse accueilli chez les bergers** (vers 74 et suivants, et vers 110 et suivants). — Pour tout monument une seule pierre gravée diversement interprétée. L'opinion la plus probable est qu'il s'agit de l'hospitalité qu'Ulysse reçoit chez Eumée.— Sardonyx, camée à Vienne chez Tischbein, Heft, VIII, 8, chez Eckhel, Choix de pierres gravées, pl. 37, 2 ; Gal. omer., III, 108. Tischbein, p. 44 et Inghirami songent à un des festins des prétendants, observé par Ulysse ; mais comment expliquer qu'on lui offre du vin ? Schorn (Tischbein, p. 49) fait erreur aussi en pensant au repas chez Laërte ; le vrai sens indiqué par O. Müller, Handbuch, p. 717, devient évident pour peu qu'on sache tenir compte de la manière indépendante et libre dont l'artiste a reproduit les données du poëte. Si l'artiste avait reproduit trait pour trait les indications du poëme, on ne peut nier qu'il n'eût produit un charmant tableau ; mais en interprétant librement il a produit une œuvre plus importante. Le fidèle porcher à genou devant Ulysse, tient une outre et verse du vin dans une coupe, tandis qu'un de ses compagnons dépouille un bélier ; un autre est assis tenant un jeune cochon tué. Ulysse encore revêtu en mendiant mais reconnaissable au piléus, semble suivre avec attention les mouvements des bergers et cependant toute son attitude calme et méditative laisse entrevoir que son esprit est préoccupé du plan qu'il forme pour tirer vengeance des prétendants. Cet avenir prochain auquel il songe est symbolisé par le bouclier et l'épée qui reposent à côté de lui et rappellent la forme toute différente sous laquelle le héros se révèlera bientôt. Cette intention d'indiquer l'avenir explique aussi la présence d'Athéné, la protectrice du héros qui l'assistera dans sa vengeance, comme maintenant elle le fait reconnaître de ses fidèles serviteurs. Inghirami, p. 308, parle d'un bas-relief de la villa Albani qui offre une conception de tout point analogue. Il est reproduit dans Fea, Storia del disegno, I, p. 239.

Chant XVII. **Ulysse et son chien Argus** (vers 291-326). — La touchante histoire du fidèle chien d'Ulysse, gisant, vieux et abandonné, sur un fumier et reconnaissant son maître, puis mourant après avoir manifesté sa joie, a été représentée sur des pierres gravées et sur des monnaies de la *Gens Mamilia*. Mais ces représentations traitent le sujet avec tant de liberté, que souvent il serait difficile de l'y reconnaître, si d'une part il n'était tout à fait invraisemblable que les artistes anciens se fussent proposé de représenter un mendiant quelconque avec son chien à la façon de nos modernes tableaux de genre et si d'autre part les monnaies de la Gens Mamilia ne prouvaient pas manifestement qu'on avait en vue la scène racontée par l'Odyssée. En effet les Mamilius faisaient remonter leur race à Télégonus fils d'Ulysse et de Circé et avaient choisi le type en question, comme symbole de l'heureux retour de leur ancêtre, voyez Eckhel, D. N., vol. II, p. 242. Tout nous porte à croire que les pierres gravées qui offrent des représentations analogues se rapportent également à Ulysse et à son chien. Les pierres gravées sont assez nombreuses. Tischbein en donne trois (Heft VIII, pl. 3-5), la première d'après Paciaudi, Monum. peloponnes., p. 139, les deux autres d'après des empreintes sur plâtre. — Cornaline à Berlin, Tœlken, IV, 390, chez Tischbein, pl. 3. Gal. omer., III, 111 ; Galer. mythol., 167, 640. Ulysse coiffé du piléus ; ses mains reposent croisées sur son bâton ; il regarde avec émotion son chien qu'on voit sortir d'une construction bizarre en forme de tour et lever la tête et la patte gauche vers son maître. Tischbein et Schorn, annot. de Tischbein, p. 32, pensent que la construction en question rappelle, par la forme, l'espèce de cabane ou de guérite en branchage qui, aujourd'hui encore dans les contrées méridionales,

CLASSE VI. 311

sert d'abri aux bergers et à leurs chiens. Overbeck pense qu'il y a tout autant de raison pour croire qu'il s'agit de la porte du palais sous laquelle le chien de garde a sa place naturelle. Pierre gravée de Tischbein, tab. 4 et 5 et Gal. omer., III, 110. Trois pierres qui ne donnent absolument rien qu'un mendiant et son chien. Dans la seconde Ulysse est reconnaissable au piléus. Autres pierres gravées chez Raspe, 9560-63 et 9566. Pierre gravée chez Tischbein, tab. 6 et reprod. Gal. omer., III, 119. Ulysse avec son chien comme ci-dessus, mais en plus deux bergers qui se parlent, ce qui peut très-bien se rapporter à la conversation avec Menœtius, Odyss., XX, vers 169. Le type monétaire de la Gens Mamilia est reproduit en un exemplaire dans Galerie mythologique, 167, 641.

CHANT XIX. **1°** **Le pédiluve et Euryclée** (vers 385 et 567-480). — Autre scène touchante, Euryclée, la vieille nourrice, en lavant les pieds à Ulysse, reconnaît son maître au signe qu'il porte à la jambe (marque d'une blessure que lui avait faite un sanglier); elle veut courir annoncer sa découverte à Pénélope, mais Ulysse l'en empêche. Nous avons des représentations de ce sujet sur des bas-reliefs et des pierres gravées. — Bas-reliefs. Un certain nombre au Mus. Kircher, au Musée Britannique, au Cab. des Antiques de la Bibl. nat. à Paris. Millin, Mon. inéd., II, pl. 40, Galer. omer., III, 17, Pénélope. Millin, pl. 41, Gal. omer., III, 118. Ulysse, Gal. omer., III, 116. — Pierres gravées. Pâte d'Émeraude à Berlin, Tœlken, IV, 391 ; Groupe d'Ulysse et d'Euryclée, semblable à celui des bas-reliefs ; mais derrière la nourrice on voit aussi Pénélope (qui selon le poëte est présente dans la salle) levant les bras au ciel en attitude de prière. Pâte brune antique, ibid., 392. Ulysse et Euryclée seuls.

2° **Pénélope**. — Bas-relief, Mus. Kircher, Thiersch Epochen, 2ᵉ édit., p. 430, n° 4. Statue au Musée Pio Clem. Rochette, Mon. inéd., pl. 32, 1. Müller, Handbuch, § 96, note 12 (Pénélope et non pas Electre).

3° **Pénélope et Ulysse** (vers 53, 1ʳᵉ conversation). — Peinture murale, Gell's new pompeina, pl. 15 et Gal. omer., III, 127. Ulysse est surtout caractérisé comme mendiant par le bâton noueux qu'il porte. — Cornaline vieux style de M^me Mertens-Schafhausen (Overbeck, 33 (14) ; Ulysse couvert d'une peau d'animal, coiffé du piléus, est assis ; Pénélope debout à côté de lui. Pâte antique à Berlin, Tœlken, IV, 386 (où l'on a vu à tort Ulysse et Calypso, le siège sur lequel Ulysse est assis, montre clairement que le lieu de la scène n'est pas le rivage de la mer comme chez Calypso).

CHANTS XXI et XXII. **1°** **Ulysse avec l'arc et mort des prétendants** (XXI, vers 393, XXII, vers 5). — En fait de monuments il n'y a que des pierres gravées et des cistes étrusques. On n'a pu constater ce sujet avec certitude sur aucun autre genre de monuments. Ulysse saisissant et examinant l'arc : Cornaline scarabée vieux style (possesseur inconnu) dans Gal. omer., III, 123. Ulysse coiffé du piléus, occupé à fixer la corde de son arc. Pâte antique (Townley). Raspe, 9571. Ulysse avec l'épée et l'arc. Calcédoine (de M^me Mertens-Schafhausen) publiée par Urlichs dans le programme de l'Anniversaire Winkelmann à Bonn, 1846, n° 6, p. 8. Semblable à la précédente et tout aussi peu certaine. On peut en dire autant d'un certain nombre de pierres et de pâtes qui n'offrent pas de signes caractéristiques évidents. De même on croit reconnaître le combat d'Ulysse avec les prétendants dans un nombre de pierres gravées si peu caractérisées, qu'on pourrait avec tout autant de raison les rapporter à n'importe quel autre combat. Par exemple : Pierres gravées de Stosch, Winkelmann, III, 364. Pâte antique à Berlin, Tœlken, II, 156, rapportée à Iliade, IV, 499. Mais autant l'interprétation des pierres gravées est incertaine, autant celle des monuments étrusques est évidente. La mort des prétendants est assez fréquemment représentée sur des cistes étrusques, et cela ne peut étonner, si nous nous rappelons combien les Étrusques aiment à traiter ces sortes de sujets (carnage, mort d'un grand nombre de personnes) sur leurs cistes cinéraires. Ciste, fragment, Museo Guarnacci à Volterra, Gal. omer., III, 123 ; deux prétendants et les fragments d'un, couchés sur une klisia ; Ulysse en mendiant et coiffé du piléus tire une flèche. Ciste, fragment, Gori, Mus. étr. et Gal. omer., III, 124. Les prétendants sur un klisia et Ulysse avec l'arc. Ciste de Chiusi, Gal. omer., III, 125 ; une idole sur une stèle, Melantho l'embrasse de ses bras (vers 362) ; cinq prétendants sur une klisia.

En résumé, c'est un fait curieux à noter que les représentations de ce cycle manquent presque totalement sur les vases et, en général, sur les monuments archaïques, et que la somme de ce qui existe est peu considérable. Cela prouve assez de quelle façon prépondérante les poëmes vraiment nationaux qui retracent les combats autour de Troie et la ruine de cette ville ont inspiré la production artistique de la belle époque, tandis que l'Odyssée, à nos yeux un vrai chef-d'œuvre, n'est pas arrivée à exercer une influence aussi générale sur l'esprit des Grecs.

Pour clore la série des cycles, nous ne ferons que nommer la **Télégonie**, la plus faible des épopées, toute pénétrée d'influences particulières, locales, généalogiques, et qui est à peu près restée sans action sur l'art qui, comme nous venons de le voir ci-dessus, a exclusivement cherché des inspirations dans la vivante et véritable poésie nationale. *Source* : Télégonie, épopée en deux livres d'Eugamemnon de Cyrène, 53me olympiade (voir les extraits chez Proclus, Chrestomathie). Télégonus, fils d'Ulysse et de Circé, est parti à la recherche de son père et le tue sans le connaître dans Ithaque; il épouse Pénélope, et Télémaque épouse Circé qui les rend immortels. Tragédies de Sophocle, Apollodore, Chérémon, Lycophron-Pacuvius. Les tragédies inspirées par la Télégonie ont toutes pour sujet la mort d'Ulysse. Selon Aeschyle dans les Psychagog., Tirésias prédit à Ulysse qu'il mourra par le dard d'une raie qu'un vautour laissera tomber sur sa tête avec ses excréments. Selon l'épopée ce dard de raie forme la pointe de la lance de Telegonus (Ulysses Akanthoplex). Un vase chez Inghirami, Vasi fittili, II, 167.

NOTES DÉTACHÉES

1° Annali dell'Instituto, t. XLVII (1875), p. 293. — Les Aventures de voyage d'Ulysse ne sont pas au nombre des sujets choisis de préférence par les artistes de l'époque antique. Sauf la fable de Polyphème qui, en tout temps, a joui d'une grande faveur, les autres scènes de l'Odyssée sont très-rarement représentées sur les monuments antérieurs au 3me siècle. En revanche, l'art gréco-italique a été plus productif, et le sol de l'Italie a conservé un grand nombre de bas-reliefs, terres cuites, lampes, cistes cinéraires et un certain nombre de miroirs, qui retracent, non pas toutes les aventures d'Ulysse, mais (à l'exception de celle avec Polyphème) seulement celles qui se passent sur les rivages de l'Italie méridionale, savoir : Circé, Tiresias, Sirènes, Scylla. Il faut cependant encore noter Ulysse et son chien Argus.

2° Darstellungen des troischen Sagenkreises auf etrurischen Aschenkisten und nach den poetischen Quellen untersucht von Dr Fr. Sehlie, mit einem Vorwort von Heinrich Brunn. Stuttgard, 1868. — Préface de Brunn : Les figurations représentées sur les cistes cinéraires étrusques ne peuvent sans doute prétendre à une haute valeur artistique, mais au point de vue de leur contenu elles méritent d'être étudiées au même degré que celles que portent les miroirs. Gori et Dempter dans le siècle passé ont écrit sur ce sujet des pages qui ne méritent aucune confiance. — Micali s'est borné à quelques études de détail. — Inghirami dans les Monumenti etruschi ne considère qu'un choix des Cistes de Volterra dans le Museo Chiusino, seulement une partie des sarcophages de Chiusi. — Évidemment il fallait procéder à une révision aussi complète que possible de tous les monuments existants avant de s'occuper d'une méthode d'interprétation. — L'Instituto archeologico provoqua la formation d'un recueil complet. Bartolomeo Bartoccini fit des dessins nouveaux soigneusement comparés avec les anciens. Recueil de plus de deux mille dessins. On décida qu'on se bornerait d'abord aux représentations relatives au Cycle troyen, vers 200 sur 100 tables. La rédaction du texte fut confiée au docteur Fr. Schlie élève de Brunn. 1° Description faite selon les règles de l'archéologie moderne. 2° Interprétation fondée sur les traditions littéraires et la comparaison des monuments de toutes les branches de l'art. 3° Discerner les sources spéciales poétiques auxquelles se ramènent les figurations,

suivant en cela le principe posé par Welcker (Kleine Schriften, III, 348) que les représentations de l'art reproduisent le contenu des Mythes tels qu'ils sont conçus dans tel ou tel genre littéraire, ou formulés par tel ou tel poëte spécial.

I. CYCLE DES CYPRIES. 1° *Reconnaissance de Pâris.* — *Note* : Les Cypries sont la source épique la plus riche de toutes pour l'art et la poésie. — Les premières scènes des célèbres Cypries de Stasinus : Lutte amoureuse et noces de Thétis et de Pélée, et Jugement de Pâris, figurent extrêmement souvent dans certains genres de monuments, surtout sur les vases, mais jamais sur les cistes. — La scène suivante : Reconnaissance et réadmission de Pâris dans sa famille et représentation dans un riche et brillant groupe de cistes (Uhden, Abhandlungen der Berl. Acad. 1828, p. 234). Cette scène initiale de la grande légende troyenne n'a jusqu'ici été trouvée représentée que sur des cistes et miroirs étrusques. Les sources poétiques sont rares, la meilleure Hygin (édition Bunte, p. 91). — Pâris jeune portant la coiffure phrygienne en tenue de berger vient de vaincre dans la lutte les fils du roi ; ces derniers irrités et jaloux le poursuivent, et il cherche refuge près de l'autel de Zeus ἑρκεῖος, tenant la palme de Victoire dans la main gauche, l'épée dans la droite. Au premier plan une figure féminine tantôt ailée tantôt sans ailes, évidemment sa protectrice, diffère complétement des démons féminins si fréquemment représentés sur les cistes étrusques et ressemble de tout point au type praxitélien d'Aphrodite. L'attribut des ailes, si aimé des Étrusques, ne s'oppose point à cette interprétation ; car on voit aussi sur les miroirs d'autres divinités : Minerve, Thétis, Eileitheia figurées avec des ailes. En tout cas ce n'est pas une figure allégorique comme le veut Jahn, ni une *pronoia* ou une victoire (Uhden et Rochette). — Les agresseurs sont trois frères de Pâris : Deïphobus, Helenus, Polites et une femme armée d'une hache : C'est Cassandre qui fut toujours hostile à Pâris.

2° *Enlèvement d'Hélène.* — Seize cistes de Volterre, toutes ont la même conception : embarquement de Pâris et Hélène pour Troie. Hélène a l'expression d'une coquetterie pudique, ne résiste qu'à moitié. Pâris, expression triomphante.

3° *Télèphe et le camp des Grecs.* — Selon Hygin, fab. 101, dix-huit cistes de Volterre.

4° *Sacrifice d'Iphigénie.* — Évidemment, selon les Cypries, car Homère n'en parle pas. Outre Iphigénie et sa protectrice Artémis, on ne voit figurer qu'Agamemnon, Calchas et Achille. Clytemnestre n'est mentionnée ni dans l'Agamemnon d'Eschyle, vers 224, ni dans Lucrèce, I, 82-102. Les cistes qui ont cette représentation, sont surtout de Pérouse.

5° *Troïlus.* — Trente-six cistes. C'est donc ici un sujet favori comme il l'est du reste sur tous les autres monuments. Welker, Jahn, Gerhard, Braun et autres se sont beaucoup occupés de cette légende (Achille saisit aux cheveux Troïlus qu'il vient d'atteindre par derrière et s'apprête à le tuer. Troïlus n'a pas deux chevaux comme sur les autres monuments, mais un seul). Cette légende s'est propagée jusque dans le moyen âge, Heyne et Æn. II de auctoribus rerum trojanarum. Henricus Brunswicensis. Très-nombreux vases archaïques. La mort de Troïlus est considérée comme cause, et l'amour d'Achille pour Polyxène comme l'occasion de la mort de ce dernier. Les cistes ne montrent pas Achille près de la fontaine, mais seulement pendant la poursuite et au moment où il arrache Troïlus du cheval. Les vases archaïques représentant la lutte pour le cadavre de Troïlus, se rattachent à l'épopée ; la tragédie n'a aucune influence directe sur ces représentations.

II. ILIADE. — 1° *Le combat singulier de Pâris et de Ménélas et la rupture du serment* sont rarement représentés sur les monuments antiques. Table iliaque, Overbeck, Heroengallerie, p. 377, n° 4 : Aphrodite sauve son favori dans le combat.

2° *Sacrifice des prisonniers troyens à l'occasion des funérailles de Patrocle.* — Peinture murale à Volterra, Mon. dell'Inst., VI, 31 ; Annali, 1859, p. 353.

III. ÉTHIOPIDE. — 1° *Amazones.* — Il est surprenant que les scènes de cette lugubre épopée dont la poésie grandiose a eu son reflet dans quelques-unes des œuvres les plus parfaites de l'art, soient aussi rarement représentées sur les cistes étrusques qu'elles soient à peine indiquées dans l'Iliade (il s'agit de Penthésilée, Memnon, Achille). On ne trouve, en effet, que trois cistes à nommer. Welcker, über die Bedeutung der Amazonen für die Kunst Epischer Cyclus, II, p. 200, dit qu'Arctinus est le véritable introducteur des Amazones en poésie.

2° *L'enlèvement du cadavre d'Antilochus.*
3° *Le combat pour le cadavre d'Achille* sont représentés sur un certain nombre de cistes.

IV. PETITE ILIADE ET ILIONPERSIS, à propos de la *visite d'Ulysse et de Néoptolème auprès de Philoctète à Lemnos*. — La présence d'Ulysse à Lemnos et l'emploi de la ruse sur Philoctète sont une innovation introduite par la tragédie grecque. Ni l'Iliade ni la petite Iliade ne parlent d'Ulysse à Scyros pour y chercher Néoptolème et de Diomède à Lemnos. Pindare et Bacchylide ne parlent pas non plus d'Ulysse à Lemnos.

V. ORESTIE. — Répugnance de l'art archaïque pour la représentation de l'acte parricide d'Oreste, tuant sa mère, mais l'art romain est moins délicat.

VI. ODYSSÉE. — Les Sirènes sous figures de femmes longuement vêtues, un voile pendant par derrière, tenant une flûte, syrinx ou lyre figurent sur toutes les cistes. Il est surprenant qu'on y trouve les scènes comiques qui se passent chez Circé, par suite peut-être d'une conception particulière aux Étrusques. Du reste les tombeaux affectionnent les scènes lugubres, telles que le meurtre des prétendants, etc.

3° Miroir étrusque, E. Gerhard, Troïsche Heldensagen, 1865. — Important à consulter, surtout à cause de l'exactitude des reproductions.

4° Griechische Mythologie von Preller, zweiter Band, die Heroen, 3me édit., von E. Plew, Berlin 1875. — On pourra consulter, au point de vue mythologique, l'ouvrage dont nous venons de donner le titre; en faire l'analyse nous entraînerait trop loin, nous y renvoyons les curieux, notant cependant que la saine et la profonde critique du savant allemand élucide d'une manière frappante l'enchaînement et le développement de ces mythes.

5° La mythologie dans l'art ancien et moderne, par René Menard, Paris 1877. — Contient, au point de vue artistique et vulgarisateur, exposé avec ce style simple et élégant qui est propre à l'auteur, l'indication de la plupart des monuments, leur illustration et l'histoire poétique des cycles troyens. La lecture de ce travail pourra servir d'utile introduction à une étude plus approfondie du sujet, basée sur les autres ouvrages que nous avons extraits et analysés plus haut.

PLANCHE LXVIII

CYCLES CYPRIEN, DE L'ÉTHIOPIDE ET DE L'ILIADE

Fig. 1. (2654). Cornaline brûlée. L. 17. H. 20. Style grec. Intaille.
Amour conseille à Pâris d'emmener Hélène. Pâris est debout, la clamys sur l'épaule; il est appuyé sur son long bâton de berger, sa tête est couverte du pétase; Hélène est assise sur un rocher ou tronc d'arbre, elle a le bas du corps drapé, l'Amour, en l'air, parle à Pâris.

<small>Cycle Cyprien.</small>

Fig. 2 (2655). Hyacinthe. L. 10. H. 13. Style grec. Intaille. Pâte.
Achille enfant confié au centaure Chiron qui le porte dans ses bras et penche sa tête vers lui.

<small>Cycle Cyprien.
Galleria Omerica di Francesco Inghirami, Fiesole, 1831, pl. XII. Margelle en marbre d'un puits dans le Musée du Capitole.</small>

Fig. 3 (2656). Topaze. L. 8. H. 10. Style grec. Intaille. Pâte.
Corps d'Achille mort porté par Ajax ou Ulysse.

<small>Cycle de l'Éthiopide.
Gall. omer. F. Inghir., pl. XIII, analogue; Ajax est sur le point de lever le corps de terre, tandis que dans le lointain, on voit un homme qui s'en va.
Odelli, Imp. Gemm. n° 4646, pareille; comparer, en outre, avec les n°s 4531 à 4537 inclusivement. — Centurie 6, n° 45, Ulysse est représenté casqué.
Comparer avec Gerhard. Miroirs étrusques, vol. II, pl. CCXXXI; Ajax est à genoux, sur le point de se relever, et le corps d'Achille renversé sur son épaule gauche.
Novus thes. gem. vet., vol. III, pl. XVII, de plus la flèche au talon d'Achille.</small>

Fig. 4 (2650). Sardoine. L. 11, H. 13. Style grec. Intaille. Pâte.
Priam, vêtu de la tunique courte à manches liée autour du corps, portant des braies et coiffé du bonnet phrygien, est assis sur une colonne renversée, figurant les ruines de Troie.

<small>Cycle de l'Iliade.
Gall. omer. F. Inghir., pl. XIV, analogue.
Mus. fior. Gori, vol. II, pl. XXX.</small>

Fig. 5 (2661). Topaze verte. L. 8. H. 11. Style grec. Intaille. Pâte.
Achille, désolé du départ de Briséis, est assis solitaire sur la plage. Son bouclier est devant lui.

<small>Cycle de l'Iliade, liv. I, vers 360.</small>

Fig. 6 (2663). Jaspe noir. L. 10. H. 9. Style grec. Intaille. Pâte.
Même sujet que la figure précédente.

<small>Cycle de l'Iliade, liv. I, vers 360.
Mus. fior., vol. II, pl. XXV, fig. 3.
Gall. Omer. F. Inghir, pl. XXXIV.
Odelli, Imp. Gem., n° 4335, 4336, analogues.
Centurie 1, n° 73, (collection Demidoff), pareille.
Winckelmann, op. comp., pl. CXXXIII, n° 304.
Comparer catal. Stosch, cl. III, n° 214, cité par Tœlken, cat. Berlin, cl. IV, sect. III.
Nov. thes. gem. vet., vol. III, pl. IX.</small>

Fig. 7 (2660) Onyx. L. 8. H. 12. Style grec. Intaille. Pâte.
Briséis (?) assise et appuyée à une colonne, sur le point d'être emmenée par les hérauts, pour être séparée d'Achille; elle paraît pleurer.

<small>Cycle de l'Iliade, liv. I, vers 330.
Gall. omer. Inghir., pl. XXXI; sur cette gemme on voit de nombreuses figures, parmi lesquelles Briséis se retourne en pleurant.</small>

Fig. 8 (2665). Sardoine. L. 10. H. 11. Style grec. Intaille. Pâte.
Achille debout, tournant le dos à ses armes, arrangées en trophée, s'appuie la tête sur une main qu'il soutient de l'autre bras. Il paraît pleurer.

<small>Cycle de l'Iliade, liv. I. vers 330.
Gall. omer. Inghir., pl. XXXI. Gemme avec diverses figures, au centre Achille assis et pleurant.</small>

Fig. 9 (2668). Topaze. L. 11. H. 14. Style grec-archaïque. Intaille. Pâte.
Minerve descendue du ciel, à l'instigation de Junon, conseille à Ulysse, armé pour le combat, d'empêcher les Grecs d'abandonner le siège de Troie.

<small>Cycle de l'Iliade, liv. II, vers 168.
Gall. omer. Inghir., pl. XXXIII.</small>

Fig. 10 (2668ª). Hyacinthe. L. 8. H. 12. Style grec. Intaille. Pâte. Pâris vaincu en combat singulier avec Ménélas.

Cycle de l'Iliade, liv. III, vers 145.
Gall. omer. Inghir., pl. XXXXV, table iliaque de Vérone.

Fig. 11 (2670). Hyacinthe. L. 8. H. 12. Style grec. Intaille. Pâte. Vénus enlève Pâris aux coups de Ménélas et le ramène à Troie.

Cycle de l'Iliade, liv. III, vers 145.
Gall. omer. Inghir., pl. LV, table iliaque de Vérone.

Fig. 12 (2671). Sardoine. L. 10. H. 11. Style grec. Intaille. Pâte. Ménélas blessé secouru par les Grecs avant l'arrivée de Machaon, envoyé par Agamemnon au secours de son frère.

Cycle de l'Iliade, liv. IV, vers 133.
Gall. omer. Inghir., pl. LXIV, analogue.

PLANCHE LXIX

CYCLES DE L'ILION PERSIS ET DE L'ILIADE. SUJETS DOUTEUX.

Fig. 1 (2772). Hyacinthe. L. 12. H. 9. Style grec. Intaille. Pâte.
Eurypylus atteint Hypsénore fuyant (?).

<small>Les figures de 1 à 5 inclusivement ne présentent aucun caractère distinctif arrêté et Overbeck a raison de les classer comme douteux, tandis qu'Inghirami leur assigne, sans trop de raison, une place certaine dans l'illustration de l'Iliade.
Gall. omer. Inghir., pl. LXVIII, pareille. Iliade, liv. V, vers. 76 à 80.
Odelli, Imp. Gem. n° 4619, pareille, décrite comme une lutte pour la main de Cassandre.</small>

Fig. 2 (2673). Cornaline. L. 11. H. 11. Style étrusque. Intaille.
Diomède lançant une pierre à Ænée (?) (fragment de scarabée).

<small>Gall. omer. Inghir., pl. LXIX. Il., liv. V, vers 305.
Odelli, Imp. Gem., n° 4739, le guerrier est figuré casqué ; le sujet est le même, de style plus moderne et d'un mouvement plus naturel. N° 4750, égal.</small>

Fig. 3 (2677). Sardoine. L. 9. H. 12. Style grec. Intaille. Pâte.
Ænée blessé(?); il porte la lance, le casque et le bouclier.

<small>Gall. omer. Inghir., pl. LXX, analogue; Il., liv. V, vers 309.
Odelli, Imp. Gem., n° 4525, analogue.</small>

Fig. 4 (2676). Topaze. L. 9. H. 11. Style grec. Intaille. Pâte.
Ænée (?) tombé sur les genoux, blessé par la pierre que lui a lancée Diomède; Ænée est armé du glaive et de la lance; il porte cuirasse et bouclier.

Fig. 5 (2680).
Sujet analogue (fragment); le héros est casqué et sa cuirasse est ornée par étages; en haut, des guerriers qui partent pour le combat, encouragés par une déesse assise; en dessous une figure à demi couchée et qui paraît être Prométhée enchaîné et dévoré par le vautour.

Fig. 6 (2681). Agate. L. 7. H. 9. Style grec-archaïque. Intaille.

Diomède reconnaît Glaucus et renouvelle avec lui les liens de l'hospitalité; ils se donnent la main.

<small>Cycle de l'Iliade, liv. VI, vers 196.</small>

Fig. 7 (2682). Sardoine. L. 9. H. 12. Style grec-archaïque. Intaille. Pâte.

Même sujet; ils s'embrassent.

<small>Cycle de l'Iliade, liv. VI, vers 196.
Gall. omer. Inghir., pl. LXXXV.
Odelli, Imp. Gem., n° 4394, pareille.</small>

Fig. 8 (2683). Cristal. L. 24. H. 31. Style grec. Intaille. Pâte.

Théano, fille de Cisséus, priant Pallas pour le succès des armes troyennes.

<small>Cycle de l'Ilion persis.
Gall. omer. Inghir., pl. LXXXVIII, sardoine du cabinet impérial de Russie (liv. VI, vers. 293).
Odelli, Imp. Gem., n° 4631, analogue; donnée pour Cassandre assise sur un rocher; elle pleure la destruction de Troie devant l'autel de Pallas.</small>

Fig. 9 (2686). Grenat. L. 8. H. 12. Style grec-archaïque. Intaille. Pâte.

Théano ajustant la statue de Pallas pour les matrones qui doivent venir la prier afin d'obtenir de la déesse le succès des armes troyennes.

<small>Cycle de l'Ilion persis.
Mus. flor., vol. II, pl. XXXI, fig. 3, analogue.
Nov. Thes. Gem. vet., vol. III, pl. XLVII, analogue.</small>

Fig. 10 (2687). Hyacinthe. L. 11. H. 8. Style grec-archaïque. Intaille. Pâte.

Cassandre réfugiée au pied de l'autel de Pallas dont elle embrasse la vue; elle tend un bras vers son ravisseur pour implorer sa grâce. Ajax la prend par les cheveux et la menace de son glaive court. Pallas est figurée par son bouclier qui couvre la suppliante.

<small>Cycle de l'Ilion persis.
Gall. omer. Inghir., pl. III (table iliaque).
Odelli, Imp. Gem., n° 4624, analogue, la statue de Pallas est sur l'autel.</small>

Centurie, 6, n° 44, analogue, le héros est casqué (collection Kistner).
Winkelmann, cat. Stosch, classe III, n° 334, analogue.
Comparer Mus. Woasley., partie 6, pl. XXIII.
Nov. thes. Gem. vet., vol. III, pl. XXV.

Fig. 11 (2689). Calcédoine rubanée. L. 8. H. 11. Style grec. Intaille. Pâte.

Ulysse et les deux Ajax (?) ou bien Ménélas et Nestor marchant au combat.

Cycle de l'Iliade, liv. VII.
Nov. thes. Gem. vet., vol. III, pl. LXIII, analogue, mais retournés les trois guerriers casqués.
Odelli, Imp. Gem., n° 5648 et 5649, analogues, données pour les trois Horaces.

Fig. 12 (2691). Topaze. L. 11. H. 9. Style grec. Intaille. Pâte.

Thalthybius et Idéus, les hérauts, séparent Ajax et Hector, qui ont épuisé tous les modes de combat.

Cycle de l'Iliade, liv. VII, vers 276.
Gall. omer. Inghir., pl. XCIV, peinture de vases.

PLANCHE LXX

CYCLES DE L'ILIADE ET DE L'ILION PERSIS.

Fig. 1 (2692). Cristal. L. 13. H. 17. Style grec. Intaille. Pâte.

Achille Citharède. Achille est représenté assis sur des rochers qui figurent le bord de la mer; devant lui, son glaive dans le fourreau est appendu à une branche d'arbre; à ses pieds on voit son bouclier orné d'une tête de Méduse entourée de biges lancés; derrière lui est figuré son casque et il joue de la lyre.

<small>Cycle de l'Iliade, liv. IX, vers 186.
Gall. omer. Inghir., pl. XCIX, Gem., Mus. de Paris.
Odelli, Impr. Gem., n° 4339, égal, n° 4338 analogue et n° 4231, donné pour Orphée.
Cab. Stosch, gr. p. B. Picard, pl. XLVII, pareil à pl. XLVIII, analogue.
Comte de Caylus, P. gr. c. d. roi, n° 2692, retourné, pareil.</small>

Fig. 2 (2693). Onyx à bandes. L. 9. H. 11. Style grec. Intaille. Pâte.

Achille Citharède, analogue au précédent; les rochers ont moins d'importance que dans l'intaille précédente, et la tête de Méduse, qui orne son bouclier, a un caractère plus archaïque.

<small>Cycle de l'Iliade, liv. IX, vers 186.</small>

Fig. 3 (2694). Nicolo. L. 9. H. 10. Style grec. Intaille. Pâte.

Achille Citharède avec son bouclier devant lui; une de ses mains tient la lyre qui repose sur ses genoux, l'autre est appuyée sur son siége.

<small>Cycle de l'Iliade, liv. IX, vers 186.
Mariette, pl. XII analogue, mais avec l'arc et le carquois, ce qui le désigne plus particulièrement comme Apollon Citharède.</small>

Fig. 4 (2695). Sardonyx. L. 8. H. 11. Style grec-archaïque.
Dolon surpris par Diomède et Ulysse.

<small>Cycle de l'Ilion persis d'après Welker qui y reconnait plutôt l'enlèvement du Palladium.
Gall. omer. Inghir., pl. CV, d'après un vase italo-grec (Iliade, liv. X, vers 358) et pl. CVII.
Odelli, Imp. Gem., n°s 4371 pareil, 4369 et 4370 analogues.
Centurie I, n° 80, pareil (collection Gerhard).</small>

Fig. 5 (2696). Onyx à bandes. L. 10. H. 15. Style grec. Intaille. Pâte.

Agamemnon coupe la tête d'Ippolicus pour la lancer dans la mêlée des guerriers.

<small>Cycle de l'Iliade, liv. XI, vers 147.
Gall. omer. Inghir., pl. CXVI d'après une pâte antique.
Odelli, Imp. Gem., n° 4688, très-analogue, n° 4680, donné pour Diomède qui observe la tête de Dolon; n° 4372, égal; n°° 4373, 4374, 4376 à 4378, bien analogues; n°° 4379 à 4381 sujets analogues.
Centurie I, n° 81, pareil (coll. Vescovati).
Winkelmann, cat. Stosch, cl. III, n° 223, même explication qu'Odelli au n° 4680, ou encore notre explication.
Tœlken, Cat. Mus. Berl., expliqué comme représentant Ajax qui tient en main la tête d'Imbrios, sur le corps duquel il appuie le pied, cl. IV, sect. III, n°° 334 et 445.
Nov. Thes. Gem. vet., vol. III, pl. XXIII, analogue.</small>

Fig. 6 (2697). Topaze. L. 12. H. 8. Style grec. Intaille. Pâte.

Machaon blessé est relevé par les soldats grecs pour être porté, sur l'ordre d'Idoménée, dans le char de Nestor au camp des Grecs.

<small>Cycle de l'Iliade, liv. XI, vers 630.
Gall. omer. Inghir., pl. CXVIII. Installé.
Odelli, Imp. Gem., n° 4489, analogue.</small>

Fig. 7 (2698). Topaze. L. 11. H. 9. Style grec. Intaille. Pâte.

Machaon blessé, déposé sur le char de Nestor; près de lui Idoménée (?) et un soldat grec.

<small>Cycle de l'Iliade, liv. XI, vers 639.
Winkelmann, cat. Stosch, cl. III, n° 242.</small>

Fig. 8 (2700). Améthyste. L. 9. H. 11. Style grec. Intaille. Pâte.

Patrocle à qui Achille a enseigné l'art de guérir la blessure d'Eurypyle.

<small>Cycle de l'Iliade, liv. XI, vers 847.
Gall. omer. Inghir., pl. CXXII.
Odelli, Imp. gem., n° 4345, analogue.</small>

Fig. 9 (2701). Topaze. L. 9. H. 10. Style grec. Intaille. Pâte.

Patrocle annonce à Achille la blessure d'Eurypyle et engage Achille à venir combattre pour les Grecs; Achille refuse de céder à sa prière.

<small>Cycle de l'Iliade, scène annoncée au liv. XI, vers 805, mais non décrite.</small>

Fig. 10 (2703). Améthyste. L. 9. H. 12. Style grec. Intaille. Pâte.
Hector méprisant les avis de Polydamus s'élance dans le camp des Grecs qu'il met en fuite.

Cycle de l'Iliade, liv. XII, vers 251.

Fig. 11 (2704). Topaze. L. 8. H. 11. Style grec. Intaille. Pâte.
Déiphobe tenant le casque d'Ascalaphe qu'il lui a enlevé, après l'avoir transpercé de sa lance; ou bien peut-être Hector tenant le casque d'Achille, dépouille de Patrocle.

Cycle de l'Iliade, liv. XIII, vers 527.
Gall. Omer. Inghir., pl. CXXVIII.
Odelli, Imp. gem., n° 4465, donné pour Achille, analogue, et n° 4743 idem, le guerrier n'est pas casqué.

Fig. 12 (2705). Sardoine. L. 7. H. 10. Style grec. Intaille. Pâte.
Ménélas dépouille Pisandre, pour venger les droits de l'hospitalité violés par le rapt d'Hélène.

Cycle de l'Iliade, liv. XIII, vers 618.
Gall. omer. Inghir., pl. CXXIX.

PLANCHE LXXI

CYCLE DE L'ILIADE

Fig. 1 (2707). Jaspe noir. L. 12. H. 17. Style grec. Intaille. Pâte.
Ajax défendant les navires; il paraît avoir la main sur la poupe de l'un d'eux et le pied posé sur le pont.

<small>Cycle de l'Iliade, liv. XV, vers 416.
Gall. omer. Inghir., pl. CXXXVI. Cornaline.</small>

Fig. 2 (2709). Nicolo. L. 10. H. 13. Style grec. Intaille. Pâte.
Patrocle revêt les armes d'Achille pour courir au secours des Grecs.

<small>Cycle de l'Iliade, liv. XVI, vers 130.
Gall. omer. Inghir., pl. CXLVI. L'auteur croit y voir Hector.</small>

Fig. 3 (2708). Hyacinthe. L. 13. H. 9. Style étrusque. Intaille. Pâte.
Sarpédon, transporté en Syrie suivant l'ordre d'Apollon, par le sommeil et la mort.

<small>Cycle de l'Iliade, liv. XVI, vers 682.
Odelli, Centurie, V, n° 10, pareil mais retourné, figuré dans Gerhard, A. ab., vol. I, pl. XI, fig. 1, expliqué comme représentant indifféremment les funérailles d'Achille ou de Sarpédon.
Gori, Mus. étrus., vol. I, pl. XC, groupe bronze du Musée de Florence.
Comparer avec Gerhard, Mir. Étrusq., part. III et IV, liv. 18. Cycles héroïques Troyens, pl. CCCXCVII, fig. 2. Miroir du Mus. de Pétersbourg expliqué comme représentant les funérailles de Memnon, des deux figures qui portent le cadavre l'une serait Iris, l'autre Eos, avec des ailes aux talons.</small>

Fig. 4 (2710). Sardonyx. L. 8. H. 15. Style grec. Intaille. Pâte.
Ménélas consacre les armes d'Euphorbe sur l'autel d'Apollon didyméen à Patara.

<small>Cycle de l'Iliade, liv. XVII, vers 60, 70.
Gall. omer. Inghir., pl. CXLII, bas-relief.</small>

PLANCHE LXXI.

Fig. 5 (2713). Améthyste. L. 9. H. 10. Style grec. Intaille. Pâte.
Ajax défendant le corps de Patrocle.

Cycle de l'Iliade, liv. XVII, vers 132.
Gall. omer. Inghir., pl. CXLIV, Onyx, analogue, pl. CXVIII, gemme de la collection Poniatowsky et contenant d'autres figures de guerriers.

Fig. 6 (2714). Topaze. L 9. H. 10. Style grec. Intaille. Pâte.
Ulysse et Diomède combattant pour défendre le corps de Patrocle couvert de ses armes.

Cycle de l'Iliade, liv. XVII, vers 135.

Fig. 7 (2716). Topaze. L. 8. H. 12. Style grec. Intaille. Pâte.
Même sujet. Diomède s'élance en avant; il est accompagné par Ulysse qui se voit au second plan ; devant lui gît le corps de Patrocle.

Cycle de l'Iliade, liv. XVII, vers 135.
Gall. omer. Inghir., pl. CL., analogue, cependant notre intaille est plus fidèle au texte, puisque le corps de Patrocle est nu, pl. CXIX. Peinture monochrome du musée de Naples.
Odelli, Centurie, I, n° 84 analogue (collection Gerhard).
Winkelmann, op. cit, pl. CXXXIV, fig. 306, sujet amplifié.

Fig. 8 (2712). Topaze. L. 9. H. 12. Style grec. Intaille. Pâte.
Ajax soutient le corps de Patrocle, tué dans le combat.

Cycle de l'Iliade, liv. XVII, vers 722.
Gall. omer. Inghir., pl. CLV. Onyx, analogue, pl. CLVI. Groupe.
Mariette, p. gr., pl. CXIV, Ajax est debout.

Fig. 9 (2717). Béryl. L. 15. H. 20. Style grec. Intaille. Pâte.
Vulcain, coiffé du piléus et accompagné d'un ouvrier, vient de terminer les armes d'Achille; à ses pieds on voit une enclume.

Cycle de l'Iliade, liv. XVIII, vers 615.
Gall. omer. Inghir., pl. CLXIII, analogue.
La Chausse, Mus., vol. II, pl. XXVI.
Winkelmann, cat. Stosch, cl. II, n° 595, cataloguée par Tœlken, cl. III, sect. II, n° 277 du Musée de Berlin.

Fig. 10 (2719). Prase. L. 7. H. 10. Style étrusque. Intaille.
Achille revêt les armes que lui a apportées sa mère Thétis.

Cycle de l'Iliade, liv. XIX, vers 12.
Gall. omer. Inghir., pl. CLXXIII, analogue ; Thétis porte à son fils les armes dont il se revêt.
Odelli, Im. gem., n° 4438 à 4440, pareil avec quelques variantes, tandis qu'au n° 441 le guerrier est vêtu.

Fig. 11 (2720) Sardoine. L. 12. H. 13. Style grec. Intaille. Pâte.

Hector traîné par Achille autour des murs de Troie; en voit les remparts, la ville, la citadelle et le corps du héros attaché derrière le char du fils de Pélée.

Cycle de l'Iliade, liv. XXII, vers 398.
Gall. omer. Inghir., pl. CCIV et pl. CCV. Analogue, pl. CCVI. Marbre du Capitole, pl. CCXI, tiré du Mus. Borbo.
Odelli, Imp. gem., n° 4664, les chevaux passent à gauche, n° 4484 analogue.
Winkelmann, cat. Stosch, cl. III, n° 269.
Mus. flor., vol. II, pl. XXV, n° 1 analogue.

Fig. 12 (2721). Sardoine. L. 9. H. 12. Style grec. Intaille. Pâte.

Achille pleure sur les cendres de Patrocle.

Cycle de l'Iliade, liv. XXIII, vers. 225.
Gall. omer. Inghir. (liv., XVIII, vers 18), pl. CLVII. Analogue d'après une Onyx avec 3 figures de même que pl. CLVIII, d'après un bas-relief du Mus. Mattei.

PLANCHE LXXII

CYCLES DE L'ODYSSÉE, DES NOSTES ET DE L'ILION PERSIS

Fig. 1 (2722). Sardoine. L. 9. H. 10. Style grec. Intaille. Pâte.
Tête d'Ulysse coiffé du piléus.

Cycle de l'Odyssée.
Gall. omer. Inghir., pl. II, gem. de Stosch, n° 153, pl. III, médaille d'Ithaque.
Comparer avec la tête laurée du Mus. Worsley, 7me partie, fig. 13.
Mus. flor., vol. II, pl. XXVII, fig. 1, analogue.

Fig. 2 (2723). Turquoise. L. 13. H. 16. Style grec. Intaille. Pâte.
Même sujet.

Cycle de l'Odyssée.
Giancarlo Conestabile; dei monumenti di Perugia etrusca e romana, pl. LXXXIX, fig. 3. Urne sépulcrale ornée d'une tête en bas-relief, la main droite approchée de la bouche, tandis que notre entaille montre la main gauche; ce mouvement apparaît, dit-il, comme signe distinctif des portraits, étant celui d'un homme qui porte le style à sa bouche comme pour écrire. La forme du bonnet est la même (le piléus) qui est ordinairement attribuée à Ulysse sur les pierres gravées, mais qui se rencontre quelquefois aussi pour les Dioscures et dans les terres cuites sur la tête des paysans. Le buste figuré chez G. Conestabile est drapé, et la main saisit à la-fois la barbe, ce qui n'a pas lieu dans notre intaille.

Fig. 3 (2724). Sardoine. L. 13. H. 14. Style grec. Intaille. Pâte.
Oreste combattant Égisthe.

Cycle des Nostes ou de l'Orestie.
Comparer avec Winkelmann, cat. Stosch, cl. III, n° 311.

Fig. 4 (2725). Jaspe noir. L. 16. H. 20. Style grec. Camée. Pâte.
Oreste tuant Clytemnestre sa mère.

Cycle des Nostes ou de l'Orestie.
Gall. omer. Inghir., pl. III; l'auteur rapporte ce sujet à l'Odyssée d'après la table iliaque de Vérone.
Winkelmann, cat. Stosch, cl. III, n° 336 expliqué pour Ajax qui traîne le corps de Cassandre.

Fig. 5 (2726). Grenat. L. 13. H. 15. Style grec. Intaille. Pate.
Même sujet et mêmes observations.

328 CLASSE VI.

Fig. 6 (2727). Sardonyx. L. 10. H. 12. Style grec. Intaille. Pâte.
Oreste poursuivi par les furies.

Cycle des Nostes ou de l'Orestie.
Gall. omer. Inghir. Peinture du Musée de Naples, analogue, Oreste avec 2 furies; l'auteur rapporte ce sujet à l'Odyssée, liv. I, vers 300.

Fig. 7 (2728). Sardoine. L. 9. H. 13. Style grec. Intaille. Pâte.
Oreste et Pilade reconnus par Iphianassa (Iphigénie) sœur d'Oreste.

Cycle des Nostes et de l'Orestie (Source trag. d'Euripide).
Odelli, Imp. gem., n° 4649, on y voit Iphigénie avec la partie supérieure du corps nu, du reste semblable.
Comparer avec Winkelmann, cat. Stosch, cl. III, n° 203, pâte cataloguée par Tœlken, Mus. Berl., cl. IV, sect. IV, n° 397.
Consulter également Peintures d'Herculanum, vol. I, pl. XII.
Winkelmann, op. c., pl. CXLVI, fig. 327.

Fig. 8 (2729). Topaze. L. 12. H. 9. Style grec. Intaille. Pâte.
Télémaque (?) et son cheval.

Cycle de l'Odyssée, liv. IV.

Fig. 9 (2731). Sardoine. L. 19. H. 24. Style grec. Intaille. Pâte.
Diomède qui s'empare du Palladium.

Cycle de l'Ilion persis ou petite Iliade.
Odelli, Imp. gem., n°ˢ 4587, 4589 à 4591, mêmes compositions avec mouvements peu variés; dans l'empreinte 4586 on trouve réunis les deux sujets figurés sur nos intailles, fig. 9 et 10 de cette planche, au fond on voit le Sanctuaire, cette empreinte est prise sur une pierre du cab. Stosch, gr. p. Bern. Picard, pl. XXXV et cataloguée par Winkelmann dans la cl. III, n° 316 ; dans la pl. XXIX du cab. Stosch, gr. p. Picard, la statue de Mercure est dessinée comme sur notre intaille où elle figure un homme vu de dos, le bas du corps nu.
Mariette, p. gr., pl. XCIV, donne le sujet retourné.
Nov. thes. gem. vet., vol. III, pl. XLIII.
Mus. flor., vol. II, pl. XXVIII, fig. 2 et 3 mais sans l'antel et pl. XXVIII fig. 1 sans le temple.
Toutes les gemmes et pâtes citées ci-dessus font voir au pied de la colonne un homme couché, qui, d'après les remarques judicieuses de O. Jahn, relevé par K. Friedrichs, Arch. Zeit. Gerhard, 1859, 22ᵐᵉ livraison, p. 64, doit être considéré comme un gardien endormi et non point tué par le héros.

Fig. 10 (2733). Turquoise. L. 14. H. 14. Style grec. Intaille. Pâte.
Ulysse s'approche du Palladium pour l'enlever avec l'aide de Diomède.

Cycle de l'Ilion persis.
Odelli, Imp. gem., n° 4676 égal, n°ˢ 4574 et 4575 analogues, n° 4650 sur la colonne manque la statuette

PLANCHE LXXIII.

et n° 4655 pareille, empreinte qui complète la nôtre en faisant voir que le pied droit est appuyé sur la marche de l'autel au pied duquel gît le corps du gardien du temple.
Nov. thes. gem. vet., vol. III, pl. XXXIV, analogue.
Mus. flor., vol. II, pl. XXVII, fig. III analogue.

Fig. 11 (2734). Topaze. L. 11. H. 13. Style grec. Intaille. Pâte. Diomède tient le Palladium et s'apprête à le défendre.

Cycle de l'Ilion persis.
Odelli, Imp. gem., n° 4593, sujet et travail presque similaire; n°˚ 4596 et 4597 analogues.
Winkelmann, cat. Stosch, cl. III, n° 311, classé par Tœlken, cat. Mus. Berl., cl. IV, sect. III, n° 365.
Nov. thes. gem. vet., vol. III, pl. XXXIX, analogue.

Fig. 12 (2735). Topaze. L. 7. H. 9. Style grec. Intaille. Pâte. Sujet analogue au précédent.

Cycle de l'Ilion persis.
Odelli, Imp. gem., n° 4598, analogue.

PLANCHE LXXIII

CYCLE DE L'ILION PERSIS ET DE L'ODYSSÉE

Fig. 1 (2737). Sardoine. L. 9. H. 11. Style étrusque. Intaille. Pâte.

Ajax après le débat avec Ulysse, à propos des armes d'Achille, a tué, dans sa furie, les troupeaux qui gisent à ses pieds.

<small>Cycle de l'Ilion persis.
Gall. omer. Inghir., pl. LXXXI, attribué à l'Odyssée, analogue.
Odelli, Imp. gem., n°⁸ 4549 et 4550; comparer également avec les n°⁸ 4546 à 4548.</small>

Fig. 2 (2738). Topaze. L. 11. H. 12. Style grec. Intaille. Pâte.

Ajax enfoncé dans ses tristes pensées.

<small>Cycle de l'Ilion persis.
Gall. omer. Inghir., pl. LXXXI, attribué à l'Odyssée, pareille.
P. Vivenzio, gem. ant. ind., pl. IX, analogue, pâte.
Winkelmann, cat. cab. Stosch, cl. III, n° 294.</small>

Fig. 3 (2741). Sardoine. L. 11. H. 21. Style grec. Intaille. Pâte.

Ulysse coiffé du piléus sous l'apparence d'un mendiant, se présente dans la demeure d'Eumée.

<small>Cycle de l'Odyssée.</small>

Fig. 4 (2743). Grenat. L. 15. H. 15. Style grec. Intaille. Pâte.

Ulysse reconnu par son chien; il est coiffé du piléus, mais contrairement au récit d'Homère il porte un glaive sous son bras.

<small>Cycle de l'Odyssée.
Gall. omer. Inghir., pl. CX (liv. XVI, vers 300), analogue.
Odelli, Imp. gem., n° 4620 analogue, comparer en outre avec les n°⁸ 4615 à 4619.</small>

Fig. 5 (2744). Cornaline. L. 8. H. 12 Style étrusque. Intaille.

Sujet analogue mais bien douteux à cause de l'accoutrement guerrier du personnage.

Fig. 6 Sardoine. L. 9. H. 12. Style grec. Intaille. Pâte.
Ulysse assis dans la cour de son palais à Ithaque.

Ce sujet se rapporterait au Cycle de l'Odyssée, mais il est très-douteux comme attribution, comme ne représentant aucun signe distinctif autre que le vêtement de mendiant et le bâton noueux en usage chez les paysans.

Fig. 7 (2746). Sardoine. L. 11. H. 13. Style grec archaïque. Intaille. Pâte.
Sujet analogue.

Même remarque que ci-dessus.
Odelli, Imp. gem., empreinte prise sur notre pâte sous le n° 4610, Centurie, I, n° 94, analogue (collect. Kistner).

Fig. 8 (2748). Sardoine. L. 11. H. 15. Style grec. Intaille. Pâte.
Ulysse ayant vaincu Irus demande l'aumône, sans en être empêché, dans son propre palais à Ithaque.

Cycle de l'Odyssée, l. XVII, vers 200.
Gall. omer. Inghir., Odyss., pl. CIX.
Odelli, Imp. gem., n° 4570, très-semblable et donnée à tort comme Ulysse qui présente à boire à Polyphème; n° 4605, analogue et 4606 pareille.

Fig. 9 (2749). Hyacinthe. L. 14. H. 15. Style grec archaïque. Intaille. Pâte.
Ulysse tend l'arc que les prétendants se sont en vain efforcés de bander.

Cycle de l'Odyssée, l. XXI, vers 393.
Gall. omer. Inghir., Odyss., pl. CXXII.

Fig. 10 (2750). Calcédoine rubannée. L. 10. H. 14. Style grec-archaïque. Intaille. Pâte.
Ulysse et Pénélope.

Cycle de l'Odyssée, l. XXIII, vers 90.
Gall. omer. Inghir., Odyss., pl. CXXVII. Peinture de Pompéi analogue.
Odelli, Imp. gem., n° 4627, moins archaïque mais égal de composition; n° 4628 pareil mais retourné ; enfin comparer avec les n°° 5580 à 5587.

Fig. 11 (2751). Sardoine. L. 9. H. 11. Style grec. Intaille. Pâte.
Achille tenant son bouclier sur lequel est figuré le soleil.

Cycle de l'Odyssée d'après Pausanias qui rapporte qu'Achille était adoré dans le royaume de Pont sous une acception analogue à celle d'Apollon.

Fig. 12 (2752). Saphir. L. 8. II. 10. Style grec. Intaille. Pâte.

Ænée porte son père Anchyse sur ses épaules et conduit par la main le jeune Ascagne.

<small>Cycle de l'Ilion persis.
Odelli, Centurie, II, n° 62 analogue.
Comparer avec la cornaline du baron Stosch figurée dans Natter, eng. st., pl. VI ; Ascagne porte une palme.
Nov. thès. gem. vet., vol. III, pl. LVI, analogue.</small>

PLANCHE LXXIV.

SUJETS DIVERS

Fig. 1 (2754ª). Calcédoine rubanée. L. 7. H. 11. Style grec. Intaille. Pâte.

Guerrier déposant une couronne sur un tombeau.

Fig. 2 (2756). Hyacinthe versée. L. 14. H. 16. Style grec. Intaille. Pâte.

Guerrier dans la même action qu'à la figure précédente.

Fig. 3 (2754). Sardonyx. L. 10. H. 13. Style grec-archaïque. Intaille. Pâte.

Même sujet.

<small>Odelli, Imp. gem., n° 4651, analogue.</small>

Fig. 4 (2755). Hyacinthe. L. 10. H. 13. Style étrusque. Intaille.

Guerrier déposant une couronne sur un tombeau figuré par un vase funéraire.

Fig. 5 (2759). Beryl. L. 13. H. 19. Style grec. Intaille. Pâte.

Deux guerriers grecs allant au combat, l'un d'eux a son bouclier orné d'une tête de Méduse.

<small>Odelli, Imp. gem., n° 4396, analogue.</small>

Fig. 6 (2758). Hyacinthe. L. 17. H. 17. Style romain. Intaille. Pâte.

Une femme, tenant une brebis dans son sein, est tombée à genoux entre deux personnages dont l'un appuyé sur un thyrse paraît vouloir lui ravir l'animal et l'autre vêtu en guerrier lui saisit le sein.

Fig. 7 (2762). Hyacinthe. L. 9. H. 11. Style étrusque. Intaille. Pâte.
Trois guerriers grecs en conciliabule, un assis et deux debout.

<small>Notre dessinateur a vu sur cette entaille une Minerve assise tenant sa lance, l'un des guerriers est debout derrière la déesse, tandis que l'autre paraît lui demander une grâce.
Odelli, Imp. gem., n° 4625, on y voit figurer également une femme mais sans la lance et malgré cela cette empreinte est désignée comme Oreste assis entre Pylade et Apollon qui purifie le héros avec une branche d'arbre.</small>

Fig. 8 (2764). Hyacinthe. L. 10. H. 9. Style grec-archaïque. Intaille. Pâte.
Le taureau de Marathon qui sort de la cité surmonté de guerriers.

<small>Odelli, Imp. gem., n° 4110, pareil.</small>

Fig. 9 (2763). Topaze. L. 12. H. 13. Style étrusque. Intaille. Pâte.
Jeune fille et jeune homme qui s'embrassent; ce dernier porte une corbeille ou un vase d'une main.

Fig. 10 (2765). Topaze. L. 9. H. 12. Style grec-archaïque. Intaille. Pâte.
Mélitée fils de Jupiter et de la nymphe Otéria découvert par Héra.

<small>Odelli, Imp. gem., n°ˢ 4665 à 4668 se rapportent au même sujet mais représentent l'épisode dans lequel Mélitée est trouvé par son frère de lait Phagous.</small>

Fig. 11 (2766). Calcédoine. L. 13. H. 21. Style grec. Intaille. Pâte.
Guerrier grec à cheval, peut-être Rhésus ou Télémaque.

PLANCHE LXXV

SUJETS MARTIAUX ET TÊTES DE GUERRIERS

Fig. 1 (2767). Onyx à bandes. L. 9. H. 14. Style grec. Intaille. Pâte. Grec (fragment) tenant un cheval par la bride. C'est peut-être le cheval Kalliraüs et l'un des Dioscures.

Fig. 2 (2768). Jaspe noir. L. 9. H. 10. Style grec. Intaille. Pâte. Grec assis sur un rocher à côté de son cheval qui piaffe.

Fig. 3 (2769). Turquoise. L. 10. H. 12. Style grec. Intaille. Pâte. Grec casqué à côté de son cheval; probablement un des Dioscures.

Fig. 4 (2770). Sardoine. L. 14. H. 12. Style grec. Intaille. Pâte. Combat d'un Grec et d'un Thrace accouru au secours de Priam (?).

Giancarlo Conestabile, op. cit., pl. LXXXVII, fig. 1, bas-relief d'une urne étrusque donnant un mouvement analogue avec adjonction d'un autre guerrier et se rapportant suivant l'auteur au combat d'un étrusque contre un peuple étranger.

Fig. 5 (2771). Sardoine. L. 9. H. 11. Style grec. Intaille. Pâte. Combat entre un Grec et une amazone (?). Le Grec est tombé à terre couvert de son bouclier.

G. Conestabile, op. cit., pl. LXXXVII, fig. 2, bas-relief d'une urne étrusque avec adjonction de deux personnages; le guerrier, agenouillé à terre, tient son glaive de la main droite levé au-dessus de sa tête au lieu de se couvrir du bouclier. Ces sujets se trouvent du reste fréquemment représentés sur les urnes étrusques de Chiusi, Volterra et sur les vases de Vulci.

Les nombreux sarcophages romains et grecs représentant les combats des Amazones reproduisent également ce groupe.

Fig. 6 (2775). Topaze. L. 8. H. 10. Style grec-archaïque. Intaille. Pâte.

Guerrier grec debout sur la proue d'un navire; il est escorté par Minerve. Ce pourrait être Ulysse ou Télémaque.

Fig. 7 (2777). Jaspe noir. L. 12. H. 13. Style grec-archaïque. Intaille. Pâte.

Tête de guerrier grec rappelant le profil du guerrier de Marathon conservé au temple de Thésée à Athènes.

Fig. 8 (2778). Topaze. L. 9. H. 10. Style grec. Intaille. Pâte.
Tête de guerrier casqué et barbu.

_{Odelli, Imp. gem., n° 1223, la forme seule du cimier varie; donné pour une tête de Mars.}

Fig. 9 (2779). Jaspe noir. L. 10. H. 12. Style grec. Intaille.
Tête de guerrier asiatique casqué et barbu.

Fig. 10 (2781). Sardoine. L. 9. H. 11. Style romain. Intaille. Pâte.
Buste de soldat grec, le bouclier sur l'épaule.

Fig. 11 (2782). Sardoine. L. 9. H. 13. Style latin. Intaille. Pâte.
Buste de soldat grec avec la lance.

_{Odelli, Imp. gem., n° 4118, sans la lance, l'épaule de face et désigné comme tête d'Hippolyte.}

Fig. 12 (2783). Sardoine. L. 19. H. 12. Style latin. Intaille. Pâte.
Buste de soldat grec portant la lance et une enseigne sur l'épaule.

PLANCHE LXVI

GUERRE ET MARINE

Fig. 1 (2795). Cornaline. L. 9. H. 11. Style étrusque. Intaille.
Soldat casqué *impeditus*, portant son bagage fixé à un bâton qui repose sur son épaule.

<small>Odelli, Imp. gem., n° 1225 presque pareil, n°⁸ 1151, 1153, 1154, 1191, 1197, 1216 et 1230 donnés pour Mars portant un trophée.
Mus. flor., vol. II, pl. LVIII, fig. 2 et 3, pl. LIX, fig. 4 analogues et fig. 5 avec l'adjonction d'une cuirasse et d'un bouclier à terre derrière lui.</small>

Fig. 2 (2786). Jaspe noir. L. 8. H. 10. Style grec. Intaille. Pâte.
Soldat grec marchant au combat et le glaive tiré hors du fourreau.

Fig. 3 (2787). Hyacinthe. L. 13. H. 13. Style grec. Intaille. Pâte.
Soldat casqué en marche armé du bouclier et de la lance.

Fig. 4 (2801). Topaze. L. 10. H. 18. Style grec. Intaille. Pâte.
Deux guerriers à cheval, peut-être les Dioscures.

Fig. 5 (2802). Sardoine. L. 22. H. 17. Style romain. Intaille. Pâte.
Sujet analogue, mais fragmenté.

Fig. 6 (2803). Améthyste. L. 12. H. 13. Style romain. Intaille. Pâte.
Guerrier casqué, à cheval, vu de dos en raccourci.

Fig. 7 (2806). Saphir. L. 6. H. 7. Style grec. Intaille.
Guerrier à cheval ; il est casqué, porte le bouclier rond et les javelots.

Fig. 8 (2798). Calcédoine. L. 20. H. 15. Style grec. Camée. Pâte.
Guerrier casqué, portant lance et bouclier, et monté sur un char de

combat; il excite ses deux chevaux à la course. Ces chevaux rappellent ceux de la frise du Parthénon.

Fig. 9 (2800). Hyacinthe. L. 11. H. 8. Style latin. Intaille. Pâte.
Guerrier sur son char de combat; il renverse (?) un ennemi.

_{Consulter P. Gerhard, Akad. Abhand. und kl. Schrif., 1re p., pl. III, décoration d'un vase du Musée de Naples; l'explication qu'il donne de ce sujet nous parait satisfaisante, il propose celle de Pelops et Hippodamia.}

Fig. 10 (2807). Hyacinthe. L. 10. H. 11. Style romain. Intaille. Pâte.
Personnage casqué dans un bateau.

Fig. 11 (2808). Topaze. L. 10. H. 9. Style romain. Intaille. Pâte.
Galère à éperon; les rames pendent au flanc du navire; le gaillard d'avant très-élevé; sur le pont, on voit des soldats, la lance droite et le bouclier au bras.

_{Mus. flor., vol. II, pl. I, fig. 1, analogue.}

Fig. 12 (2813). Onyx à bandes. L. 10. H. 11. Style grec. Intaille. Pâte.
Arc de triomphe composé de deux pilastres cannelés, réunis par une voûte au centre de laquelle on voit une statue. Au-dessus, une plate-forme terminée par deux gargouilles en contre-bas et portant deux trophées d'armes, entre lesquels se voit le char de la victoire traîné par deux chevaux vus de face et surmonté d'un génie ailé portant les palmes.

Fig. 13 (2811). Topaze. L. 11. H. 9. Style romain. Intaille. Pâte.
Galère à double poupe et éperon; les rames pendent au flanc du navire; on voit sur le pont un aigle sur une sphère, les ailes déployées.

_{Mus. flor., vol. II, pl. XLIX, analogue.}

CLASSE VII

HISTOIRE ET ICONOGRAPHIE GRECQUES

PLANCHE LXXVII

ÉPISODES HISTORIQUES

Fig. 1 (2814). Sardoine. L. 12. H. 11. Style grec. Intaille. Pâte.

Othryadès, soldat de Sparte seul survivant des trois cents Spartiates choisis pour combattre les trois cents Argiens, à propos de la possession contestée d'un territoire entre les deux États. Après le départ des Argiens qui s'attribuaient la victoire, il rassemble les dernières forces et réunit autant de boucliers, abandonnés sur le champ de bataille par les vainqueurs, et inscrit dessus avec son sang le mot ΝΙΚΗ, *victoire*, pour le compte de Sparte, sa patrie.

A propos des figures 1, 2, 3, 4, 5, 6, 7, 8 et 9, comparer avec Odelli, Imp. gem., n° .6651 à 6674.

L'exploit d'Othryadès peut être placé vers l'an 546 avant Jésus-Christ (époque de Crésus). Il valut aux Spartiates la possession de Thyrea, Hérod., 1, 82. Il devint dans la suite un thème favori des écrivains et des artistes, Strabon, VIII, p. 376. Paus., II, 20, 7. Plut., parall. mix., III, p. 306, A. De Malig., Herod., XVIII, p. 858, C. Lucien Charon, 24. Suidas, Article Othryadès. Val. Max., III, 2. Florus, II, 2, 14. Hemsterhuys, ad Luc. Char., I, 1. Jacob, Anthol. gr., VI, p. 217. Leppert, Dact. univ., Liv. 1755-1762. — Le cabinet du baron de Stosch, catalogué par Winkelmann, contenait dix entailles se rapportant au même sujet. Nous les citons pour mémoire, quoiqu'elles ne soient pas en tout pareilles aux nôtres.

Classe IV, n° 8. *Calcédoine*. Othryadès avec un autre soldat blessé comme lui, tire la flèche de la poitrine et écrit avec son sang sur son bouclier ΝΙΚΑΙ (à la victoire), en dorique et de droite à gauche. — Plut., parall., 545, 2, dit qu'il écrivit : Δυ τροπαίωχω (le Jupiter Feretrius des Romains). Mais le graveur en question

s'est dispensé de suivre exactement la donnée de l'écrivain. La gravure est très-finie, on voit que le graveur a fait ce qu'il a pu. Il a en somme plus de proportion que les étrusques de la même manière, tout en étant, comme eux, plat, sec, aux contours droits et raides, d'une attitude gênée et sans grâce. Mais l'idée de la tête d'Othryadès est très-belle. Haute antiquité, en tout cas antérieur à Phidias. — N° 9, Cornaline. Même sujet, mais postérieure de quatre siècles à la précédente; car Othryadès écrit en latin : VICI. Du commencement du déclin de l'art. Médiocre. La même se trouve : Mus. flor., II, LXI, 4. Othryadès écrit VICTOR sur le bouclier. Winkelmann, Pierres gravées, baron Stosch, IV, n° 10, Pâte de verre à La Haye. Natter l'a publiée fort mal. P. gr., pl. XI. — Ibid., n° 11, Cornaline, même sujet. — Ibid., n° 12, Pâte antique. — N° 13, Sardoine. — N° 14, Pâte antique. — N° 15, Cornaline. — Ibid., n° 16, Othryadès dresse le trophée. Publiée par Natter, p. gr., pl. XII.

Fig. 2 (2815). Topaze. L. 13. H. 9. Style grec. Intaille. Pâte.
Même sujet, traité un peu diversement. Othryadès est casqué.

Fig. 3 (2818). Jaspe noir. L. 10. H. 9. Style grec. Intaille. Pâte.
Même sujet, le héros est casqué et on voit des lances entre les boucliers.

Fig. 4 (2819). Topaze. L. 9. H. 8. Style grec. Intaille. Pâte.
Othryadès agenouillé devant des boucliers; il y trace des caractères.

Comparer avec le n° 2815.

Fig. 5 (2820). Hyacinthe. L. 12. H. 8. Style grec. Intaille. Pâte.
Othryadès tient les boucliers et les cuirasses entre ses jambes; il écrit sur un bouclier.

Odelli, Centurie 6, n° 50, le héros est casqué, mais la disposition est analogue.

Fig. 6 (2821). Hyacinthe. L. 11. H. 9. Style grec. Intaille. Pâte.
Othryadès mourant réunit les boucliers.

Mus. flor., vol. II, pl. LXI, fig. 4, avec l'inscription VICTOR sur le bouclier, analogue.
Id., pl. LXII, avec adjonction d'un arbre.

Fig. 7 (2822). Jaspe vert. L. 11. H. 9. Style grec. Intaille. Pâte.
Même sujet, le héros est vu de face.

Natter, Engraved on precious stones. Cornaline de la collection du prince d'Orange; même mouvement, le héros est casqué et les deux guerriers morts se distinguent plus clairement, analogue.

Fig. 8 (2823). Hyacinthe. L. 12. H. 8. Style grec. Intaille. Pâte.
Même sujet; le héros paraît plus exténué.

Fig. 9 (2824). Émeraude. L. 10. H. 14. Style grec. Intaille. Pâte.
Othryadès, une main appuyée à terre et l'autre embrassant un bouclier.

<small>Natter, Engraved on prec. Stones, pl. VIII, même mouvement, avec casque et glaive au côté.
Odelli, Imp. gem., n° 6806, pareille, donnée pour un roi de Pergame, et n° 6800, pareille, mais plus grande, donnée pour un capitaine athénien.</small>

Fig. 10 (2825). Hyacinthe. L. 8. H. 13. Style grec. Intaille. Pâte.
Les Héraclides tirant au sort la Messénie qu'ils ont conquise; ils sont casqués; derrière eux, une colonne; sur le premier plan, une urne. L'un d'eux plonge sa main dans l'urne, les autres attendent leur tour; celui de droite porte au bras un bouclier orné d'une tête de Méduse.

<small>Odelli, Imp. gem., n° 4491, pareille, désignée pour Achille et les deux Ajax qui déposent dans l'urne les cendres de Patrocle, et n°s 4498, 4492 à 4494, analogues.
Mus. flor., vol. II, pl. XXIX, fig. 2 et 3 ; d'après l'auteur, ce sujet se rapporterait à Achille qui remettrait à Hector les cendres de Patrocle ; le troisième personnage serait sans signification, et la présence de deux sphinx sur une colonne une preuve suffisante que le sujet se rapporte à un rite funéraire.
Selon les tragiques, les Héraclides tirent au sort les parties conquises du Péloponèse. Téménus reçoit Argos; les fils d'Aristodème, Eurysthée et Proclès, la Laconie; Cresphonte la Messénie, par l'effet d'une ruse. Il avait été en effet convenu qu'on jetterait trois lots dans une corne remplie d'eau. Le premier sortant devait avoir Argos, le deuxième Lacédémone et le troisième la Messénie. Tandis que les deux autres y jettent chacun un caillou, Cresphonte qui tenait à avoir la Messénie y jeta une motte de terre, qui fut désagrégée par l'eau.</small>

Fig. 11 (2828). Sardoine. L. 9. H. 13. Style grec. Intaille. Pâte.
Triptolème, inventeur de la charrue; il est assis sur un banc recouvert d'une peau et tient un bâton en main; devant lui on voit un épi de blé.

MYTHE ÉLEUSINIEN

<small>**Triptolème.** Wieseler, Denkm., II, p. 68. Inventeur de la charrue, Virg., Georg., I, 19, figure sur les monuments, soit debout, en repos, soit conduisant la charrue. — Ibid., p. 73, n° 110. Triptolème partant pour parcourir le monde sur l'ordre de Cérès; il tient le sceptre, étant assis sur le char ailé et attelé de serpents. — Ibid., p. 78. Triptolème le sceptre à la main laboure avec deux taureaux. — Ibid., p. 78. Triptolème tenant dans la droite des épis et des pavots, placé derrière la charrue. Tœlken, verg. n° 244. — Ibid., p. 79. Triptolème Lydien répandant des semences passe avec son char sur la Terre (Gé). Les serpents ne sont pourvus d'ailes qu'aux dernières époques de l'art.</small>

Triptolème, selon la tradition la plus répandue, fils de Célée roi d'Éleusis, et de Métaneira, l'avori de Déméter, fondateur des Mystères d'Éleusis, inventeur de la charrue, il répand l'Agriculture et par suite la Civilisation. Il reçoit après sa mort des honneurs divins, Hom. hymn. in Cerer, 153. Apollod., I, 1. Strabon, I, p. 27, XVI, p. 747-750, Spanheim, ad Callim., hymn. in Cerer, 22. Pline, H. N., VII, 56. Virg., Georg., I, 19. Déméter vient auprès de Célée roi d'Éleusis, et devient nourrice du frère puiné de Triptolème, de Demophon (Ovid., fast. IV, 512, dit que l'enfant était malade). Une nuit Déméter s'apprête à mettre Démophon dans le feu pour le rendre immortel. Elle est surprise par Metaneira, qui pousse de grands cris pendant quoi l'enfant est dévoré par le feu. En compensation de ce malheur, la déesse fait don à Triptolème d'un char ailé attelé de dragons (serpents) et de plus, de semence de blé. Apollod., I, 5, 1, hygin., fab., 147.

Selon une autre légende, Triptolème sème d'abord de l'orge dans les champs rhariens près d'Éleusis, et répand de là la culture du blé par toute la terre. Voss ad Hom. hym. in Cer., 308, 461. Dans ces champs on montrait encore du temps de Pausan., I, 38, 6, un autel et une aire de Triptolème.

Dans Hom. hym., in Cer., 123-474, Triptolème apparaît comme un des principaux habitants du pays, à côté de Célée. Déméter enseigne à Triptolème et aux autres nobles du pays son culte sacré.

Selon Hygin, tab. ibid., Triptolème est lui-même l'enfant nourri par la déesse et le fils d'Éleusis. Ce dernier ayant quitté la déesse, lorsqu'elle veut mettre l'enfant au feu, est puni par elle de mort, tandis qu'elle donne à son nourrisson le char ailé attelé de serpents, Ovid., Trist., III, 8, 2, et des semences de céréales. — Triptolème parcourt ensuite le monde, etc. Pendant un voyage Triptolème est l'objet d'une tentative de meurtre de la part de Lyncus roi de Scythie. Déméter, pour punir ce dernier, le change en lynx, Ovid., Metam., V, 642. Karnabon roi des Gètes fit une tentative semblable et tua même un des dragons du char. Déméter pour le punir, le transporta parmi les constellations avec les dragons, sous le nom d'Ophiuchos. Hygin., Astr., II, 14. Arcas reçoit aussi de Triptolème des semences, Paus., VIII, 4, 1. Au retour de Triptolème Célée veut le faire tuer. Déméter l'oblige à céder son pays à Triptolème qui donne à la contrée le nom de son père Éleusis. — En l'honneur de la déesse, Triptolème fonde la fête des Thesmophories, Hygin, I, 1, Serv. ad Virg. Geo., I, 19. Denis d'Halic., I, 12. Ovid., fast., IV, 507. Böttiger, Vasengem., I, 2. Müller, Orchomen., p. 154. — Le fait que Platon, Apol., 23, joint Triptolème comme quatrième aux trois juges bien connus des enfers, a donné lieu à bien des suppositions, Welcker, Zeitschr. f. a. Kunst., I, p. 134. — Triptolème eut des temples et des statues à Athènes et à Éleusis, Paus., I, 14, 1 et 38, 6. Mitscherlich, ad Hom. hym. in Cerer, p. 182.—Dans les œuvres d'art, Triptolème est d'ordinaire représenté en héros juvénil, quelquefois coiffé du pétasus, placé debout sur son char, des épis et le sceptre à la main, Welcker, Zeitschr. f. a. Kunst., I, p. 112. Leppert, Dactyl., I, 99. Montfaucon, A.-E., 1, pl. 45. Il figure souvent sur les vases et les monnaies impériales. O. Müller, Arch. § 358, 5. — Il y a tout lieu de croire que le culte romain de Bonus Eventus se rattache directement à la légende grecque de Triptolème. Horace, Od.. IV, 5, 18. Cicéron, Verr., IV, 2, 4. Pline, H. N., 34, 8, 19, et 36, 5, 4, 12. Publ. Victor, reg. Urb., IX. Il paraît avoir pénétré à Rome en même temps que les cultes de Bacchus et de Déméter, depuis la Grande-Grèce. — Bonus Eventus était également représenté en héros juvénil placé sur un char ailé attelé de dragons. Mais il tient dans la droite une coupe de sacrifice et dans la gauche des pavots et des épis. On le voit aussi avec la corne d'abondance et un autel (Mém. de l'Acad. des Inscr., II, p. 448. Bœttiger, Vasengem., p. 251. Ballhorn, de Bono Eventu, Hannov., 1765).

Fig. 12 (2826). Béril. L. 7. H. 10. Style grec. Intaille. Pâte. Même sujet que la fig. 10, sans la colonne.

Nov. Thes. gem. vet., vol. III, pl. LIX, analogue, soldats faisant un sacrifice.
Voyez n° 3067 qui paraît être le même sujet.

PLANCHE LXXVIII

ROIS ET PRINCES

Fig. 1 (2832). Sardoine foncée, irisée. L. 12. H. 16. Style grec. Camée. Pâte.
 Bérénice la Grande.
 Odelli, Imp. gem., n°ˢ 6713, 6714, 6715, 6716 et 6717.

Fig. 2 (2833). Sardoine. L. 10. H. 11. Style grec. Intaille. Pâte.
 Ptolémée II Philadelphe.

Il ne faut pas toujours voir des portraits dans les têtes qui sont indiquées, comme celles des Ptolémée ou des Séleucides, car, suivant l'opinion de M. Imhof-Blumer, de Winterthur, les effigies que ces souverains faisaient le plus souvent figurer sur leurs monnaies étaient des têtes de convention ou simplement idéalisées, au lieu d'être de véritables portraits.

Odelli, Imp. gem., n° 6782, donne cette tête comme étant celle de Ptolémée Appion, roi de la Cyrénaïque.

Mus. flor., vol. I, pl. XXV, fig. 5, pour Ptolémée Aulète.

Agostini, Gem. ant. fig., vol. I, fig. LXIV, pour Ptolémée, frère de Cléopâtre; il cite à ce sujet une médaille grecque avec un aigle au revers.

Fig. 3 (2835). Sardoine. L. 8. H. 10. Style grec. Intaille. Pâte.
 Ptolémée III Évergète.

Fig. 4 (2836). Hyacinthe. L. 10. H. 11. Style grec. Intaille. Pâte.
 Ptolémée IV.

Choix de monnaies grecques du cabinet Imhof-Blumer, Winterthur, 1871, pl. IV, fig. 137, Cnidus Cariæ, tête du vieux et beau style. — Ar.

Odelli, Med. grecq., n° 3093, au revers aigle archaïque.

Fig. 5 (2837). Cornaline. L. 8. H. 14. Style grec. Intaille.
 Séleucus Iᵉʳ et sa femme, Stratonice.

Imhof-Blumer, Choix de mon. grecq., pl. VI, fig. 206.

Fig. 6 (2838). Onyx à bandes. L. 8. H. 15. Style grec. Intaille. Pâte. Antiochus II, faussement indiqué pour Séleucus I er dans le catalogue in-8º.

<small>Imhof-Blumer, Choix de Monuments grecs, pl. VI, fig. 205.</small>

Fig. 7 (2839). Lapis-lazuli. L. 12. H. 13. Style romain. Intaille. Pâte. Antiochus III le Grand.

<small>Imhof-Blumer, Choix de Monuments grecs, pl. VI, fig. 213.
Odelli, Imp. gem., nº 6754.
Odelli, Méd. grecq., nᵒˢ 176 et 340, attribuées à Antiocus Épiphane.</small>

Fig. 8 (2840). Sardoine irisée. L. 9. H. 12. Style grec. Intaille. Pâte. Ptolémée VI, Philométor.

Fig. 9 (2841). Sardoine. L. 13. H. 13. Style grec. Intaille. Pâte. Ptolémée VI, Évergète II.

<small>Odelli, Imp. gem., nº 6626.</small>

Fig. 10 (2842). Améthyste. L. 8. H. 9. Style grec. Intaille. Pâte. Ptolémée XI, Aulète.

<small>Odelli, Méd. grecq. nº 3112, au revers un aigle, type moyen.
Odelli, Imp. gem., nº 6725, donné pour Ptolémée VI.</small>

Fig. 11 (2843). Cornaline. L. 14. H. 17. Style grec. Intaille. Ptolémée XII, Dionisios.

Fig. 12 (2844). Prase. L. 8. H. 11. Style grec. Intaille. Pyrrhus.

<small>Comparer Mus. flor., vol. I, pl. XXV, fig. 4, 5 et 6.</small>

PLANCHE LXXIX.

ROIS ET PRINCES

Fig. 1 (2845). Cristal. L. 11. H. 11. Style grec. Intaille. Pâte. Mithridate.

Odelli, Imp. gem., n° 6786.
Odelli, Méd. grecq., grand et moyen types, n°ˢ 1767 et 1773, au revers le cheval Pégase et le cerf buvant.

Fig. 2 (2846). Cornaline. L. 7. H. 9. Style étrusque. Intaille. Ptolémée.

Mus. flor., vol. I, pl. XXVI, fig. 2, donné pour Ptolémée fils aîné de Ptolémée Aulète, roi d'Égypte.

Fig. 3 (2848). Cristal enfumé. L. 13. H. 15. Style grec. Intaille. Rhœmétaclès.

Odelli, Imp. gem., n° 6805.
Mus. flor., vol. I, pl. XXVI, fig. 3.

Fig. 4 (2849). Cornaline. L. 9. H. 12. Style grec. Intaille. Antiochus IV.

Comparer avec Imhof-Blumer, Choix de Méd. grecq., pl. VII, n°ˢ 218 et 219.

Fig. 5 (2851). Hyacinthe. L. 9. H. 10. Style grec. Intaille. Pâte. Lysimaque.

Odelli, Imp. gem., n°ˢ 6699 et 6701.
Imhof-Blumer, Choix de Méd. grecq., pl. IX, n°ˢ 11 et 12.
Odelli, Méd. grecq., grand mod., n° 1201, au revers une Minerve assise tenant en mains une victoire.

Fig. 6 (2852). Améthyste. L. 11. H. 12. Style grec. Intaille. Pâte. Antiochus III (et non pas XI ou XII, comme dans le catalogue in-8°).

Imhof-Blumer, Choix de Méd. grecq., pl. VII, n° 217.
Odelli, Imp. gem., n° 6761 avec la couronne radiée.

Fig. 7 (2853). Nicolo. L. 7. H. 9. Style grec. Intaille. Pâte. Alexandre le Grand.

Odelli, Imp. gem., n° 6678, égale mais retournée, n° 6688, uni avec la tête d'Olympia.
Mus. flor., vol. I, pl. XXV, fig. 1.
Odelli, Méd. grecq., n°⁸ 16, 19, 21, 23, 25, 27, 30, 32, 34, 36, 38, 40, 42, 88, 91. 120, 120 a, 124, avec la peau de lion sur la tête.

Fig. 8 (2854). Topaze. L. 9. H. 11. Style grec. Intaille. Pâte. Prince inconnu.

Comparer avec Imhof-Blumer, Choix de Méd. grecq., pl. VIII, n° 257. Laus-Statius Obsidius?

Fig. 9 (2855). Chrysolithe. L. 7. H. 10. Style grec. Intaille. Hyacinthos (?)

Odelli, Imp. gem., n°⁸ 6765 à 6767, donnée pour Sémiramis.
Comparer avec Odelli, Méd. grecq. de la Campanie, n° 1294, donnée pour une tête d'Apollon.

Fig. 10 (2856). Cornaline. L. 7. H. 10. Style grec. Intaille. Juba II (?)

Odelli, Méd. grecq., n° 1063, au revers un temple.

Fig. 11 (2857). Calcédoine à deux couches. L. 14. H. 17. Style grec. Camée. Pâte.
Roi d'Éthiopie.

Fig. 12 (2858). Hyacinthe. L. 8. H. 11. Style grec. Intaille. Pâte.
Roi d'Éthiopie.

Nous renvoyons pour les notions générales qui ont trait à l'iconographie grecque ou romaine, aux notes qui se trouvent à la fin des notices bibliographiques.

PLANCHE LXXX

POËTES ET PHILOSOPHES

Fig. 1 (2859). Sardoine claire. L. 9. H. 11. Style romain. Intaille. Pâte.

<small>Odelli, Centurie VII, n° 82, Épicure, au-dessous la foudre, coll. Depoletti.
Odelli, Imp. gem., n° 7020, inconnue.</small>

Fig. 2 (2862). Cristal. L. 10. H. 12. Style oriental. Camée. Pâte. Homère, relief dans un renfoncement.

<small>Odelli, Imp. gem., n° 6828, vue de profil.</small>

Fig. 3 (2863). Cornaline. L. 7. H. 9. Style romain. Intaille. Pittacus.

<small>Odelli, Imp. gem., n° 6830, donné pour Hésiode.
Ebermayer, Thest. Gem., cap. VI, pl. XII, fig. 321.</small>

Fig. 4 (2864). Calcédoine. L. 18. H. 22. Style grec. Camée. Pâte. Sapho, poétesse et musicienne.

<small>Odelli, Imp. gem., n° 6833.</small>

Fig. 5 (2866). Sardoine. L. 10. H. 11. Style grec. Intaille. Pâte. Anacréon, monté en bague.

<small>Odelli, Imp. gem., n° 6839.</small>

Fig. 6 (2868). Opale. L. 17. H. 21. Style romain. Camée. Pâte. Pindare ou Archytas.

<small>Odelli, Imp. gem., n° 6907 (?), Aristomacus.</small>

Fig. 7 (2869). Sardoine. L. 12. H. 15. Style romain. Intaille. Pâte. Socrate.

Odelli, Imp. gem., n° 6881.
Mus. fior., vol. I, pl. XLI, fig. 4.

Fig. 8 (2870). Prase. L. 9. H. 13. Style étrusque. Intaille. Pâte. Socrate.

Odelli, Imp. gem., n° 6880.
Mus. fior., vol. I, pl. XLI, fig. 8.

Fig. 9 (2871). Jaspe noir. L. 9. H. 11. Style grec. Intaille. Pâte. Socrate.

L'empreinte de notre pâte figure dans la Centurie VII, n° 79, comme buste de Socrate, cette pâte de la coll. Martinetti est passée dans la nôtre.
Odelli, Imp. gem., n° 6884.
Mus. fior., vol. I, pl. XLI, fig. VI.

Fig. 10 (2874). Onyx. L. 6. H. 10. Style grec. Intaille. Pâte. Platon, disciple de Socrate.

Odelli, Imp. gem., n° 6891 et 6892, réuni à Socrate.

Fig. 11 (2876). Saphir irisé. L. 9. H. 12. Style grec. Intaille. Pâte. Aristophane.

Odelli, Imp. gem., n° 7003, inconnue.

Fig. 12 (2877). Jaspe rouge. L. 11. H. 11. Style étrusque. Intaille. Pâte.

Aristophane (?), l'auteur des Guêpes, dont les ailes figurent dans sa coiffure.

Odelli, Imp. gem., n° 6848.

PLANCHE LXXXI

POËTES ET PHILOSOPHES

Fig. 1 (2878). Nicolo. L. 5. H. 5. Style grec-archaïque. Intaille. Archytas de Tarente.

Fig. 2 (2879). Topaze. L. 9. H. 11. Style romain. Intaille. Pâte. Aristote ou Sénèque.

<small>Odelli, Imp. gem. n° 6896, Aristote ? et n° 6506, Sénèque.
Odelli, Centurie VII, n° 83, personnage inconnu; cette pâte de la coll. Martinelli est passée dans la nôtre.</small>

Fig. 3 (2880). Topaze. L. 9. H. 11. Style romain. Intaille. Pâte. Aratus (?) le philosophe.

<small>Odelli, Imp. gem., n° 6896, Aristote?</small>

Fig. 4 (2882). Hyacinthe. L. 13. H. 18. Style romain. Intaille. Pâte. Philosophe grec, inconnu, portant l'inscription : à gauche, CEX; à droite, CAT.

<small>Odelli, Imp. gem., n° 7046, inconnu.</small>

Fig. 5 (2883). Topaze. L. 9. H. 11. Style romain. Intaille. Pâte. Philosophe grec, inconnu.

<small>Odelli, Imp. gem., n° 6860 et n° 7045, Démosthène.</small>

Fig. 6 (2884). Topaze. L. 8. H. 9. Style romain. Intaille. Pâte. Philosophe grec inconnu; il est chauve.

<small>Odelli, Imp. gem., n° 7012, inconnu.</small>

Fig. 7 (2886). Lapis-lazuli. L. 13. H. 15. Style grec. Intaille. Pâte.
Philosophe grec, inconnu, peut-être Philémon, l'auteur comique.

<small>Odelli, Imp. gem., n° 6847, donné pour Euripide.</small>

Fig. 8 (2887). Cornaline. L. 8. H. 10. Style grec. Intaille.
Vainqueur aux jeux olympiques; peut-être Jupiter.

Fig. 9 (2888). Saphir. L. 10. H. 13. Style romain. Intaille.
Philosophe, vu de face.

<small>Odelli, Imp. gem., n° 6922 (?) Passidomius.</small>

Fig. 10 (3006). Saphir. L. 10. H. 12. Style romain. Intaille. Pâte.
Virgile, buste.

<small>Odelli, Imp. gem., n° 6533.</small>

Fig. 11 (3008). Nicolo. L. 30. H. 30. Style romain. Camée. Pâte.
Horace, buste avec l'inscription : ORATIUS.

<small>Odelli, Imp. gem., n^{os} 5801 et 6519.</small>

Fig. 12 (3009). Hyacinthe. L. 10. H. 11. Style romain. Intaille. Pâte.
Numonius Vala.

<small>Gem. antiche, de la Chausse, pl. XXX.</small>

CLASSE VIII

HISTOIRE ET ICONOGRAPHIE ROMAINES

PLANCHE LXXXII

FONDATION DE ROME. — DÉESSE ROMA

Fig. 1 (2917). Sardonyx. L. 11. H. 13. Style latin. Intaille. Pâte.

Des ouvriers trouvent une tête sanglante en faisant des fouilles pour les fondations du temple de Jupiter, d'où la colline prit le nom de Mont Capitolin, de (*Caput*) tête.

Fig. 2 (2918). Calcédoine laiteuse. L. 8. H. 9. Style latin. Intaille.

Deux ouvriers trouvent la tête en présence d'un augure.

_{Odelli, Imp. gem., nos 5664 et 5666, découverte de la tête d'Iole, pareil de 5667, analogue.}

Fig. 3 (2919). Onyx à bandes. L. 7. H. 11. Style latin. Intaille. Pâte.

Un pâtre appuyé sur son bâton de berger, regarde un crâne humain dénudé qui gît à terre; cette représentation se rapporte probablement au même sujet.

_{Odelli, Imp. n° 6901 avec un papillon sur le crâne, donné pour Platon.}

Fig. 4 (2889). Aigue-marine. L. 21. H. 23. Style grec. Camée. Pâte.

Tête de la déesse Roma, casquée, la visière relevée, cheveux ondés, tombant en loques sur ses épaules.

Déesse Roma. — Personnification de Rome, souveraine du monde. Aussi sa statue fut-elle placée sur le plus haut point de la ville sur le mur de Servius. L'oie qui sauva le Capitole lui fut consacrée. Associée avec Vénus, un temple (double) magnifique lui fut dédié par Hadrien sur la voie sacrée non loin de l'arc de Titus. Il s'y trouvait des statues colossales des deux déesses, Dio Cass., LXIX, 4. Serv. ad Virg., Æn., II, 227. Plus tard ce temple s'appela vulgairement Templum Urbis, Spartian. Hadr., 19. — Roma était représentée presque tout à fait comme Minerve, Servius, ad Æn., I, 1. D'ordinaire elle est assise sur un amas de Spolia ; un serpent s'élève devant elle et lui pose dans le sein une couronne de laurier. Ceci par allusion à l'Augurium salutis. Il n'est pas rare de la voir associée avec Victoria, et selon un usage postérieur elle porte sur l'une et l'autre épaule des Victoriolæ. Bœttiger, Kl. Schriften, II, p. 240. De tous les peuples étrangers, les Alabadiens furent les premiers à lui élever un temple, T. Live, XLIII, 6. Auguste permit, mais seulement dans les provinces, l'érection d'autels avec l'inscription : Augusto et Urbi Romæ. Tac. Ann., IV, 97.

Différentes villes d'Asie ont d'abord donné l'exemple. Aucun passage d'auteur, aucun monument, ni de la République, ni du Haut-Empire, qui permette d'admettre que sous la république Roma fût honorée à Rome même comme déesse. Les médailles de la famille Fufia la figurent, il est vrai, comme symbole avec le nom. Depuis Néron la figure de Roma se voit souvent sur les médailles; mais jamais il n'y eut à Rome d'autel ni de temple de Roma. Si Auguste permit d'ériger des temples en l'honneur de Roma, cela ne regarde que les provinces, afin de les rattacher à l'empire par la religion. Adrien, le premier, bâtit à Rome, dans la quatrième région, un temple dédié à Roma et à Vénus. Médaille d'Adrien : Roma assise dans son temple. Exergue : Urbs Roma Æterna (au Musée Teupoli). Voyez Prudent, Contra Symmach., I, 288. Dion. Cassius, LXIX, § 4. La déesse a un air martial et une parure guerrière. Elle a toujours la tête couverte d'un casque, le parazonium au côté gauche. La main gauche tient le bouclier sur lequel, pour rappeler son origine, sont les deux jumeaux allaités par la louve. Dans la droite elle tient une Victoire debout sur un globe ou bien une branche de laurier, ou une enseigne militaire, ou un globe (empire du monde). Assez souvent la mamelle droite est nue ainsi qu'une partie du bras. Elle porte l'habit court (sur méd. de Galba elle a la stola). Elle ressemble assez à Minerve (si elle n'a pas le hibou, elle a du moins le serpent et l'Égide). Souvent elle est assise sur une cuirasse, le pied posé sur un casque (toute espèce d'armure lui convient). Lenormant, Nouv. gal. myth., p. 107. Médailles de Campanie, tête de Minerve ou Roma. Casque en forme de bonnet phrygien terminé par un oiseau. Exergue : ROMA.

Fig. 5 (2890). Sardoine claire. L. 10. H. 12. Style romain. Camée. Pâte.

Tête de la déesse Roma; casque élevé.

Fig. 6 (2891). Améthyste. L. 9. H. 13. Style grec. Intaille. Pâte.

Tête de la déesse Roma, profil grec, beau travail.

Odelli, Imp. gem., n° 944, pareil.
Riccio, Mon. di fam. dei Romani, pl. XLVII. Quincusse.

PLANCHE LXXXII.

Fig. 7 (2892). Topaze. L. 10. H. 15. Style latin. Intaille. Pâte.
Tête de la déesse Roma.

<small>Winkelmann, p. gr. de Stosch, IV, 142 et 143.</small>

Fig. 8 (2894). Sardoine. L. 10. H. 12. Style latin. Intaille. Pâte.
Déesse Roma, assise, elle s'appuie du bras droit sur son bouclier, et, dans la main gauche, elle soutient une victoire ailée.

<small>Mus. flor., vol. II, pl. LIII, fig. 3, analogue.
Winkelmann, p. gr. de Stosch, IV, 144, analogue.</small>

Fig. 9 (2896). Nicolo. L. 7. H. 10. Style romain. Intaille. Pâte.
Déesse Roma, assise élégamment; elle est vêtue de la tunique courte, le bouclier appuyé contre le siége. Elle tient un glaive de la main droite, et, de la gauche, soutient une victoire ailée.

<small>Odelli, Imp. gem., n° 5020, analogue.</small>

Fig. 10 (2898). Hyacinthe. L. 8. H. 11. Style latin. Intaille. Pâte.
Déesse Roma, assise sur un trône; elle inscrit sur son bouclier le nom des vainqueurs.

PLANCHE LXXXIII

FONDATION DE ROME

Fig. 1 (2901). Jaspe noir. L. 10. H. 13. Style latin. Intaille. Pâte.
Le berger Faustulus trouve Romulus et Rémus allaités par la louve; montée en bague.

<small>Odelli, Imp. gem., n° 5606, pareil et comparer avec les n°ˢ 5605 et 5607.</small>

<small>**La Louve.** Lupa Romuli nutrix honoribus est affecta divinis. Lactant., Inst., I, 20. La représentation de la louve allaitant les deux enfants, comme symbole de l'origine de Rome, se rencontre fréquemment sur les monnaies. Rasche, II, 2, p. 1886-1890. — Représentations plastiques : trois principales. I. La statue de bronze que les Idiles, Cn. et Q. Ogulnius, dédièrent en 457 de Rome, T. Live, X, 22. II. La louve en bronze qui est encore aujourd'hui conservée au palais du capitole. III. L'antique statue érigée au Capitole qui fut atteinte par la foudre en 695 de Rome, Cicer. de Divin., II, 20. — Sur le bouclier d'un héros (Laomédon?) luttant avec Hercule, Ulrichs, Jahrbuch des Vereins von Alterthums-Freunden im Rheinland, 1842, I, p. 50. — Sur un tombeau, Gruter, p. 986.</small>

Fig. 2 (2902). Onyx à bandes. L. 10. H. 13. Style latin. Intaille. Pâte.
Même sujet, paraissant sorti du même moule.

Fig. 3 (2906). Turquoise. L. 10. H. 12. Style latin. Intaille. Pâte.
Même sujet, avec le cep sans les raisins.

Fig. 4 (2907). Sardoine. L. 12. H. 10. Style latin. Intaille. Pâte.
Deux bergers, entre eux le figuier, la louve, Romulus et Rémus.

<small>Comparer avec Mus. fior., vol. II et III, pl. LIV, fig. 2 et 3.
Winkelmann, p. gr. de Stosch, IV, 136.</small>

Fig. 5 (2908). Sardoine. L. 12. H. 11. Style latin. Intaille. Pâte.
Le berger Faustulus, la louve, Romulus et Rémus, le figuier sur lequel un corbeau est perché et une tête dans le champ.

PLANCHE LXXXIII.

Fig. 6 (2910). Sardoine. L. 13. H. 10. Style romain. Intaille.
Sujet analogue.

Mus. flor., vol. II, pl. LIV, fig. 4, pareil.

Fig. 7 (2911). Topaze. L. 11. H. 10. Style romain. Intaille. Pâte.
La louve, Romulus et Rémus.

Comparer Odelli, Imp. gem., n°s 5598 à 5603.

Fig. 8 (2912). L. 18. H. 18. Sardoine. Style latin. Intaille. Pâte.
Même sujet.

Odelli, Imp. gem., n° 5597 et 5599 à 5602.
Mus. flor., vol. II, pl. IV. fig. 5.

Fig. 9 (2913). Topaze. L. 11. H. 8. Style latin. Intaille. Pâte.
Même sujet.

Mus. flor., vol., II, pl. XIX, fig. 11, analogue.

Fig. 10 (2914). Jaspe noir. L. 10. H. 9. Style romain. Intaille. Pâte.
La louve, Romulus et Rémus élèvent un trophée.

Comparer Odelli, Imp. gem., n°s 5602 et 5603.

Fig. 11 (2915). Topaze. L. 8. H. 10. Style latin. Intaille. Pâte.
Le berger Faustulus devant un seul des enfants.

Fig. 12 (2916). Sardoine. L. 9. H. 9. Style romain. Intaille. Pâte.
Romulus et Rémus luttent devant Faustulus.

Comparer Odelli, Imp. gem., n° 7155.
Comparer Mus. flor., vol. II, pl. XXXIII, fig. 2 et 4.

PLANCHE LXXXIV

PERSONNAGES CONSULAIRES, EMPEREURS, LEURS FAMILLES ET LEURS FAVORIS

Fig. 1 (2920). Sardoine. L. 12. H. 15. Style romain. Intaille. Pâte. Junius Brutus.

<small>Odelli, Imp. gem., n°^s 5819 et 5820.
Odelli, Centurie, 6, n° 63, Coll. Vanutelli.</small>

Fig. 2 (2921). Sardoine. L. 10. H. 12. Style romain. Intaille. Pâte. Cneius Pompée le Grand.

<small>Odelli, Imp. gem., n° 6459.
Odelli, Mon. Imp. Rom., n° 2.</small>

Fig. 3 (2922) Améthyste. L. 9. H. 11. Style romain. Intaille. Pâte. Sextus Pompée.

<small>Odelli, Imp. gem., n° 5770.</small>

Fig. 4 (2923). Calcédoine à trois couches. L. 7. H. 9. Style romain. Intaille. Pâte.
Même sujet.

Fig. 5 (2924). Sardoine à bandes. L. 13. H. 17. Style romain. Intaille. Pâte.
Jules César, dans le champ, un glaive et un rameau.

<small>Odelli, Imp. gem., n°^s 5647 et 5828, laurée.
Odelli, Mon. I. R., n° 23 Ar. 50 Br.</small>

Fig. 6 (2925). Hyacinthe. L. 10. H. 11. Style romain. Intaille. Pâte. Domitius Ænobardus?

PLANCHE LXXXIV.

Fig. 7 (2927). Hyacinthe. L. 12. H. 13. Style romain. Intaille. Pâte.
Lépide, le triumvir.

Odelli, Imp. gem., n° 5839.

Fig. 8 (2928). Cristal. L. 11. H. 15. Style romain. Intaille. Pâte.
Auguste.

Odelli, Imp. gem., n° 5863.
Odelli, Centurie 7, n° 63, indiqué à tort comme Drusus le Jeune.

Fig. 9 (2929). Améthyste. L. 12. H. 15. Style romain. Intaille. Pâte.
Auguste.

Odelli, Imp. gem., n°s 5845, 5860 et 5861, camée.
Odelli, Mon. I. R., n° 134, Ar.
Odelli, Centurie, 4, n° 93.

Fig. 10 (2930). Hyacinthe. L. 17. H. 22. Style romain. Intaille. Pâte.
Auguste, tête laurée.

Odelli, Imp. gem., n°s 5853, 5862 et 6230.
Odelli, Centurie 4, n° 92.
Choix de pierres gravées du cab. imp. de Vienne, 1788, pl. IV.

Fig. 11 (2931). Cristal. L. 11. H. 16. Style romain. Intaille. Pâte.
Auguste, tête laurée.

Odelli, Imp. gem., n°s 5866 et 5868.

Fig. 12 (2932). Calcédoine. L. 13. H. 18. Style romain. Intaille. Pâte.
Auguste, tête laurée; dans le champ, un aigle sur un globe.

Odelli, Imp. gem., n°s 5847 et 5869.
Odelli, Centurie 4, n° 94.

PLANCHE LXXXV

EMPEREURS ET LEURS FAMILLES

Fig. 1 (2937). Cornaline. L. 16. H. 16. Style romain. Intaille. Pâte. Livie, buste diamédé et voilé, famme d'Auguste et mère de Tibère.

<small>Odelli, Imp. gem., n^{os} 5877 et 5884.
Odelli, Centurie 7, n° 87 ; cette pâte est passée de la coll. Depoletti dans la nôtre.
Choix des pierres gravées du cab. imp. Eckhel, pl. VI.
Mus. Odescalchi. — Santi Bartoli, pl. XXVIII.</small>

Fig. 2 (2939). Béryl. L. 8. H. 11. Style romain. Intaille. Pâte. Tibère, empereur, tête laurée.

<small>Odelli, Imp. gem., n° 5906.
Odelli, Mon. I. R., n° 248, Br., n° 253, Br., et 269 Br.</small>

Fig. 3 (2940). Onyx. L. 9. H. 11. Style romain. Intaille. Pâte. Antonia Augusta (?).

Fig. 4 (2941). Cornaline. L. 10. H. 12. Style romain. Camée. Pâte. Germanicus (?) neveu de Tibère.

Fig. 5 (2948). Hyacinthe. L. 13. H. 13. Style romain. Intaille. Pâte. Caligula successeur de Tibère, empereur.

<small>Odelli, Imp. gem., n° 5947, pareil, n° 5662, analogue.
Odelli, Mon. I. R., n° 306 Br., n° 308 Br.</small>

Fig. 6 (2949). Hyacinthe. L. 7. H. 7. Style romain. Intaille. Pâte. Britannicus, enfant.

<small>Odelli, Imp. gem., n^{os} 5962 et 5963.</small>

PLANCHE LXXXV.

Fig. 7 (2950). Onyx. L. 8. H. 10. Style romain. Intaille. Pâte.
Britannicus.

Odelli, Imp. gem., n° 5936.

Fig. 8 (2952). Nicolo. L. 8. H. 9. Style romain. Intaille. Pâte.
Octavie, sœur de Britannicus et femme de Néron.

Odelli, Imp. gem., n° 5975.

Fig. 9 (2953). Onyx à bandes. L. 11. H. 8. Style romain. Intaille. Pâte.
Octavie et Poppée (?).

Fig. 10 (2962). Hyacinthe. L. 10. H. 11. Style romain. Intaille. Pâte.
Galba (?).

Fig. 11 (2963). Hyacinthe. L. 18. H. 20. Style romain. Intaille. Pâte.
Galba, tête laurée.

Odelli, Imp. gem., n° 5978.
Odelli, Mon. I. R., n°° 460 Br. et 466 Br.
Odelli, Centurie 7, n° 89 (Coll. Dilthey).

Fig. 12 (2965). Cornaline. L. 8. H. 10. Style romain. Intaille. Pâte.
Vitellius, tête laurée.

Odelli, Imp. gem., n° 5987.
Odelli, Mon. I. R., n° 501 Br. et n° 520 Ar.

PLANCHE LXXXVI

EMPEREURS, LEURS FAMILLES ET LEURS FAVORIS

Fig. 1 (2966). Cornaline. L. 11. H. 11. Style romain. Intaille. Pâte. Titus, tête laurée.

<small>Odelli, Imp. gem., n^{os} 6001, 6003 et 6284.
Odelli, Mon. I. R., n° 631 B., n° 681 Ar. et n° 686 Ar.</small>

Fig. 2 (2946). Cornaline. L. 12. H. 15. Style romain. Intaille. Pâte. Julia-Augusta, fille de Titus.

<small>Odelli, Imp. gem., n^{os} 6006, 6011 et 6263.
Odelli, Mon. I. R., n° 698 Br.
Odelli, Centurie 4, n° 98.</small>

Fig. 3 (2945). Hyacinthe. L. 9. H. 11. Style romain. Intaille. Pâte. Agrippine, deuxième femme de Claude.

<small>Odelli, Mon. I. R., n° 302 Br.</small>

Fig. 4 (2967). Hyacinthe. L. 14. H. 16. Style romain. Intaille. Pâte. Trajan, tête laurée.

<small>Odelli, Mon. I. R., n° 802 Br., n^{os} 820, 832 Br. et n° 945 Ar.
Odelli, Centurie 6, n° 69, coll. Kistner.</small>

Fig. 5 (2971). Cristal. L. 9. H. 12. Style romain. Intaille. Pâte. Marciana.

<small>Gem. ant. de la Chausse, pl. XXXVIII.</small>

Fig. 6 (2972). Sardoine. L. 15. H. 11. Style romain. Intaille. Pâte. Hadrien et Sabine.

<small>Comparer pour Hadrien : Odelli, Mon. I. R., n° 1199 Ar., et Odelli, Imp. gem., n^{os} 6043 et 6045 ; pour Sabine, Odelli, Mon. I. R., n° 1255 Br., et Odelli, Imp. gem., n° 6055.
Comte de Caylus, Cab. du roi, p. 33, fig. 1, donnée à tort pour Antonin le Pieux et Faustine.</small>

Fig. 7 (2973). Hyacinthe. L. 12. H. 19. Style romain. Intaille. Pâte. Sabine, jeune femme.

Odelli, Imp. gem., n° 6054, mais avec diadème.

Fig. 8 (2974). Jaspe rouge. L. 13. H. 16. Style grec. Intaille. Pâte. Antinoüs, le favori de l'empereur Hadrien.

Odelli, Imp. gem., n° 6060.
Odelli, Mon. I. R., n° 1229 Ar.
Odelli, Centurie 4, n° 84.

Fig. 9 (2975). Sardoine. L. 10. H. 13. Style grec. Intaille. Pâte. Antinoüs.

Odelli, Mon. I. R., n° 1275 Br.
Odelli, Centurie 4, n° 85, type analogue, mais attribué à Nicomède IV.

Fig. 10 (2976). Béryl. L. 12. H. 15. Style grec. Intaille. Pâte. Antinoüs, analogue à celui de la villa Albani.

Odelli, Mon. I. R., n° 1273 Br.

Fig. 11 (2977). Sardoine. L. 10. H. 12. Style grec. Intaille. Pâte. Antinoüs, avec le bâton augural dans le champ.

Odelli, Mon. I. R., n° 1277 Br.

Fig. 12 (2979). Turquoise. L. 7. H. 9. Style grec. Intaille. Pâte. Faustine.

Odelli, Imp. gem., n°⁵ 6079 et 6095 donnés pour femme de Marc-Aurèle.
Gem. ant. de la Chausse, pl. XXXIX.

PLANCHE LXXXVII

EMPEREURS ET LEURS FAMILLES

Fig. 1 (2981). Saphir. L. 14. H. 16. Style romain. Intaille. Pâte. Marc-Aurèle, empereur (?).

<small>Odelli, Mon. I. R., n°° 1561 Br., 1657 Br. et 1718 Br.</small>

Fig. 2 (2982). Sardoine. L. 9. H. 12. Style romain. Intaillé. Pâte. Marc-Aurèle (??) jeune homme.

Fig. 3 (2983). Grenat. L. 8. H. 11. Style romain. Intaille. Pâte. Marc-Aurèle, empereur, tête laurée.

<small>Odelli, Imp. gem., n° 6088.
Odelli, Mon. I. R., n°° 1564 à 1663 Br.</small>

Fig. 4 (2985). Jaspe rouge. L. 10. H. 10. Style romain. Intaille. Pâte. Lucius Vérus, dans le champ, la lettre F.

<small>Odelli, Imp. gem., n° 6098.
Notre catalogue Antiquités, 1^{re} partie, n° 1346, buste de marbre.</small>

Fig. 5 (2986). Onyx à bandes. L. 7. H. 6. Style romain. Intaille. Pâte. Commode et Crispine (?).

<small>Pour la tête d'homme, comparer Cab. de p. a. de Gorlée, pl. XI.</small>

Fig. 6 (2988). Hyacinthe. L. 10. H. 14. Style latin. Intaille. Pâte. Crispine (?).

Fig. 7 (2992). Cornaline. L. 9. H. 12. Style romain. Intaille. Pâte. Septime-Sévère, tête laurée.

<small>Odelli, Imp. gem., n°° 5651 (?), 6132, 6456 et 6462.</small>

PLANCHE LVXXXVII.

Fig. 8 (2994). Nicolo. L. 9. H. 10. Style romain. Intaille. Pâte.
Macrinus, tête laurée.

<small>Odelli, Imp. gem., n° 6148.</small>

Fig. 9 (2995). Hyacinthe. L. 9. H. 11. Style romain. Intaille. Pâte.
Diaduménianus.

<small>Odelli, Imp. gem., n° 6149.</small>

Fig. 10 (2996). Calcédoine. L. 17. H. 17. Style romain. Intaille. Pâte.
Alexandre Sévère.

<small>Odelli, Imp. gem., n° 6156.</small>

Fig. 11 (3001). Hyacinthe. L. 8. H. 12. Style romain (décadence) Intaille. Pâte.
Dioclétien.

<small>Médailles romaines, p. 110, dans les Césars de l'empereur Julien (Spanheim).</small>

Fig. 12 (3002) Onyx. L. 9. H. 8. Style romain. Intaille. Pâte.
Didius Julianus (?) empereur (fragment), tête casquée.

PLANCHE LXXXVIII

PORTRAITS DE PERSONNAGES INCONNUS OU DOUTEUX

Fig. 1 (3010). Sardoine. L. 11. H. 13. Style romain. Intaille. Pâte.
Portrait d'homme inconnu.

Fig. 2 (2935). Sardoine foncée. L. 8. H. 10. Style romain. Intaille. Pâte.
Auguste (?).

Fig. 3 (2936). Sardoine. L. 9. H. 10. Style romain. Intaille. Pâte.
Auguste (?).

Fig. 4 (2938). Opale. L. 9. H. 11. Style romain. Intaille. Pâte.
Tibère jeune (?).

Fig. 5 (2943). Hyacinthe. L. 8. H. 11. Style romain. Intaille. Pâte.
Germanicus (?) jeune homme.

Fig. 6 (2954). Onyx. L. 8. H. 10. Style romain. Intaille. Pâte.
Néron, entre deux rameaux de lauriers, en dessous la balance aux deux plateaux égaux, entre lesquels se voit un masque scénique ; c'est probablement une satire à l'adresse de cet empereur histrion et plein de vanité.

Fig. 7 (2964). Cornaline. L. 10. H. 10. Style romain. Intaille. Pâte.
Othon (?) jeune homme.

Odelli, Mon. I. R. ; les n°° 1784 Br., 1827 Br., 1853 Br., présentent une tête de Commode jeune qui est analogue à notre intaille.

Fig. 8 (2980). Hyacinthe. L. 9. H. 12. Style romain. Intaille. Pâte. Marc-Aurèle (?) jeune.

Odelli, Imp. gem., n° 5787.

Fig. 9 (2987). Hyacinthe. L. 9. H. 12. Style romain. Intaille. Pâte. Commode et Crispine (?), têtes entourées de bandelettes.

Pour la tête de Commode, comparer avec Odelli, Mon. I. R., n° 1785 Br.

Fig. 10 (2999). Onyx. L. 7. H. 8. Style romain. Camée. Pâte. Gordien (?), la chevelure entourée de bandelettes.

Odelli, Imp. gem., n° 6168, Gordien III.

Fig. 11 (3000). Onyx. L. 10. H. 11. Style romain. Intaille. Pâte. Philippe Auguste, figure ridée, au front chauve.

Odelli, Imp. gem., n° 5588.
Cette tête sénile présente une certaine analogie de type avec celui que l'on désigne souvent sous le nom de Mécène.

Fig. 12 (3004). Jaspe rouge. L. 10. H. 13. Style romain. Intaille. Pâte.

Constance, tête laurée, dans le champ une branche de laurier, type demi-barbare.

Le travail de cette intaille se rapproche de celui des gemmes latines archaïques.
Odelli, Imp. gem., n° 6619.

PLANCHE LXXXIX

EMPEREURS ET LEURS FAMILLES (CAMÉES).

Fig. 1 (2933). Émeraude irisée. L. 36. H. 36. Style romain. Camée. Pâte.
Auguste, empereur, tête laurée.
Odelli, Imp. gem., n° 5851.

Fig. 2 (2934). Saphir foncé. L. 24. H. 25. Style romain. Camée. Pâte.
Auguste, empereur (fragment).

Fig. 3 (2942). Sardonyx. L. 6. H. 8. Style romain. Camée. Pâte.
Germanicus, jeune figure de trois quarts.

Fig. 4 (2944). Onyx à trois couches. L. 13. H. 16. Style romain. Camée. Pâte.
Agrippine, femme de Germanicus.
Odelli, Imp. gem., n° 5942.

Fig. 5 (2955). Turquoise. L. 21. H. 21. Style romain. Camée. Pâte.
Néron (?) empereur, caricature.

Fig. 6 (2956). Béryl. L. 21. H. 21. Style romain. Camée. Pâte.
Néron, tête de face, sortant d'une fleur.

Fig. 7 (2957). Sardoine. L. 16. H. 25. Style romain. Camée. Pâte.
Néron (?).

Fig. 8 (2958). Calcédoine. L. 12. H. 16. Style romain. Camée. Pâte.
Néron, tête laurée.
Odelli, Mon. Imp. Rom., n° 380 Br., n° 382 Br. et 384 Br.
Odelli, Imp. gem., n°s 5968, 5974 et 6417.

Fig. 9 (2947). Calcédoine. L. 12. H. 15. Style romain. Camée. Pâte.
Julia-Augusta (?) jeune fille.

Agostini, Gem. ant. fig., vol. I, pl. 110.

Fig. 10 (2968). Saphir très-foncé. L. 31. H. 25. Style romain. Camée. Pâte.

Trajan (fragment), tête vue de face; dans le champ on voit une autre tête plus petite, de face également.
Descr. del Camp. P. Righetti, vol. I, pl. 135, fig. 1.

Fig. 11 (2969). Calcédoine. L. 36. H. 33. Style romain. Camée. Pâte.
Trajan (fragment), tête de face.

Odelli, Mon. I. R., n° 802.

Fig. 12 (2970). Lapis-lazuli. L. 37. H. 37. Style romain. Camée. Pâte.
Trajan, tête de face, analogue au n° 2968; dans le champ on voit trois petites têtes d'enfants.

PLANCHE XC

EMPEREURS ET LEURS FAMILLES (CAMÉES)

Fig. 1 (2978). Cristal irisé. L. 18. H. 24. Style romain. Camée. Pâte.
Antonin le pieux, tête laurée.

Odelli, Mon. I. R., n°˚ 1243 Ar., 1245 Ar. et 1247 Ar.
Odelli, Imp. gem., n° 6068, avec Faustine.

Fig. 2 (2984). Opale. L. 22. H. 24. Style romain. Camée. Pâte.
Lucius Verus, dans le champ traces de caractères.

Odelli, Imp. gem., n° 6096.
Odelli, Mon. I. R., n° 2041 Br.

Fig. 3 (2989). Calcédoine à deux couches. L. 15. H. 20. Style romain. Camée. Pâte.
Faustine la jeune, indiquée à tort dans le catalogue pour Crispine

Odelli, Imp. gem., n° 6089.
Odelli, Mon. I. R., n°˚ 1955 à 1957 Br., 2001 Br., 2031 Ar.

Fig. 4 (2990). Améthyste. L. 19. H. 25. Style romain. Camée. Pâte.
Crispine (?)

Odelli, Mon. I. R., n° 1899 Br.
Odelli, Imp. gem., n° 6465, pareil Sylvia (?).

Fig. 5 (2991). Hyacinthe. L. 27. H. 38. Style romain. Camée. Pâte.
Crispine (?)

Fig. 6 (2993). Sardonyx à deux couches. L. 14. H. 19. Style romain. Camée. Pâte.
Septime-Géta (?), tête de face.

PLANCHE XC.

Fig. 7 (2997). Calcédoine à trois couches. L. 10. H. 14. Style romain. Camée. Pâte.
Tête de femme inconnue.

<small>Le catalogue in-8 porte l'indication de Julius Verus Maximus, qui, par l'examen plus approfondi de notre dessinateur se trouve erronée.</small>

Fig. 8 (2998). Sardoine. L. 8. H. 10. Style romain. Camée. Pâte.
Gordien.
<small>Odelli, Imp. gem.; n° 6171.</small>

Fig. 9 (3003). Calcédoine. L. 13. H. 13. Style romain. Camée. Pâte.
Didius Julianus, tête casquée, de trois quarts.
<small>Odelli, Imp. gem., n° 7711.</small>

Fig. 10 (3011). Sardonyx. L. 11. H. 13. Style romain. Camée.
Tête d'homme casqué, inconnu.

Fig. 11 (3012). Onyx. L. 13. H. 17. Style romain. Camée. Pâte.
Portrait de femme inconnue.

Fig. 12 (3013). Sardoine. L. 18. H. 21. Style romain. Camée. Pâte.
Portrait d'homme inconnu.

PLANCHE XCI

ARTISTES, POËTES, PHILOSOPHES

Fig. 1 (3037). Jaspe noir. L. 11. H. 11. Style grec. Intaille. Pâte.

Philosophe vêtu du péplum; il est assis sur un banc en pierre et lit un manuscrit qu'il tient ouvert de ses deux mains.

_{Odelli, Centurie 7, n° 75, coll. Martinetti, de laquelle cette pâte est passée dans la nôtre.}

Fig. 2 (3039). Topaze. L. 10. H. 15. Style étrusque. Intaille. Pâte.

Philosophe, vêtu de la tunique courte et du péplum; il marche et paraît parler; il accompagne du geste sa parole et de l'autre main retient les plis de son vêtement.

Fig. 3 (3040). Améthyste enfumée. L. 10. H. 12. Style grec-archaïque. Intaille. Pâte.

Philosophe, dans l'attitude de la réflexion; il est assis sur un banc soutenu par quatre pieds et il est vêtu comme le précédent. Il paraît être bossu.

Fig. 4 (3042). Hyacinthe. L. 10. H. 12. Style grec-archaïque. Intaille. Pâte.

Philosophe, le bas du corps drapé; il est assis sur une corbeille contenant des manuscrits et paraît apprendre une harangue; il la récite à un Terme à tête de jeune homme qui est devant lui. D'après la conformation de la bouche, ce pourrait être Démosthènes.

_{Odelli, Imp. gem., n°s 6935 et 6942, analogue avec l'adjonction d'un ciste au pied de l'hermès.}

Fig. 5 (3044). Sardoine. L. 8. H. 13. Style grec-archaïque. Intaille. Pâte.

Philosophe, sans barbe, vêtu de la tunique à manches et du péplum qu'il a rejeté sur son épaule; il lit en marchant un manuscrit déroulé.

Fig. 6 (3045). Sardoine. L. 12. H. 12. Style grec. Intaille. Pâte.

Poëte accroupi, vêtu de la tunique courte propre aux esclaves; d'une main il tient un manuscrit et de l'autre paraît implorer quelqu'un; dans le champ, devant lui, on voit un objet difficile a préciser.

Fig. 7 (3046). Sardoine claire. L. 12. H. 12. Style grec. Intaille. Pâte.

Poëte, dans une position analogue au précédent et vêtu de la même manière; il tient ses tablettes d'une main et de l'autre s'appuie à terre. Devant lui on voit une outre de laquelle le vin s'échappe.

Suivant Overbeck, on verrait dans cette figuration Ulysse liant l'outre des vents, ou bien un de ses compagnons la déliant contrairement aux ordres précis du héros.

Fig. 8 (3047). Hyacinthe. L. 13. H. 13. Style grec. Intaille. Pâte.

Poëte assis sur un tabouret à pieds tournés en bronze; il est vêtu du péplum et lit un manuscrit qu'il tient de la main droite. Son corps est amaigri et sa tête est chauve.

Odelli, Imp. gem., n° 6946, analogue.

Fig. 9 (3050). Hyacinthe. L. 9. H. 12. Style grec. Intaille. Pâte.

Jeune homme qui paraît écrire ou dessiner sur une planche; il paraît copier une tête qui gît à ses pieds. Il est assis sur un banc, le haut du corps nu et le péplum lui entoure les jambes.

Odelli, Imp. gem., n°ˢ 6903 et 6905, analogues, mais retournés avec un crâne surmonté d'un papillon et 6904 avec un masque comique.

Fig. 10 (3051). Cornaline. L. 10. H. 14. Style grec. Intaille.

Artiste, assis sur un pliant et tenant un poinçon à la main; il paraît graver une inscription sur un bouclier appendu à un trophée formé d'un tronc d'arbre surmonté d'une cuirasse. Il est entièrement nu.

Comparer avec Odelli, Imp. gem., n° 6674.

Fig. 11 (3052). Nicolo. L. 9. H. 9. Style grec. Intaille. Pâte.

Artiste, barbu, entièrement nu, coiffé du piléus; il sculpte un bouclier au moyen d'un poinçon et d'un maillet; il est assis sur un banc grossier. Le sujet, représenté sur le bouclier, est un quadrige sortant des eaux.

<small>Comparer Odelli, Imp. gem., n° 909, Vulcain faisant un bouclier.
Comparer Nov. Thes. gem. vet., pl. V, Vulcanus ; le mouvement varie et le dieu est agenouillé à demi au lieu d'être assis ; l'ornement du bouclier est le même ainsi que l'instrument.</small>

Fig. 12 (3053). Améthyste. L. 12. H. 11. Style grec. Intaille.

Artiste barbu, assis sur un banc garni d'un coussin; il est occupé à sculpter une amphore légèrement inclinée. Comme le précédent, il tient dans une main un poinçon et de l'autre un maillet.

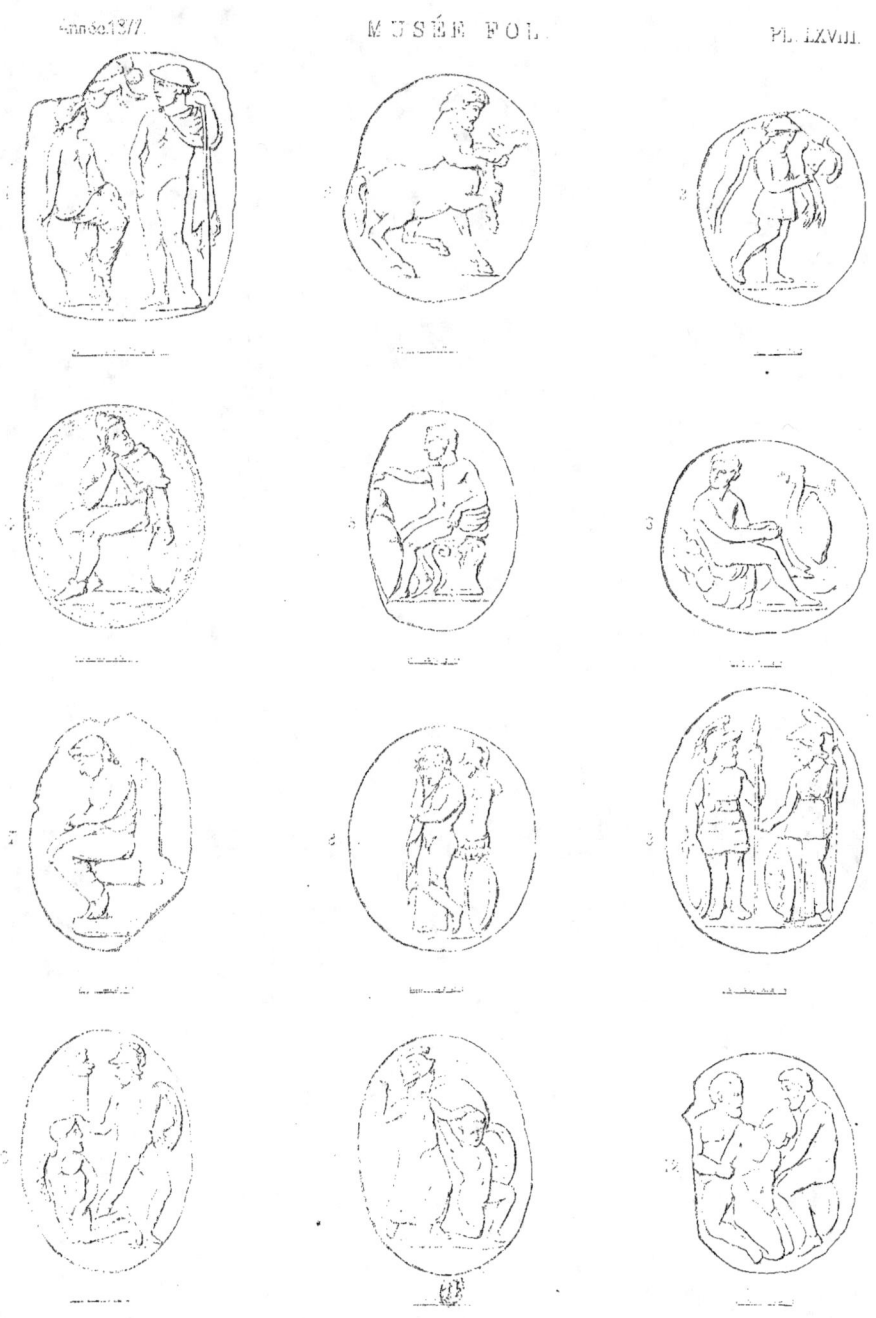

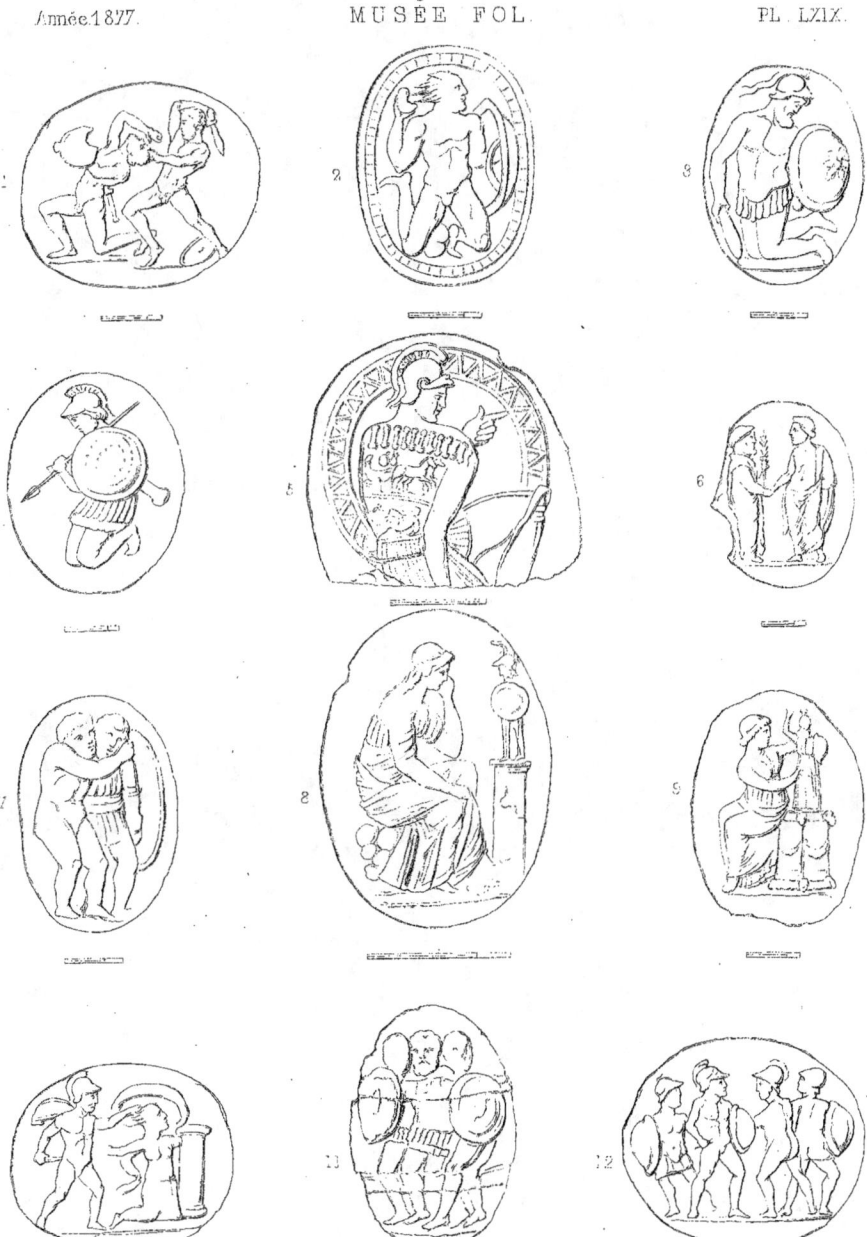

Année 1877. MUSÉE FOL. PL. LXX.

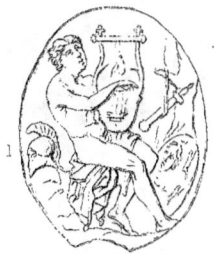
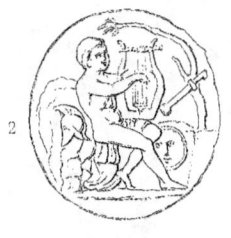

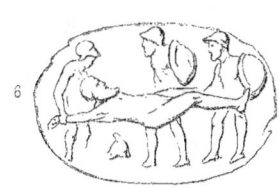
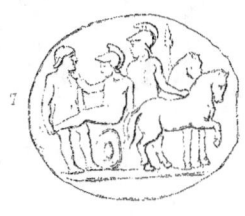

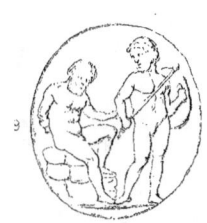
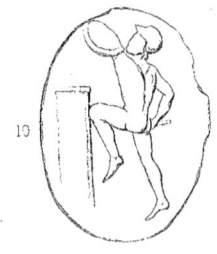
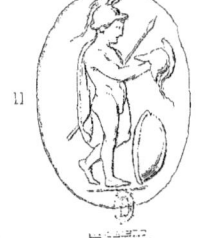
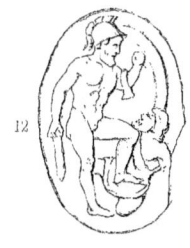

G. Pinotti dis. Ann. Conti inc.

Année 1877.　　　　　　MUSÉE FOL.　　　　　　PL. LXXI.

G. Prinotti dis.　　　　　　　　　　　　　　　　Ann. Costa inc.

Année. 1877. MUSÉE FOL. PL. LXXII.

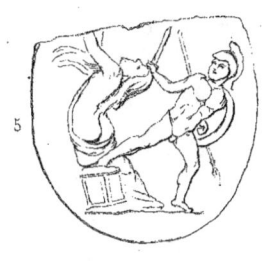
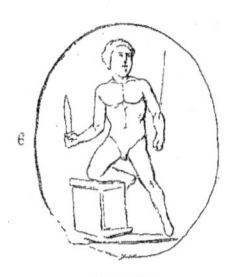

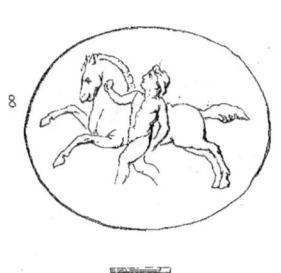
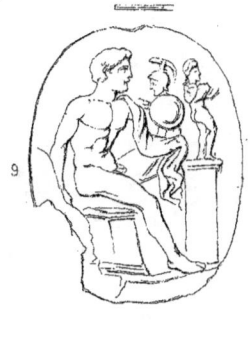
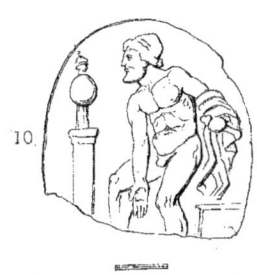

G. Fracotti Ann. Costa inc.

Année 1877. MUSÉE FOL. PL. LXXII.

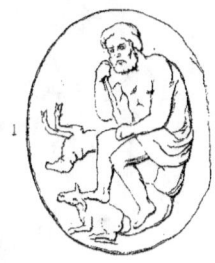
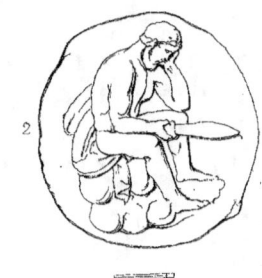
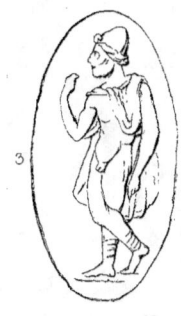
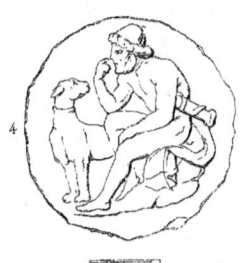
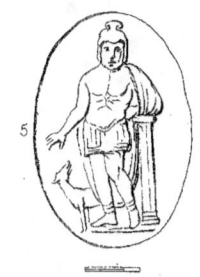
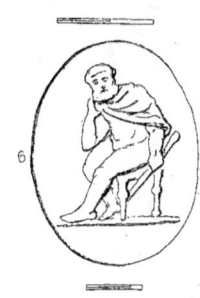
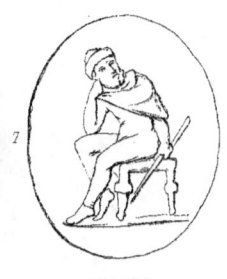
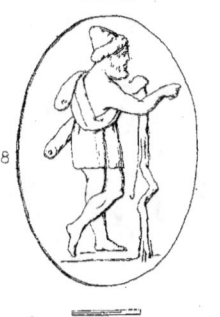

G. Brinotti dis. Ant. Costa inc.

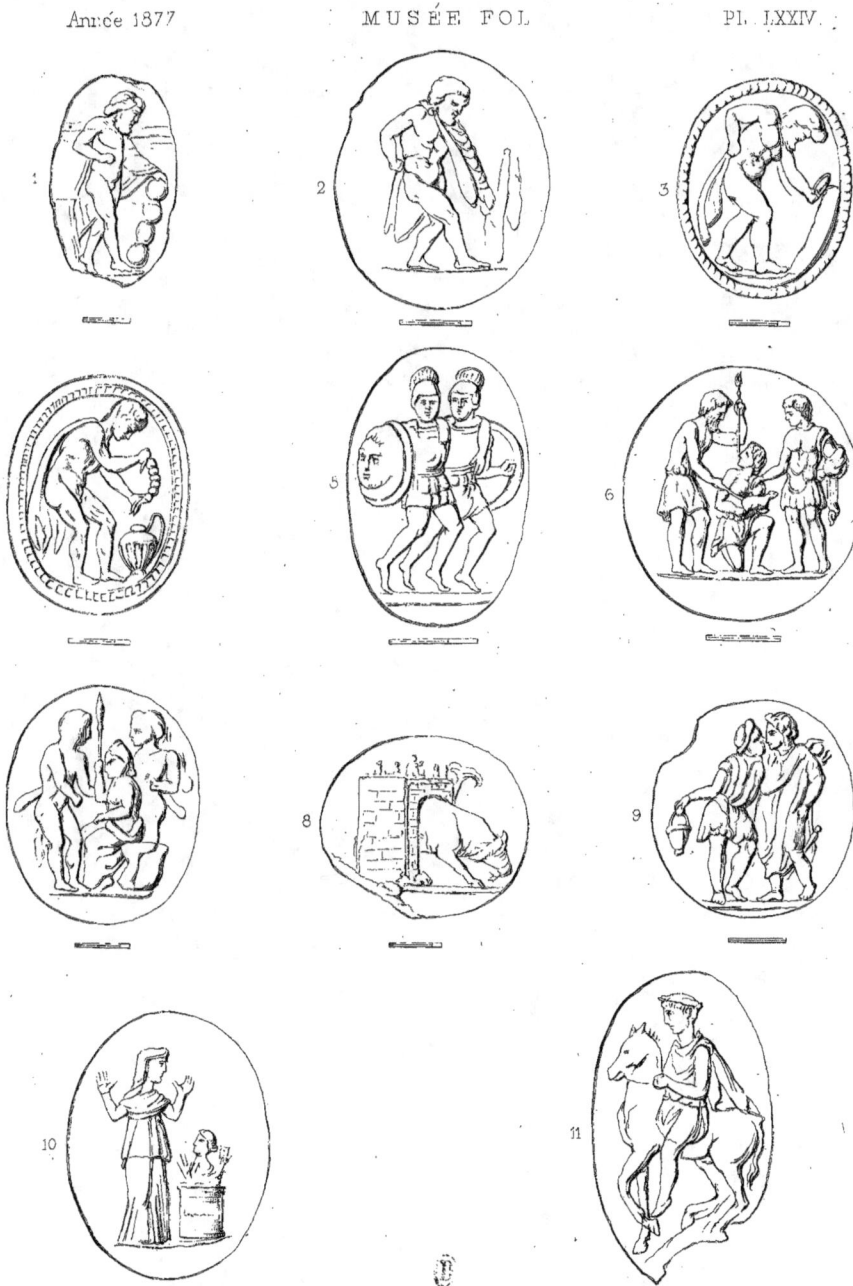

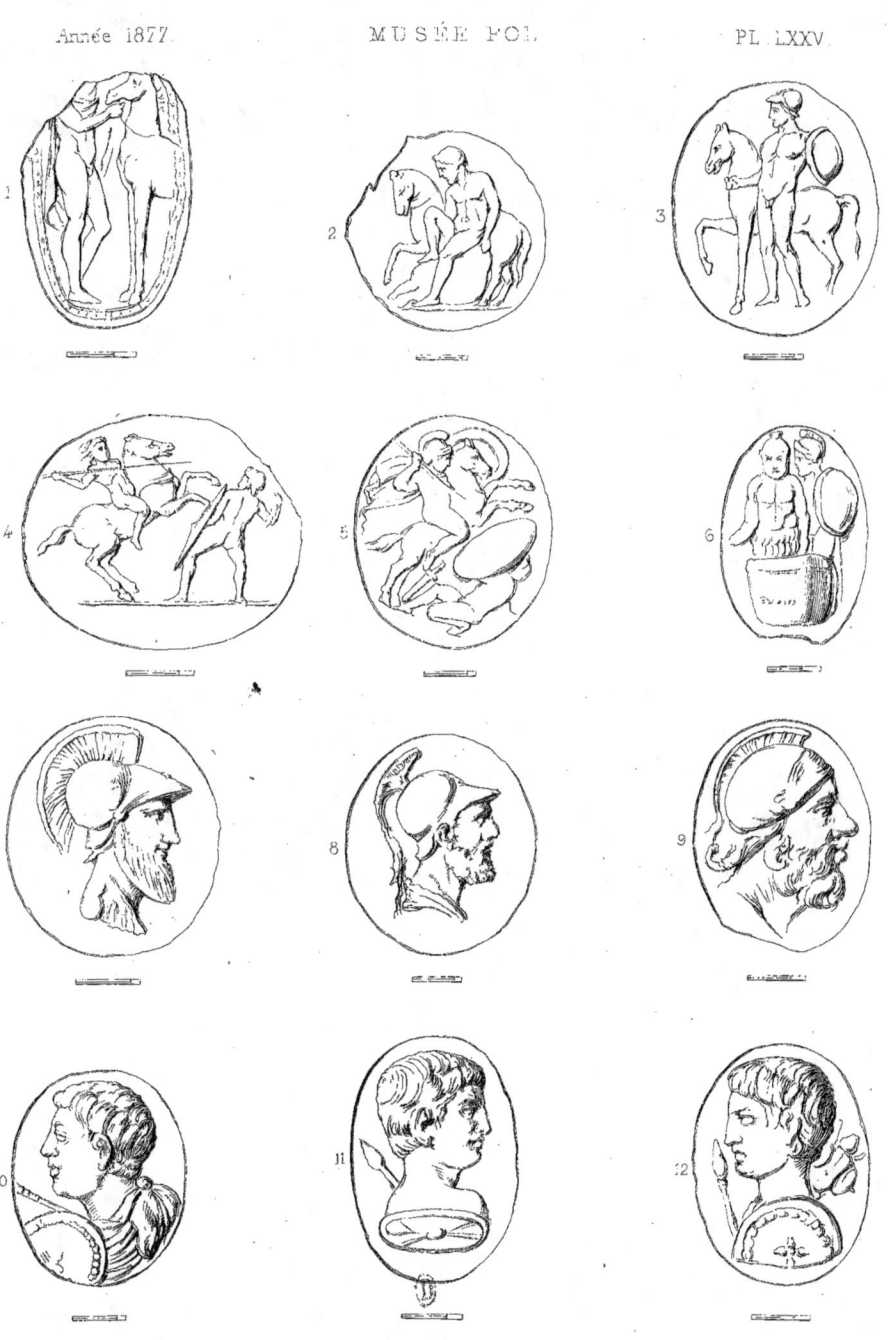

Année 1877 MUSÉE FOL PL. LXXVI

G. Trinchi dis. Am. Costa inc.

Année 1877. MUSÉE FOL. PL. LXXVII

Prinoth dis. Ann Costa inc.

Année 1877. MUSÉE FOL PL. LXXVIII.

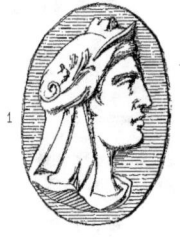

G. Prinoth dis. Ann: Costa inc.

Année 1877. MUSÉE FOL. PL. LXXIX.

J. Prinotti dis. Ann. Costa inc.

Année. 1877. MUSÉE FOL. PL. LXXX.

G. Prinotti dis. Ann. Costa inc.

Année 1877. MUSÉE FOL PL. LXXXI.

G. Prinoth dis. Ann. Costa inc.

Année 1877. MUSÉE FOL PL. LXXXII.

Année 1877. MUSÉE FOL. PL. LXXXIII.

 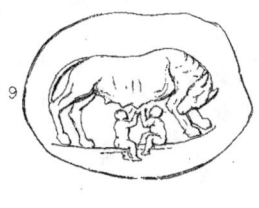

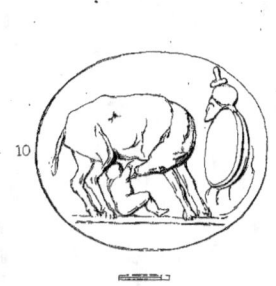 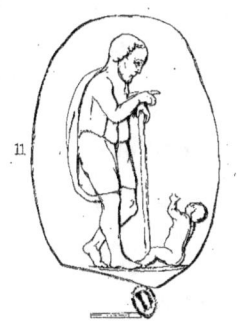 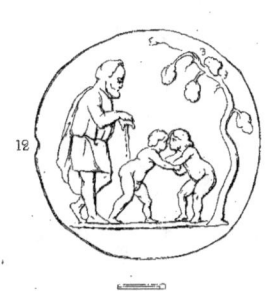

J. Prunotti dis. Ann. Costa inc.

Année 1877. MUSÉE FOL PL. LXXXIV.

G. Prinotti dis. Ann: Costa inc.

Année 1877. MUSÉE FOL. Pl. LXXXV.

Frizotti dis. A. Costa inc.

Année 1877. MUSÉE FOL PL. LXXXVI.

G. Prinotti dis. Ann. Costa in.

Année 1877. MUSÉE FOL. PL. LXXXVII.

G. Prinoth del. Ann. Costa inc.

Année 1877. MUSÉE FOL PL. LXXXVIII.

G. Prinotti dis. Ann. Cosía inc.

Année 1877 MUSÉE FOL. PL. LXXXIX

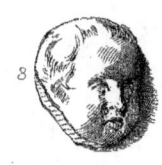

C. Prinotti dis. Ann Costa inc

Année 1877. MUSÉE J'OL. Pl. XC.

G. Prinotti dis. Ann: Costa inc.

Année 1877. MUSÉE FOL. PL. XCI.

G. Prinotti dis. Ann. Costa inc.

www.ingramcontent.com/pod-product-compliance
Lightning Source LLC
Chambersburg PA
CBHW071540220526
45469CB00003B/867